U0013757

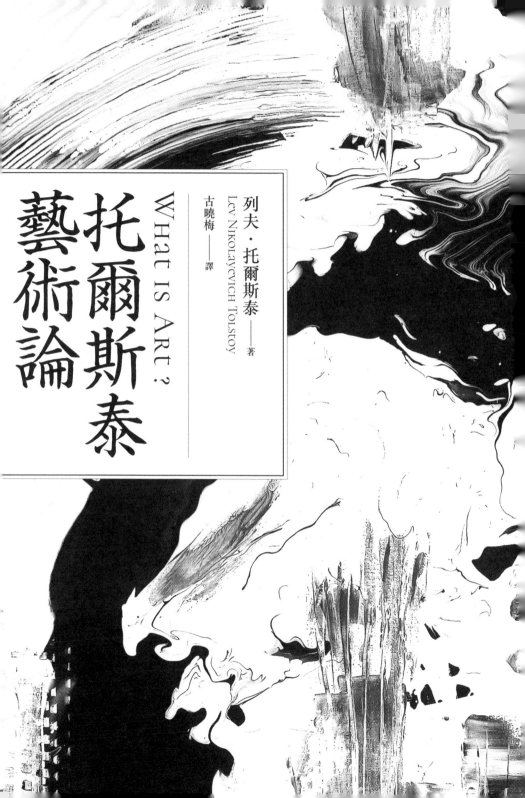

托爾斯泰藝術論

WHAT IS ART?

列夫‧托爾斯泰
Lev Nikolayevich Tolstoy ——著

古曉梅 ——譯

編輯說明

一九八一年，遠流出版公司首度出版俄國大文豪托爾斯泰的《藝術論》，選用一九二一年民國時期耿濟之先生的譯文，然因民初西化運動中知識份子的背景關係，譯文較艱澀，且難免錯誤，編輯部特邀對此書有深厚研究的蔣勳先生幫忙校訂寫序。

二○一三年，編輯部又邀請莫斯科音樂學院博士古曉梅女士根據一九○九俄文版《藝術論》翻譯成中文，並根據裴維爾（Richard Pever）和佛羅康斯基（Larissa Volokhonsky）的英譯本 "What Is Art?"（Penguin Classics）進行校閱，可惜時代久遠，該書早已絕版。

二○一九年底，正值托爾斯泰去世一○九年，我們覺得有重現大師經典的必要；托爾斯泰的思維超前同世代有兩、三百年之久，他所提及的「藝術是情感的表達，是人人都可以接觸的，不是只屬於上流階層」，更是現代年輕藝術家所嚮往的方向。

修訂版再度刊登蔣勳先生的導讀。據蔣勳先生表示，他當年到法國留學，就常常把《藝術論》放在衣袋裡面，等車或休息的時候，便會翻閱其中一段，引發他去想許多問題。蔣勳先生的文字魅力依舊，由他親自導讀是最適當不過了。

托爾斯泰說：將來的藝術和現在不同

蔣勳　導讀

零　關於一個藝術青年

好多年前，我曾經替一家雜誌去訪問一位在比賽中獲獎的年輕畫家。在三重市一個僻陋的小巷，按址找到了畫家的住處。他開門迎接了我，引我穿過窄窄的樓梯，去到他寄宿的閣樓。

一間大約四、五坪大的房間，顯然因為有訪客要來，刻意整理過。沿牆堆放著不同號數的大大小小的畫布，瓦罐裡插著一大把長短的畫筆。所有的畫都是背牆放的，顯然主人不準備讓人隨意觀看他的作品。因此，當他下樓去煮水燒茶的時候，我獨自瀏覽了一下書架上的

書籍畫冊之外，便無事可做了。

在無目的的瀏覽中，無意看到他牆上釘了一張紙片，上面寫著字，我就湊近去看：將來的藝術和現在不同，它並不只描寫少數富人們的生活，它將要努力於傳達人類共同的情感。它將要努力傳達人類友愛的精神；這樣的藝術才能被接納、被稱讚、並且傳佈開來。

這自然是托爾斯泰《藝術論》中的句子，我十分熟悉。它被一個尚在求學中的藝術青年抄錄下來，釘在自己書桌前的牆上，像座右銘一樣，相信正是這青年那時對藝術的理想，要以此為一生的目標來追求的罷。

這個青年畫家我此後並沒有再見到，在久未通訊息的情況下，也不知道他以後的種種。

但是，我時常會記起他狹小堆滿了各色畫具、書籍的閣樓，似乎十分自信又似乎很是害羞地一一打開他的畫給一個陌生的訪客，很安靜而且專注地聽著別人的意見。也很誠實並固執地說著他對藝術的看法、他的理想……等等。

即使是在那談論的當時，我已發現這個藝術青年對未來的構思中許多空想的性質。

但隨著這發現，我覺著微微的心的刺痛了。

雖不免被看出自己空想的性質，然而，我當時想：也只有這樣的年齡——這樣貧窮又侷

傲的年齡，可以無視於旁人的譏嘲，卻以這空想自豪吧！

由於工作的關係，有時我要接觸各色藝術行業中的人，在熱鬧而繁盛的花籃和貴賓中間，有時突然會覺得好大的寂寞——許多的光亮、許多富麗的顏色，許多聲音，然而真是寂寞的，好像有一個最重要的什麼人缺少了，好像是什麼很珍貴的氣質缺少了，我會無端地想起那四、五坪大的小小的閣樓，那裡，即使是空想吧，也真是閃爍著年輕的豐盛的光彩，而不是對生活或生命毫無異議的、習慣性的苟安而已啊！

每次在工作的疲倦和寂寞之後，離開了充滿了花籃和貴賓的各種藝術行業的聚會，我常常需要去看一些還住在僻陋巷中的朋友，看看他們新完成的畫。聽聽他們苦惱了一兩年完成不了的曲子、或一篇小說。有時候沉默對坐著，幾個鐘頭不想說什麼，有時候爭辯到面紅耳赤，然而，無論是沉默或爭辯，都是誠實的，沒有虛偽的阿諛，沒有卑劣的誣陷⋯⋯而且，我慢慢發現，這些或者彼此並不相識的朋友，竟有一個共同的習慣——常常提起托爾斯泰的《藝術論》。

這些朋友自然也有的會離開了他們陋巷中的閣樓，在畫展的酒會中穿梭於繽紛的花籃和貴賓之間，然而，卻總又有一些年輕的美術青年，仍然在他們的閣樓上做著空想的夢，他們談著托爾斯泰《藝術論》中的句子，那說話的神情真是年輕煥射著光彩，是一千個花籃，一

萬個衣裝華麗的貴賓也比不上的啊！

托爾斯泰的《藝術論》便在這永遠存在著的、一代一代的美術青年的心中流傳著，用小小的紙片抄錄了其中的句子，釘在牆上勉勵自己，做著和成功的藝術家不同的、名利以外的夢。

這些紙片也許有一天會被遺忘或丟棄了，但是又會有更年輕的美術學生起來。在他們還對藝術懷抱著極純潔的理想的年紀，認真地相信托爾斯泰的話。

一　道德的箴言

如果《藝術論》是一本鼓勵美術青年們「空想」和「做夢」的書，那麼，值不值得把它介紹給我們的青年們讀呢？

十多年來，我不斷反覆讀著托爾斯泰的《藝術論》，心裡卻仍然一直有這樣的困惑。

這本書，十多年來，在我獨自旅行的途中，常常放在衣袋裡，等車或休息的時候，便翻閱其中的一段，引起我去想許多問題。這些問題，有時候在現實的習慣中覺得理所當然了，並不懷疑，也不思索，卻每一次被托爾斯泰的話驚動，使我重新有觀察和檢討現實的能力，

使現實之上永遠有一個更高的目的來帶領。這目的可能永遠達不到，因此常常會使人覺得陷入「空想」的夢中。但是，事實上，我逐漸看到，凡是有著這更高的目的的藝術家們，他創作的力量才更豐沛，而一旦失去了這似乎是「空想」的前引，墮入現實的習慣之中，立刻不過是一個不可能再創作動人作品的藝術行業中的一人，因循著現實的習慣，一切也就停止了。

我以這樣的角度來看待《藝術論》中許多極高極大的理念，並不在乎它是否能達到，卻相信借著它的引導，使我在往藝術前去的路上，有不斷自省的能力，也借著這自省，更重要的，使藝術的追求同時是一種人的品格上的提高和長進。

這本書記錄著一個偉大的藝術工作者深刻的自我反省，在那毫不留情的自我解剖過程中，托爾斯泰的誠實嚴格，是許多以學術嚴謹為口頭禪的學者任何一本討論藝術的著作所不能及的。這裡面的差別，的確不是知識的高下，卻是托爾斯泰品德上的誠實、勇敢，與實踐上自我要求的堅決，樹立了不朽的典範。

初看《藝術論》，對托爾斯泰的語言可能不太習慣。他的論述方法，揚棄了許多詭辯的、邏輯的、周密的推理和解析，常常為了對目的的強調與堅持，不惜使他的語言更像是道德的箴言，毫無妥協的可能，也因此使這本書十分不同於一般周到嚴密，但是卻常常沒有主

張的學術著作。

在本書十九章、二十章結尾的部分，托爾斯泰的言語像極了基督教福音書的句子，例如：

「將來的藝術家，一定能明白，編一個好的故事，寫一首好歌，一個謎語或笑話，都比文學創作、偉大的聲樂重要。」

「藝術不是快樂或遣悶，藝術是偉大的事業。」

這種語言，的確不像是一本嚴謹的學術著作的語言，它那樣明白大膽地告示著人類未來的藝術。習慣了現代學院裡各種迴避立場的看來十分周密的學術論文，托爾斯泰的聲音真像是洪鐘大鏞，震聾發聵。

談到托爾斯泰這種特殊的語言。可以提一提他在一八九九年出版的一本有名的小說《復活》。這本書比《藝術論》只晚一年出版，可以說是托爾斯泰在晚年同一觀念下產生的兩本重要著作，雖然一為小說，一為理論，但無論內容精神或語言形式都有十分接近的地方。

《復活》描寫一個舊俄時代的公爵──聶黑流道夫。和許多俄羅斯當時的青年貴族一樣，他受著良好的教養，優渥的生活，在大學裡，與進步的知識份子熱心討論過人道主義的精神，討論過俄羅斯的現代化，討論過沙皇政治與西歐各國政治的比較，他並且受到赫伯

特·斯賓塞的《社會靜力學》的影響，寫過一篇《土地不可私有》的論文，且發放了一小部
分土地給農民……等等，除此之外，他也和年輕的貴族們一樣有著熱烈有趣的社交生活，也
和其它貴族青年們一樣，依靠著教養與身世，以他們的英俊、俏皮及時髦的新知取樂於上流
社會的貴婦少女們。他在一種「大家都是這樣的」習慣性的生活中甚一日地更像一個以權
勢驕寵於世人的年輕公爵了。然後，他在「大家都是這樣」的同樣習慣中強姦了他姑母農莊
上一個他原來愛慕著的女婢，並且也隨即忘了這事。這個女僕懷了身孕，離開了農莊，流落
到其他省分，做了賣淫為生的工作，後來無辜被誣陷在一件刑案中受審，正巧碰上了已經十
分習慣於他的上流生活的聶黑流道夫公爵為陪審員。

　　這個故事便從這件刑案開始倒述，描寫了公爵回頭對於自己一生檢視以後產生的反省、
自責、懺悔，此後，整部書集中在他的贖罪，對他田莊上的農奴，對這個女婢，對往西伯利
亞途上的流放的犯人……

　　我讀這本書，幾次流下淚來。那樣深沉的自省，那樣廣闊的人道主義的情懷，那樣毫不
妥協的實踐的力量……，這樣一本書，如果你看過，應當還記得，托爾斯泰在卷首和結尾，
完全照抄了基督教福音書的句子：

　　──那時彼得進前來，對耶穌說：主啊！我弟兄得罪我，我當饒恕他幾次呢？到七次可

以嗎？耶穌說：我對你說，不是七次，乃是七十個七次。

——為什麼你看見你弟兄眼中有刺，卻不想自己眼中有樑木呢？

——你們中間誰是沒有罪的，誰就可以先拿石頭打他。

這些語言正是《藝術論》語言的來源。如果你覺得《藝術論》的語言缺少哲學嚴謹的抽象思維，那麼托爾斯泰在《復活》最後一章中的一段話剛好可以做為回答，他說：

「在這個訓誡中看到的，不是抽象的美麗的思想，而是簡單明白的實際上可以執行的訓誡，它在執行時，將建立全新的、人類社會的結構……」

托爾斯泰，有著那樣堅固的道德的強力，他才可以直接用宗教的、道德的箴言移作他的文學。他關心的是人的行為的善，而不是思維的嚴密周到。

我們熟悉了《復活》，熟悉了《藝術論》，熟悉了托爾斯泰晚年的理想和主張，就不會驚訝他此時的語言真是像極了佈道者的語言。是的，他的確在做佈道者，他從自我的反省、贖罪、實踐上出發，超越了一般對文藝的理解層次，找到了更高的人類的友愛、人類的善、人類的幸福的磐石一般的準則，他才可以以那樣巨大宏亮的聲音佈告著他的勤勉和他的鼓勵，毫不畏懼，也毫不謙讓。

二　《懺悔錄》

《復活》中的公爵其實是托爾斯泰另一形式的自己，這一點，熟悉他晚年生活的大概都看得出。

托爾斯泰寫完他的鉅著《戰爭與和平》之後，贏得了舉世的稱譽，得到了文學上最高的讚美，然而，托爾斯泰，卻是從這時開始了他對自己文學工作徹底的反省。

一八七九年，托爾斯泰五十一歲，發表了他有名的《懺悔錄》，我們可以耐心地讀一讀其中的片段，大概就清楚他此後的轉變了：

「……我由於虛榮、貪心、與驕傲，開始寫作。」

「……我常常故意漠不關心，甚至玩世不恭，來代替我的生命向善的努力，而我竟在這方面成功，又受到了讚美……」

「……我在二十七歲那年回到彼得堡，認識很多作家，他們也把我當作家，讚揚我……」

「……那些作家對於人生的看法是……人生是向上進展的，在這進展中，思想學術佔重要的地位，而在思想學術中，藝術家、詩人是最重要的，他們的責任是教導人民……」

「……如果有人問我……你知道什麼？你教導人民什麼？我卻回答……這不必知道，藝術家

和詩人是在不知不覺中教導人民。我既然被認為是一個可佩的藝術家，自然也採取了這種立場……」

「……我，一個藝術家，自己毫無所知，卻在寫作，並以此教導人民，我由此得到錢財，有好的飲食、居住、女人和社交……」

「……後來，我開始懷疑這些作家的信條，開始注意觀察這些『教導人民的人』自己的行為，結果，使我相信：他們大多是沒有道德的，性格卑鄙的，比我以前放蕩的軍中生活中的人還要卑鄙，但他們自信又自大……」

「……我和他們來往，學了惡習，非常驕傲，狂妄、自大，我的使命是教導人民，卻不知道要教導他們什麼？……」

「……那時，我們只顧發言、辱罵、寫作、出版——用來教導別人，卻沒有注意自己一無所知。對於最簡單的人生問題，什麼是善？什麼是惡？我們也無法回答。但是我們爭相發言：不聽別人的，有時互相捧場，有時互相仇視，好像在瘋人院中……」

「……成千上萬的工人，日夜不停地排印字數浩繁驚人的著作，傳佈到全國，但是，我們還是覺得時間不夠快，埋怨別人沒有給我們充分的注意……」

沒有比引用托爾斯泰《懺悔錄》中的句子更能說明他內心的轉變了。

從這著名的「懺悔」開始，托爾斯泰不斷自我反省。一八九八年，七十歲的托爾斯泰把這「懺悔」寫成了他重要的美學著作《藝術論》，一八九九年，寫成了小說《復活》，一直到一九一○年，八十二歲的老托爾斯泰，仍然覺得不夠，他終於從他的農莊出走，像一個苦行僧，走向俄羅斯的土地，走向那遼闊的、沉實的土地上生活著的人民，他那一步一步的足跡，都無非只是一心的懺悔之意吧！

也許，對許多人而言，托爾斯泰的這種懺悔是荒謬不可解的吧！對任何一個藝術家來說，誰不渴望得著如托爾斯泰一般盛大的名譽，被輿論尊崇，取得各種優厚的社會利益，然而，托爾斯泰，在一切榮譽和利益的頂峯，忽然對自己的工作懷疑了，他以半生的時間向自己發問：我，托爾斯泰，是值得人們這樣愛戴的嗎？我的藝術是帶給了人民幸福的期許和善的指引的嗎？我應該從我的藝術得到一般辛苦工作的人都得不到的名譽和金錢的酬報嗎？

這一連串向自己的發問，苦惱了托爾斯泰十數年之久，他徹底檢討了當時社會上流行的藝術，然後，在《藝術論》的第一章，他向讀者發問了：

「……那費人勞力、殺人生命、滅人愛情的藝術，不但沒有確定明瞭的意義，就連那些研究藝術的人也都眾說紛紜，也不容易說，究竟那藝術是一件什麼東西？」

托爾斯泰在《藝術論》前面數章，不憚其煩地引用歐洲美學史上各家對「藝術」與「美」

所下的定義來解答他自己發的疑問。

在美學的範圍裡，他似乎無法找到使他滿意的答案，於是第七章以後，他大膽跳出了一般美學的範疇，找到了那一直使他的藝術工作無法安心的一件東西——善。

善成為了他美學的基礎，他從這基礎上嚴格檢視了藝術史上各個有名藝術家的作品，許多我們熟悉而敬仰的藝術大師如貝多芬、華格納、波特萊爾、莎士比亞、莫內……都一一在他的「善」的準則下受到了批評。

托爾斯泰這種嚴厲的道德主義的美學觀真是使人震驚啊！然而我們必須記得他的《藝術論》正是從他自己的懺悔上出發的，他嚴厲的道德主義不僅是批評他人的利器，卻首先是刺向自己、解剖自己的毫不留情的匕首，他在道德實踐上堅決的毅力，都使我們應當對他《藝術論》中許多看來十分「偏激」的看法做重新的估價。

三　波特萊爾與托爾斯泰

衛姆塞特的《西洋文學批評史》第二十一章，曾經對托爾斯泰《藝術論》中批評歷代文藝大師的舉動喻為「駭人聽聞」，他說：

「……當他使用他那種理論的尺度時，大刀闊斧削落古今名士，是駭人聽聞的。他把整個的中古、文藝復興、與現代藝術——但丁、塔梭、莎士比亞、彌爾頓、歌德、拉斐爾、米開蘭基羅、巴哈、貝多芬（見第十二章）——全視為非真藝術，而被掃除乾淨，還有他自己曾為世人奉為傑作的小說，也被清除，他一點都不表示遺憾。」

這段話一點也不誇張，我清楚記得自己第一次讀藝術論時，讀到托爾斯泰批評各家的這一段，也是同樣覺得「駭人聽聞」。

《藝術論》從第七章開始，標舉出了「善」做為「美」的基礎，一直到第十章開始，他理論性地談到歐美當時流行的藝術，批評說：「藝術因為上流階級的無信仰而使內容越趨貧乏，藝術越來越奇特，越來越複雜，越來越不易明白，越來越耍噱頭。」

只要稍涉歐美現代藝術的人，並不一定會反對托爾斯泰這個論點。

但是，接著，托爾斯泰為了印證他的論點，一一舉例說明，我們忽然覺得被震驚了，因為他舉的例子都是在各項藝術上十分有成就的藝術家。他首先批評的是當時法國象徵派的詩人波特萊爾。

我記得，當我第一次讀《藝術論》的時候，自己正迷著法國象徵派的詩歌，並且由於初學法文，還試著譯了幾篇波特萊爾的《散文詩》（Les Petits Poèmes en Prose）。托爾斯泰對

他的批評自然使我十分矛盾。

回想起來，那種矛盾幫助我開始思考了有關藝術的許多問題。

托爾斯泰像一個長輩，他以那種毫不猶豫的道德上的堅決使我震動，那種人的不斷自省與上進，那種人對人的友愛、同情與犧牲，那種寬宏與博大的精神，像一種宗教，像一種父祖長輩的勸勉與訓誡，使我信服。

而另外一方面，波特萊爾，像一個驕縱的朋友，他那樣病態、憂傷、頹廢，他縱酒、荒淫，在感官的耽溺裡飲著生命的苦酒，他一點也不想自拔，反而嘲笑著他人的虛偽，他用真誠的墮落來譏笑世俗虛偽的禮貌與道德……

啊！我真是困惑極了，每一次我覺得托爾斯泰陽光一樣明亮寬闊地照臨的世界就在眼前，而另一方面，波特萊爾那幽暗的詭密世界的精靈便就蜉蝣一般出現，使我整個內在的感官興奮起來，禁不住去偷窺自己神奇、恐怖充滿了濃異氣味與色彩的內心世界。

我至今沒有解決這個矛盾。每一次當我更多了解一點波特萊爾，我也同時覺得我更多了解了一點波特萊爾。

十九世紀的歐洲，當一個舊的道德信仰完全解體之後，波特萊爾，用他銳敏的感覺，努力去經驗這解體之後人性深層的複雜活動。他的世界裡，人像一個天地的孤兒，被赤裸地丟

棄在這大地上，他只有依靠著生存的本能努力活下去，他病態、憂傷、縱酒、荒淫、頹廢，因為他並不確知生命的意義何在，而世俗告訴他的「意義」又不過只是一個虛偽的幌子。

我們可以發現，每當一個時期，人類喪失了生命確定的信仰，必然會在文藝上反映著一種虛空、混亂、迷惘的表情，這時，這些虛空、混亂、迷惘的文藝，卻往往是擊向那八股的、虛偽的、教條的文藝的最有力的投石。他們不惜在僵死的舊牆上撞碎，像藍波、像波特萊爾，那樣掙扎而痛苦地解剖自己的內在世界，掏出一切驚駭世俗的、污穢的、憂傷的、病態的東西來給世人看，他流著眼淚嘔吐著鮮血的時候，世人卻說：這是不道德的。藍波是不道德的，波特萊爾的《惡之華》也是不道德的。

一次人性的解體，從另一個角度來看，卻往往是另一次人性更深的反省與認識。

我相信杜斯妥也夫斯基的話，他在《卡拉馬助夫兄弟們》這本不朽的作品中借著伊凡的口說：「如果人是按著自己的樣子創造了上帝，那麼，人也是按著自己的樣子創造了魔鬼。」

人在善惡的兩極之間究竟有多麼大的極限？至今還是一個謎。人曾經做過多麼驚人的犧牲，為了兄弟的愛，情人的愛、同胞的愛、信仰的愛，而另一方面，人可以多麼殘劣——遠比任何獸類還要殘劣的去荼毒甚至是自己的同胞、情人或兄弟。

人潛在的內裡還有多少自己也不知道的動物性的本能？人在努力由動物性往「神性」爬

升的過程中又可以達到多麼高的極限？

我想：歷來的人類的文學和藝術便要解答這個矛盾吧！

文藝，對我此刻來看，因此似乎有兩個基本的課題：

其一：努力探測開發人性潛在的極限。

其二：努力在已開發的人性範圍中做更高的善的提升。

我覺得，波特萊爾完成了其一，托爾斯泰完成其二。

波特萊爾的《惡之華》，曾經在法庭上受審，曾經被列為禁書，曾經被評為「不道德」，卻記錄著我們由此觀察和認識病的一切可能。

但是，因為它的誠實，雖然它的確是一張病歷表，卻記錄著我們由此觀察和認識病的一切可能。

托爾斯泰盼望這病能痊癒，他努力地找著藥方。而一個開藥方的醫生，自然絕不會贊同病的本身是對的。我想，從這樣一個譬喻，也許可以幫助我們了解托爾斯泰對波特萊爾的批評，也同時緩和一下我們初讀這本書時的「驚駭」。

我想，人總是會生病的，也總是會有某一種藥方被發現，剋制了某一種病。而人總又會有其他的病，在這種病還沒有找到藥方以前，需要認真而誠實地研究這病的一切徵象。研究卻並不是耽溺，只是為了找到藥方。等到藥方找到了，如果還樂於生這種病，那才是耽溺。

我用這種方法來觀看波特萊爾與托爾斯泰的關係，我也用這樣的方法來觀看人類歷史的遞進，每一次表面似乎是沉淪、黑暗、徬徨的階段，都並沒有真正退回到原處，只是一次舊的解體，為了下一次新的整合而已。

歷史便是在這解體、整合的過程中不斷向前遞進了，每一次的解體，有新的人性被開發，每一次的整合，也有新的人性重被建立。

波特萊爾與托爾斯泰，彷彿病與藥方，是對立的，卻不知道，病與藥方卻是相合的。我們因此可以了解，表面上相剋制的東西，卻正需要它們相互牽制的關係維持著一種微妙的平衡。

我仍然常常讀波特萊爾，也仍然常常讀托爾斯泰，一個真正含著眼淚嘔吐過鮮血的人，也才真正知道痊癒的至大的快樂吧！因此我說：每一次我覺得更多懂了一點波特萊爾，我同時也更多懂了一點托爾斯泰。

四　村婦的歌與貝多芬

我不擔心初讀托爾斯泰《藝術論》的人感覺到「驚駭」，奇怪為什麼托爾斯泰那樣嚴厲

的批判波特萊爾、貝多芬、華格納？我卻擔心初讀它的人，立刻相信了，因而排斥波特萊

爾、貝多芬、華格納；或立刻不相信，認為《藝術論》是一本偏激的書。

這樣一本小小的書，我真正的讀了十多年，覺得自己在借著這本書成長。一個偉大的文

藝家，有時並不是因為他的答案使我們覺得是真理，卻是因為他努力尋求答案以及對這答案

執著而熱心的態度使我們感動了。

托爾斯泰從道德的角度評判藝術時，我們不要忘了他是以「懺悔」的心情在贖罪。

托爾斯泰另一個評判的角度是針對形式上的曖昧與複雜的。他希望藝術是以人類共通的

普遍情感為基礎的，像古代的傳說、神話、聖經故事、民間的歌謠……等等，每一個人都能

懂，也能得著感動，因為不懂這些藝術中描述的情感是眾人最普遍的情感，更是因為那些藝

術借以表達的形式也是明白而簡單的。

他在《藝術論》第十四章中有一段感人的描寫，他說：

「日前我遊畢回家，心神極為頹散。剛到家門，就聽見村婦們齊聲唱著歌。他們正歡迎

並且祝福我已嫁而歸寧的女兒。唱歌聲裡還夾著喊聲和擊打鐮刀的聲音。表現出快樂勇敢興

奮的情感，我自己也不知道怎麼會被這種情感所動，極勇敢的走回家去，心裡又快活，又暢

泰。」

接著托爾斯泰就批評了當天晚上一位名音樂家演奏貝多芬曲子的情形，他說：

「奏畢，聽的人雖然心裡很厭煩，嘴裡卻不住誇獎，說從前還不知道貝多芬晚年的作品，現在才知道是極好的。後來我把村婦們所唱的歌和這支曲子比較，那些愛貝多芬的人士立刻冷笑了幾聲，認為這種奇異的論調不值得回答。」

我們比較這兩段描寫，可以發現一點，托爾斯泰針對許多藝術家的批評，其實真正的重點並不在於作品，而在於社會與這種藝術的關係。

當時俄國十分像我們目前的臺灣，他們受到強烈的歐美藝術的影響，便在上流社會產生了一類以談論前衛藝術為時髦的人，他們談論的藝術，已不在於藝術本身的意義，勿寧更是一種社交身分的炫燿吧！

托爾斯泰在晚年極其鄙薄這種藝術成為少數人特殊服飾的現象，正像衛姆塞特在《西洋文學批評史》上說的：「他盡量揶揄大都市的時髦文化活動——藝術展覽、沙龍、劇院、歌劇、藝術學校與藝術批評。」

從這個角度來看，托爾斯泰的批評華格納、貝多芬……等等，不如更清楚地說明為他對當時俄羅斯社會某些上流階級盲目附庸西歐藝術的抨擊吧！這裡面隱藏著兩個重點是值得注意的：第一是藝術必須與大多數人生活結合，村婦的歌所以感動了托爾斯泰是因為這簡單的

藝術形式聯接著豐富的廣大民眾的生活，而不是少部分人遊戲式的玩物。第二在長期西化之

後的俄羅斯，托爾斯泰已處在一種「鄉土運動」的時期，他的拒斥西歐名家藝術，說明著一

個俄羅斯本土文化運動的覺醒。我們看，在托爾斯泰同時，比他年輕十歲左右的俄羅斯大音

樂家有多少：鮑羅庭（1833-1887）、巴拉契也夫（1837-1910）、莫索斯基（1839-1881）、

柴可夫斯基（1840-1893）、雷姆斯基·考薩可夫（1844-1908）：這些被稱為「國民樂派」

的偉大的作曲家，建立了真正俄羅斯音樂的榮耀，他們明顯地是俄國拒斥西化，在整個重新

認識自己民族傳統的過程中產生的成績。了解了這點，托爾斯泰的批評華格納、貝多芬、莫

內、波特萊爾……等西歐文藝名家就不純然是一件他個人主觀的事了，這裡面包含著一個民

族文化上的自覺，特別是我們今天的中國可以引以為借鏡的吧！

我一直讀著波特萊爾的詩，聽貝多芬和華格納的音樂，欣賞莫內的繪畫，但是，我也同

意托爾斯泰批評他們的話，因為，我們看一看，托爾斯泰把他心目中真藝術的標準放得那麼

高，連他自己偉大的，被舉世稱譽的《戰爭與和平》也趕不上，他說：

「我們所認為最崇高的藝術，永遠為大多數人類懂得並且愛好，如：創世紀的史詩、福

音書的寓言、傳說、童話、民間歌謠。」

這或許便是托爾斯泰的「偏激」或「空想」吧！

然而也正是因為這「偏激」和「空想」，使這小小的《藝術論》激勵著多少藝術青年在他們貧窮又寂寞的年齡守著對藝術純潔而高尚的信念，沒有很快地放棄了對生命更高的要求吧！

我覺得在許多誤解中，羅曼‧羅蘭是了解托爾斯泰的，他在那本著名的傳記中說：

「我將表明托爾斯泰非但沒有毀滅藝術，相反地，卻把藝術靜止的力量激動了起來，而他的宗教信仰也非但沒有滅絕他的藝術天才，反而把它革新了。」

五　結尾的一些話

許多人把《藝術論》看成一本宣傳基督教藝術的書。事實上托爾斯泰的基督教幾乎已不是一個狹窄的教派，卻指著人類平等、憐憫、寬恕、正義……等等最普遍的精神。

他自己不但把文藝當做贖罪的宗教，並且絕不使這宗教只成為口頭上的理論，卻真正是身體力行的工作。

在人類歷史上，因為很少有這樣高大的人，因此，常常一旦面對他的高大，反而使我們懷疑這高大是不是「空想」，而強調這「空想」的人便是「偏激」了。

但是，每當我在藝術的行業中覺得窒悶而閉塞時，我總要重讀一下托爾斯泰的《藝術

論》，讓我重新相信，藝術的真正精神可以極高極大。

這本書，由耿濟之翻成中文，譯得很難讀，但多少年來，幾個不同的出版社都通行著同

一個本子。耿濟之而且寫了一篇短序，對中國大約是平劇一類的藝術大大批評了一頓，認為

當時的中國「不但沒有托氏所稱的真正藝術，並且連人家的假藝術都　不上」。耿濟之譯過

不少俄國名著，頗有貢獻，唯讀這本《藝術論》譯得較硬，又添足的加上這樣一篇十分有問

題的短序。但是，也可以保留著使我們了解民初那一時期西化運動中知識份子對自己民族傳

統的信念淪喪到什麼地步吧！

遠流出版社想把這個譯本重新校過，我也對著英譯本看了一遍，但是原譯文實在太硬，

除了更正了不少錯誤之外，恐怕有些地方，語言上還是略嫌硬澀的。

這篇序是我個人讀《藝術論》的一些零碎雜感，或許可以供初讀的朋友一些參考。

我曾經因為這本書結識了許多朋友，心裡懷著共同的理想，我也相信，可以借著這本書

結識更多的朋友，也懷著共同的對藝術的理想，在即使貧窮、寂寞、被冷落、誣陷的時候，

都還能堅持著那真正藝術的精神，從一而終。

如果你是正在求學的藝術青年，那麼，有一天你會長大，或許會慢慢認識許多被稱為

「藝術家」的人，他們的行為是可能會使你驚訝，因為他們狂妄又自大，因為他們浮淺又無知，因為他們可以比任何一些辛苦工作著的百姓更沒有道德與生命的信仰，然而，正如托爾斯泰說的，他們卻自信可以「教導人民」，並且以此取得巨大的金錢的報酬，永不饜足；那時候，如果你還記得《藝術論》的話，你才不會動搖了你的理想，因為你相信，我也相信，藝術並不在使人狂妄自大，卻在使人更加謙虛謹慎，藝術並不在使人浮淺無知，卻是借此上進，過更豐富的精神生活，藝術不應當使人類分離，彼此辱罵殘殺，卻應當使人類友愛、寬容，藝術不應當反而變成少數人的炫燿，卻應當是眾人的福祉……。

托爾斯泰在一八八六年寫過一篇文章，叫做〈我們應當做什麼？〉，我用其中的片段來做這序的結束：

科學與藝術的活動，只有在不享受權利，只認識義務的時候，才有好的成績。

以精神為勞作為他人服務的人，永遠要為完成這事業而受苦。因為只有在痛苦與煩惱中才能產生高貴的精神。

犧牲與痛苦是思想家與藝術家的命運，他們的目的是為那眾人的福祉。

絕沒有心廣體胖、自得自滿的藝術家。

一九八一年

目錄

第一章

只要您拿起時下任何一份報紙，都可以從中找到戲劇及音樂版；幾乎在每份報紙裡，您都可發現關於同一場或不同場的展覽，或某一幅畫的報導。而在每份報紙裡，您會找到近期出版的新書、詩選、故事集或小說的報導。

詳而言之，報紙在那當下就是在報導這些活動的成果如何；某演員在某齣戲劇、喜劇或歌劇裡扮演了什麼樣的角色，如何表現了其價值；新劇、喜劇或歌劇的內容為何，及其缺點和價值。某音樂家將某首作品演唱得如何；鋼琴或小提琴演奏得如何；在他的演唱或演奏中有什麼缺點及價值，也被以同樣的細微度和關切度描述。每個大城市裡都會有新畫作的展覽（若非好幾場，也一定至少有一場），其價值及缺點是由評論家和專家以最深沉的意見來鑑定。每天幾乎都有新的小說、詩選出版或刊登在雜誌上，而報紙的本分，就是提供讀者關於這些藝術作品詳盡的報導。

為了支持俄羅斯的藝術，政府需要提供人民學習的資源，撥款上百萬補貼專科學院、音

樂院、戲劇院等，然而這只滿足了國民教育所需要的百分之一而已。法國政府對藝術的預算是從八百萬起跳，德國和英國也是如此。每個大城市裡都會興建大型建築作為博物館、專科學院、音樂院、戲劇學校、表演廳和音樂廳。十多萬工人——木工、水泥工、油漆工、細木工、裱糊工、裁縫師、美髮師、珠寶匠、青銅匠、排字工等——全為了滿足藝術的需求，自己的一生就這麼在勞苦工作中度過了。所以，除了軍方活動以外，很難找到像這樣花在藝術上龐大人力資源的活動。

為了這樣的活動耗費龐大人數，好像要出征打仗還不說，耗費的是活生生的人命呀：上萬人自年輕時代就奉獻了自己的生命，或是為了學習雙腳極快速轉動（舞者）；或是學習非常迅捷地奔馳於鍵盤或琴弦之間（音樂家）；或是學習能夠用任何語調替換各種句子，並從任何一個字中找到韻腳。這樣的人通常都是很善良、聰明、擅於各樣有益之事，與世隔絕似地投入這些特別的、天賦異稟的工作，而對所有生活上嚴肅的層面變得遲鈍，只對自己的專長感到滿足，即使只會轉動雙腳、動動舌頭或指頭。

這還不夠，記得有一次我去了眾多平凡的新歌劇中的一場排練，這齣歌劇也在歐洲和美國上演。我到的時候，第一幕已經開始了，要進觀眾席必須繞過後台。有人帶著我走昏暗的

通道，這是在高大建築底下的走道，在經過換場景和控制燈光的大機器時，我看見在黑暗及灰塵中的工作人員，其中有一位面容灰白消瘦，身穿骯髒的襯衫，張著髒兮兮雙手，看得出來很疲倦、不開心。經過我的時候，很生氣地責罵另一個人。沿著昏暗的樓梯向上走，我穿出來到後台。在這些左倒右立的場景裝飾、幕簾、桿子的周圍，就算沒上百人，也有幾十個人圍站在旁，有的來回走動。這些濃妝豔抹，穿著華麗、緊裹小腿和大腿服飾的男人和盡可能裸露體態的女人，都是歌者、合唱團員、芭蕾舞者在等著自己出場的順序。帶路者引領我穿過舞台和樂團的木板橋，來到昏暗的樂池。在那兒，我看到了近百名不同樂器的音樂家。在兩盞反射燈中間的高處坐著指揮樂團、歌者以及整齣歌劇製作的帶領者，他手執指揮棒，站在譜架前。

當我走到觀眾席時，表演已經開始了，舞台上呈現的是印度人行走伴護新娘的隊伍。除了那些穿金戴玉的男女以外，舞台上還有兩位穿著皮夾克忙裡忙外、跑這兒跑那兒的人——一位是導演，另一位是穿著軟靴，以極為輕盈的腳步，從這頭跑到那頭的舞蹈教練。他每個月獲得的待遇，比十位工作人員一整年加起來得還多。

這三位帶領者分別負責歌唱、樂團及舞團。舞團一如往常，肩上扛著鋁製的戟刀，每個人從同一個地方出場，然後繞圈行走，再次繞圈行走，然後停下來。舞隊排演的進展並不順

暢，手持鋁戟刀的印度人不是太晚出場了，就是太早；要麼即時出場了，離場時的隊伍又擠在一塊；不然就是沒這麼擁擠，但卻沒有依序排列在舞台兩側，再從頭開始。宣敘調排練由一位扮演土耳其人的歌者開始了，他的嘴奇怪地張著，唱道：「我護——送新娘來了。」一邊唱，一邊揮揮手——可以想見，是那從長袍下裸露出來的手。舞隊的排練開始了，但是宣敘調裡法國號的部分沒吹對，指揮顫抖地用指揮棒敲打譜架，好像遭遇什麼護馬夫之間護罵最難聽的粗話，就因為法國號團員發火。他用好像都不幸一樣。所有人都停下來，指揮轉身過來向著樂團，對著法國號團員發火。他用好像馬夫之間護罵最難聽的粗話，就因為法國號吹錯了音。大家又從頭開始，印度人扛著鋁戟刀，穿著奇怪的靴子再次輕盈出場，歌者再次唱著：「我護——送新娘來了。」而這次舞隊站得太近了，指揮再次敲打譜架、責罵，然後又再重來。重唱：「我護——送新娘來了。」又是從長袍裸露出來的手勢，舞隊行進，再一次輕盈地入場，肩上扛著鋁戟刀。當中有人帶著嚴肅又難過的面容，有人則是邊微笑邊聊天，重新又圍了個圈，然後開始唱。一切看起來好像都不錯，但是指揮又敲打譜架了，他用受了折磨似又憤怒的聲音開始護罵合唱團，原來是因為合唱團員在樂曲中沒有抬手表達生動活潑之意。「怎麼？你們是死了還是怎樣？一群母牛！你們是死了，所以不會動了是吧？」又重頭開始，再一次…「我護——送新娘來了。」合唱團員再次帶著難過的面容演唱，抬起不是這隻、就是那隻手。有兩位合唱團員竊了。

竊私語——又再次聽到指揮棒用力敲打譜架的聲音，「怎麼？你們是來這兒話家常的呀？要道是非可以在家談。你，那個穿紅褲的，向前站近一點，看著我！」又重頭來：「我護——送新娘來了。」就這樣持續了一小時、兩小時、三小時，一場排練持續了整整六小時。

指揮棒的敲擊聲不斷重複，舞台位置、演唱者練唱、樂團、舞團行進、舞者及糾正對音樂家及演唱者所用的粗話，如「笨驢，傻瓜，白痴，豬」等，在一小時內，我聽到了約有四十次。生理及心理都變了樣的可憐的人，如長笛手、法國號手、歌者等受到粗話謾罵，但保持沉默，繼續依指示反覆演奏二十次「我護——送新娘來了」，然後一樣的句子唱了二十次，又是肩扛鋁戟刀，穿著黃色靴子行進。指揮曉得這些怪怪的人，除了吹管樂，帶鋁戟刀、穿黃靴在台上走來走去之外，沒有更合適他們做的事了，而且他們習於安逸優渥的生活，努力的目標也只是不要失去這種安逸優渥的生活。所以指揮安然發洩自己粗俗的那一面，更何況他在巴黎和維也納目睹過類似情況，也知道優秀的指揮家都是這麼做的，大藝術家與生俱來的音樂天賦，使他們只全心投注在自己藝術上偉大的事業，沒時間關心演奏（唱）家的感受。

再沒有比這更令人不悅的景況了。我看見運送貨物的工人責罵另一個工人，因為對方沒托住他手中的重物；或是割草時，村中長者謾罵工人，說乾草堆沒有弄整齊，那工人順從地一句也沒回。旁人看到這種情景心裡當然很不愉快，但曉得那是必須作且是重要的事，因為

領導者責罵工人的那個過失，可能會妨礙重要事項的進行，因此潛意識中的不愉快也就緩和了。

這兒所做的一切，是為了什麼？又為了誰？很有可能指揮也像那位工人飽受折磨，甚至看得出來他是真的受折磨，但是誰要他這樣痛苦呢？而他又為何而痛苦呢？他排練的那齣歌劇是眾多極平凡歌劇中的一齣，是為了那些對這種歌劇習慣了的人，但這當中有一處卻是極為荒誕：印度國王想娶新娘，眾人為他找來了個新娘，他換裝扮成歌手，新娘愛上了這位扮裝的歌手，然後當新娘的知道歌手就是國王時，所有人皆大歡喜。

這樣的印度人其實從來沒有過，也不可能會有，他們所扮演的不只不像印度人，也不像世界上的任何事物——當然其他歌劇除外，這倒是沒什麼好懷疑的。每人這樣唸宣敍調和四重唱——站著特定的距離，揮動著雙手，什麼感覺都沒表達出來，沒人這樣扛著鋁戟刀，穿著鞋並列行走；；除了在戲院裡，沒人這樣走路；；也沒人會這樣發怒，沒人會這樣激動，沒人會這樣笑，沒人會這樣哭泣；世界上沒有人會因為這樣的表演而感動，這一點是無庸置疑的。

我的腦海裡不由自主地出現這個問題：這些都是為了誰而做呀？誰會喜歡這些呢？如果這齣歌劇中偶有不錯、聽起來還悅耳的主題，那大可單獨演唱就好，不需要這些俗氣的戲服

和舞團，也不需要宣敘調和雙手揮舞。在芭蕾舞劇裡的眾多半裸女人，跳著誘人熱情的動作，糾纏成各種具情欲的花環型，真是令人作嘔的演出。對於受過教育的人而言是難以忍受、感到厭煩的，而實實在在的工人對這個根本一竅不通。會喜歡這個且是極為勉強而喜歡的，只可能是有大爺個性、還沒厭煩作大爺樂趣、期望見證自己文化涵養的頹廢工匠還有年輕的司機。

這些使人厭煩的歌劇，不但沒有和善快樂之情，沒有淳樸之風，反而是以憤怒、野獸般的殘暴所構成的。大家都說這是為了藝術，藝術是件非常重要的事，但是這真的是藝術嗎？藝術真的如此重要，以至於為了它犧牲這麼多嗎？這個問題特別重要，因為為了藝術耗費了上百萬人的勞力，以及他們的生命，更重要的是人們之間的愛。這真正的藝術，在人們潛意識中已經變得越來越模糊不清了。

藝術愛好者為自己的藝術觀點尋找支持所仰賴的評論，在近年來也變得意見紛紜。如果去除各派評論家不承認是屬於藝術的範疇，那麼藝術裡就什麼價值也沒剩了。

就像不同派別的神學家之間互相排斥、毀滅自己，藝術家也是如此。只要聽聽現今不同學派的藝術家的論調，您就會發現所有不同領域的藝術家互相貶斥：在詩文界——舊浪漫派貶斥法國高蹈派（Parnassians）和頹廢派（Decadents），法國高蹈派貶斥浪漫派和頹廢派，

頹廢派貶斥所有前輩和象徵派（Symbolists），象徵派貶斥所有前輩和瑪各派（les Mages）[1]，瑪各派貶斥所有前輩；在小說界——自然派、心理學派、中立派——互相貶斥；在戲劇界和音樂界也是同樣的情況。就此而論，藝術——所謂吸取了人民眾多勞力、犧牲了人命、又破壞了他們之間的情愛，不但沒有任何明確而堅定的定義，而且是被藝術愛好者眾說紛紜地理解，因此很難說到底什麼是藝術的意涵，又為何特別藉著好的、有益的藝術之名而為它帶來的犧牲。

註釋：

1　這些[2]多是至十九世紀末的法國仍有影響力的文藝運動。十八世紀末興起的浪漫主義強調個人情感表達，十九世紀中達於鼎盛，高蹈派繼起，轉為強調形式節制與技巧；象徵派始於一八八五年，代表人物有馬拉美（Stéphane Mallarmé）。這些運動均標榜「為藝術而藝術」。瑪各派結合無政府主義與神祕主義，代表者為彼拉丹（Joséphin Péladan）。

第二章

為了任何芭蕾、馬戲團、歌劇、小型歌劇、展覽、畫展、音樂會、書籍出版，都需要成千上萬人很有壓力地工作，而且常常是沒有選擇地作這些受人羞辱又輕視的工作。

如果藝術家都可以打理自己的事情，該有多好！但事實不然，他們需要的人力不只是為了藝術作品，還有大部分是為了他們的豪華生活。這些生活上的享受，不是從有錢人那兒來的，就是由政府補貼。以我們國家為例，政府花好幾百萬補貼給戲劇院、音樂學院、專科學院等等，然而這些錢是來自許多從未享受過藝術所賦予之美學欣賞的人。

希臘或羅馬時代的藝術家，甚至我們這個世紀前半葉的藝術家都很好命，那個時代仍然有奴隸制度，而且認為是必須要有的，為了追求自己的樂趣，能夠心安理得地強迫別人為自己服務。但現在我們所處的時代，即使大部分人對於人人平等的觀念還很模糊，但在還沒有解決「藝術是否真是如此美好又重要，而可以為之出賣人力」的問題之前，不能強迫人在不甘願的情形下為藝術工作。

想一想蠻可怕的，藝術的產生其實很可能是龐大的犧牲：浩大的人力，活生生的人命和他們的道德情感。所以藝術不但不是益處，反而是一件有損的事。

因此，對於支持藝術作品的社會而言，必須搞清楚這些是否真的是藝術？其中的價值又是什麼？這些是否都是好的藝術？在我們的社會將如何評估？如果評估得高，那麼是否真的值得為它犧牲？還有，任何有良知的藝術家都更迫切要知道，就是能夠確切地對於他所做的一切帶有自信，相信是具有意義的，而不是為他身處的那個小社交圈裡的娛樂而已。不是因他所處的社交圈所激發出來的虛假的自信，使他認為自己所做的一切都是好事，因而可以從他人身上予取予求，以贊助自己置力投入的藝術作品為名義，來支持自己極度奢華生活的需求。所以，這些問題在我們的世代顯得特別重要。

被認為是對人類極重要又不可或缺，為它付上的犧牲不只是人力及生命，還有人性的良善的藝術，到底是什麼？

藝術是什麼？怎麼說藝術到底是什麼呢？任何人都會回答，藝術——就是建築、雕塑、繪畫、音樂、詩詞歌賦。這是一般人都清楚易懂、統一接受的答案。但是如果問到在建築領域裡，有沒有普通的、卻不能歸類於藝術作品的建築？有沒有建築物宣稱具有藝術性卻蓋得又差又醜？那麼，藝術到底有何徵兆？

在雕塑、音樂、詩詞歌賦領域亦然。所有類別的藝術都有其限度，從這個角度看具備實用性，從那個角度看卻是失敗的藝術作品。那要如何分別藝術是屬於前者或後者呢？我們生活圈中受中等教育的人，連沒有特別涉獵美學的藝術家，都不曾對這個問題下過功夫。因為他們認為這個問題早就有了答案，而且所有人都深諳箇中道理。

有人這樣回答：「藝術就是呈現出美感的活動。」

你會問：「如果藝術的內涵是這樣，那麼芭蕾、輕歌劇也算是藝術的範疇，因為他們也呈現美感。」一般人會這樣回答，「好的芭蕾和優雅的輕歌劇也算是藝術囉？」

「沒錯，雖然還有些疑慮。」

但是接下去不能再追問，好的芭蕾和優雅的輕歌劇與不優雅的輕歌劇有什麼差別，因為這樣的問題對他們來說很難回答。但是如果你問那人是否承認製衣、美髮、輕歌劇及芭蕾舞中女舞者臉孔和身段的裝扮、裁縫師、香水業和廚師是藝術？大多數情況下他會反對將裁縫業、美髮業、香水業和廚師也納入藝術的範疇。在此，這所謂一般人之所以犯錯，正是因為他是一般人，而非研究關於美學問題的專家。如果他研究過這方面的問題，就會讀到知名的勒南[1]在《馬可·奧里略》中論及裁縫也是藝術，那些思想狹窄又愚拙的人，竟然看不出女人服飾中蘊藏著最高藝術。勒南說：「這是偉大的藝術。」除此之外，還有很多美學論

談是一般人未能涉獵的，例如：美學教授克拉利克[2]：「世界之美是廣泛的美學經驗」，還

有居約[3]在《美學問題》中承認服飾、味覺和嗅覺等也屬於藝術的類別。

克拉利克說：（頁一七五）「有五種藝術是透過我們的主觀知覺來感受的」。他們所呈

現的是經由我們五官直覺的美學的處理。

下列是依照主要感官分類的五種藝術：

味覺的藝術——Die Kunst des Geschmacksinns（頁一七五）

嗅覺的藝術——Die Kunst des Geruchsinns（頁一七七）

觸覺的藝術——Die Kunst des Tastsinns（頁一八〇）

聽覺的藝術——Die Kunst des Gehörsinns（頁一八二）

視覺的藝術——Die Kunst des Gesichtsinns（頁一八四）

對於第一點，味覺的藝術，克拉利克這麼解釋：

一般認為，藝術的素材可能出自兩種或最多三種感官知覺，我認為這並不完全正確。我

不得不強調看待生活中其他藝術的重要性，例如：廚藝。

他還說：

當然，烹飪藝術能夠把動物屍體做成美味佳肴，這是美學上成功的例子。因此，關於味覺器官藝術的原則（之後我們稱之為烹飪的藝術）就是：所有能吃的，都應該處理成像是理念的實踐，而且在任何情況下，都與表達出來的想法相對應。

克拉利克像勒南一樣，認同服裝的藝術（eine Kostümkunst）及其他類別的藝術。深受多位當代作家讚賞的法國作家居約也抱持同樣的觀點。他在《美學問題》裡非常嚴肅地談論觸覺、味覺及嗅覺均能帶給人美的印象：

觸覺雖然無法分辨物品，但是可以提供一種認知，就是眼睛無法傳達的重要美學意涵，特別是帶給我們對於物品的『柔軟度、絲絨般的細膩度及光滑度』有認知。觸摸之後感受到的柔軟度，並不亞於它光滑度所呈現出來的絲絨之美。我們對於女人那絲絨般的肌膚之美的認知，就是屬於這種元素。

至於味覺，我們每個人都能回想那味覺上的享受，確實是真正美的享受。

他接著描述，一杯在山上喝的牛奶，如何帶來美學上的享受。

所以，如同對美的呈現，對藝術的理解並不如想像的那麼簡單，特別是現在對於美的理解已將嗅覺、味覺和觸覺納入最新的美學觀點。

但是一般人不是不知道，就是不願意知道，而且很肯定地認為所有藝術的問題都很簡單，依藝術的內容，就可明確地道出關於美的認同。對一般人來說顯而易見的是，藝術就是美的呈現，而美本身就解釋了所有藝術的問題。

然而，就其觀點而論，由藝術內容所組成的美是什麼呢？如何判定？這到底是什麼？

就像所有情況一樣，越是不明白、令人搞混、需要用字詞表示的認知，人們就越有自信用這個字眼，還表現出這個詞是如此簡單易懂，不值得特別談論它的意義。通常大家都用這種態度看待宗教迷信方面的問題，我們這個時代的人也是用這種態度看待關於美學方面的問題。他們認為所有人都曉得、也懂得美這個字。然而，這個話題從一七五〇年鮑姆加登[4]創立美學理論迄今一百五十年間，眾多學者和哲學專家汗牛充棟的著作中談及什麼是美，仍然沒有確定的答案，每一本有關美學的新書都提出新的解決之道。最近我讀的一本關於美學的書──尤利・米札爾太[5]寫得還不差的書，叫做《美的祕密》。

這個書名完全顯露了討論的範疇──什麼是美。「美」的意涵在成千上萬學者探討了一

百五十年之後依然成謎。德國人是以自己的方式解答這個謎團，但有上百種不同的論調；大多屬於英國史賓塞[6]——阿倫[7]學派的生理美學家也是各有主張；法國折衷學派及居約、丹納[8]的繼承者也是各吹各的調；而所有這些學者都曉得前輩鮑姆加登、康德[9]、謝林[10]、席勒[11]、費希特[12]、溫克爾曼[13]、萊辛[14]、黑格爾[15]、叔本華[16]、哈特曼[17]、夏斯勒[18]、古森[19]、萊維柯[20]等人對於美的定義的解說。

對於通常不加於思索就談論的人而言，美是很簡單就能理解的；然而，一個半世紀以來各個不同流派、不同民族的哲學家，卻又無法對其下個明確的定義，這個奇怪的美的概念到底為何？

以我們的理解，「美」這個字在俄文裡，單指我們視覺喜歡的。雖然後來開始有人說：「不美的」行為，「美的」音樂，但這些都不是俄文的說法。

如果你說某人把自己最後一件衣服給了別人，或類似這樣的情景，是行為很「美」；或者某人欺騙了那人，行為很「不美」；或是形容一首歌「很美」——從鄉下來、不會外文的俄國人會聽不懂你的話。在俄文裡，行為可以是善良、好的，或是不善良、不好的；音樂可以是悅耳、好聽的，或者不悅耳、不好聽的，但不可以把音樂形容成美的或不美的。

人、馬、房子、風景、動作等可以用美來形容，但談到行為、想法、個性、音樂，如果

我們喜歡，我們可以說他們是好的；如果我們不喜歡，我們可以說他們是不好的；「美」只能形容視覺上喜歡的事物。如此看來，「好」這個字的認知裡包含了「美」的認知，而不是相反的情況──「美」的概念蘊含了「好」的概念。假如我們以某件東西的外觀來形容，我們可以形容這個東西很美；但是當我們形容為「美」的時候，並不完全代表這樣物品是好的。

這就是俄文中，俄國人對於「美」和「好」在字面上與認知上的意涵。

所有歐洲的語言裡，在那些對於美的教導已經很普及的各個民族語言當中，beau、schön、beautiful、bello 等字，像藝術的存在一般，本身具備了形式上的美，也意謂著「好」與「良善」；也就是說，「美」已經開始替代「好」。

因此這些語言已經可以完全自然地表達「美的心靈」（belle âme）、「美的意念」（schöne Gedanken）、「美的行徑」（beautiful deed）等概念；然而，若要定義形式上的美，在這些語言裡並沒有相對應的字，他們必須使用複合字「形式的美」（beau par la forme）等等。

觀察那些有「美」、「美麗的」等字眼的語言意涵──無論是俄文或其他已經建立美學理論的民族──讓我們曉得「美」這個字已被賦予了一種特別的意義，意指「好的」。

值得注意的是，我們俄國人自那時開始就越來越接納歐洲對於藝術的看法，而且我們的語言也開始演進，演進到沒有人會驚訝用「美的音樂」、「不美的行為」來描述或書寫，甚

至用於形容意念。四十年前我還年輕的時候，「美麗的音樂」、「不美的行為」不只是沒人

採用，而且是沒人會懂的。顯而易見的是，這個新的、由歐洲思想注入的美之定義，已經開

始在俄國社會中被吸收採納。

那麼這個意涵為何呢？美是什麼？歐洲民族又是如何理解的呢？

為了要回答這個問題，我會列舉一小部分已存在美學中較流行的美的定義。懇請讀者耐

心讀完這些例子，或者更好的是，讀者能找一本關於美學的教科書來讀。德國著作卷帙浩

繁，不勝枚舉；若針對本書的意旨，比較好的選擇包括德國學者克拉利克、英國學者奈特[21]

和法國學者萊維柯等人的著作。讀一本美學教科書的用意是培養自己對於各種分歧意見的想

法，以及了解這個領域中具有主導地位卻不清不楚的評論，而對於這樣重要的問題不要輕信

他人之言。

例如德國美學家夏斯勒於其廣泛且詳細的著作中，在序裡面談到關於美學研究的特色：

在任何一種哲學的範疇內，幾乎很少會遇上像在美學範疇內，這樣相異以致於研究方法

及解釋方式懸殊的變相。其中一個面向是，徒顯優雅卻不具任何內容的句子，絕大部分

是膚淺、片面的；另一種進路則是在具信服力的深度研究和豐富的內容下，運用笨拙的

哲學術語，猶如為最樸實的物品穿上抽象的科學理論，好像因此這些樸實之物便能進入冠冕堂皇的體系中；最後，還出現了第三種方式，像是連接上述兩種研究方法和解說的通道，也就是所謂的折衷主義，有時用美麗的詞藻，有時用迂腐的科學字彙……要能不掉入上述三種進程的缺陷，而真實又正確地將實質的內容，以清楚且通俗的哲學辭彙予以解說，在美學範疇內是極少見的。[22]

為了要能信服夏斯勒的見解是正確的，讀者們可以去讀讀他的原作。

關於同樣的問題，法國作家魏榮[23]在他優秀的美學著作前言中也有談到：

沒有一種科學像美學如此受制於形而上學的美夢。從柏拉圖到我們當今公認的學說，一向是將藝術鑄造成由複雜的幻象加上深不可測的祕密的汞合金，而最終極致表現在美本身是完美、不變、神聖的理想以及現實物體的原形的絕對觀念裡。

如果讀者盡力閱讀下面由我節錄幾位重要作家有關美的定義的美學理論，應該就可以更

確信我們的討論真實無誤。

我不打算引述那些屬於古代學者，如蘇格拉底[24]、柏拉圖[25]、亞里斯多德[26]、普羅提諾[27]等人認定的美的定義。因為實際上在古代並沒有所謂與良善區隔出來的「美」的觀念，而那是構成我們當代美學的核心與目標。

如果將古代對於美的論點納入我們對美的理解中——通常大家都會在美學範疇裡這樣做——我們便會在「美」這個字裡加入他們以前沒有的概念。（關於這點可以閱讀貝納德[28]寫的一本出色作品《亞里斯多德美學》，還有瓦爾特[29]寫的《古代美學史》。）

註釋：

1　勒南（Ernest Renan, 1823-1892），法國歷史學家、哲學家，以關於民族主義和國家認同的政治理論而著稱。《馬可·奧里略》（Marc Aurèle）出自其鉅作《基督教起源史》（Histoire des origines du Christianisme, 1863-1883）。

2　克拉利克（Richard Kralik, 1852-1934），奧地利作家、哲學家，著有《世界之美：普遍性美學之研究》（Weltschönheit: Versuch einer allgemeinen Ästhetik, 1894）。

3　居約（Jean-Marie Guyau, 1854-1888），法國哲學家和社會學家，著有《美學問題》（Les problèmes de l'esthétique contemporaine, 1884）。

4　鮑姆加登（Alexander Gottlieb Baumgarten, 1714-1762），德國哲學家、美學家，現代美學的奠基者。在一七三五年出版的《關於詩的哲學冥想錄》（Meditationes philosophicae de nonnullis ad poema pertinentibus）首先以「美學」一詞指涉特定學科，另著有《美學》（Aesthetica, 1750）等。

5　尤利·米札爾太（Julius Mithalter），德國美學家，著有《美的祕密》（Rätsel des schönen）。

6　赫伯特‧史賓塞（Herbert Spencer, 1820-1903），英國哲學家、社會學家，社會達爾文主義之父，著有《風格的哲學》（The Philosophy of Style, 1852）、《心理學原理》（The Principles of Psychology, 1855）、《社會學研究》（The Study of Sociology, 1874），對社會科諸多學科貢獻卓著。

7　格蘭‧阿倫（Grant Allen, 1848-1899），科學作家、小說家、演化論支持者，著有《生理美學》（Physiological Aesthetics, 1877）。

8　丹納（Hippolyte Adolphe Taine, 1828-1893），法國文藝批評家、歷史學家、哲學家，著有《拉封丹及其寓言》（La Fontaine et ses Fables, 1861）、《現代法蘭西淵源》十二卷（Les Origines de la France contemporaine, 1875-1893）、《藝術哲學》（Philosophie de l'art, 1865-1882）。

9　康德（Immanuel Kant, 1724-1804），德國哲學家，以三大批判完成其龐大的哲學體系。有關美學的探討見《判斷力批判》（Kritik der Urteilskraft, 1790）。

10　謝林（Friedrich Wilhelm Joseph von Schelling, 1775-1854），日耳曼哲學家。青年時期為浪漫派領導人物，其自然哲學亦深受浪漫派歡迎。

11　席勒（Friedrich Schiller, 1759-1805），日耳曼詩人、劇作家、歷史學家和哲學家，狂飆運動的代表人物，著有《強盜》（Die Räuber, 1781）、《審美教育書簡》（Über die ästhetische Erziehung des Menschen in einer Reihe von Briefen, 1794）。

12　費希特（Johann Gottlieb Fichte, 1762-1814），日耳曼哲學家，著有《自然法權基礎》（Grundlage des Naturrechts, 1796），拿破崙佔領柏林期間，發表數篇著名的《對德意志民族的演講》（Raden an die Deutsche Nation, 1808），被視為德國國家主義之父。

13　溫克爾曼（Johann Joachim Winckelmann, 1717-1768），日耳曼考古學家、歷史學家，可謂藝術史之父，其《古代藝術史》（Geschichte der Kunst des Altertums, 1764）成為歐洲文學經典。

14　萊辛（Gotthold Ephraim Lessing, 1729-1781），日耳曼文學家、評論家和思想家，為啟蒙運動時期最重要的文藝理論家之一，其劇作和理論對後世德語文學產生重要影響。美學論著《拉奧孔》（Laokoon oder Über die Grenzen der Malerei und Poesie, 1766）。

15 黑格爾（Georg Wilhelm Friedrich Hegel, 1770-1831），日耳曼哲學家，是十九世紀德國觀念論大家，著有《精神現象學》（Phänomenologie des Geistes, 1806）、《美學講演錄》（Vorlesungen über die Ästhetik, 1835-1838），對後世哲學流派產生影響深遠。

16 叔本華（Arthur Schopenhauer, 1788-1860），日耳曼哲學家，著有《作為意志和表象的世界》（Die Welt als Wille und Vorstellung, 1819），其悲觀主義、形上學和美學影響了後世的哲學、藝術和心理學等。

17 哈特曼（Karl Robert Eduard von Hartmann, 1842-1906），德國哲學家。

18 夏斯勒（Max Schasler），德國美學家，著有《美學評論史》（Kritische Geschichte der Aesthetik, 1872）。托爾斯泰原著多引自該書及奈特著作（見註21）。

19 古森（Victor Cousin, 1792-1867），法國哲學家、教育部長，創立系統折衷主義。

20 萊維柯（Jean-Charles Lévêque, 1818-1900），法國作家、美學家。

21 奈特（William Angus Knight, 1836-1916），英國倫敦大學教授，著有《美的哲學》（The Philosophy of the Beautiful, 1891-93）。

22 托爾斯泰註：夏斯勒，《美學評論史》第一卷，一八七二，頁一三。

23 魏榮（Eugène Véron, 1825-1889），著有《美學》（L'esthétique, 1878）。

24 蘇格拉底（Socrates, 469-399BC），古希臘哲學家，與柏拉圖、亞里斯多德並稱希臘三哲，為西方哲學奠基者。

25 柏拉圖（Plato, 427-347BC），古希臘哲學家，思想見於《饗宴篇》（Symposium）、《理想國》（Republic）、《法律篇》（Laws）等對話錄中。

26 亞里斯多德（Aristotle, 384-322BC），古希臘哲學家，著有《尼各馬科倫理學》（Nicomachean Ethics）、《政治學》（Politics）等。

27 普羅提諾（Plotinus, c. 204-270），希臘哲學家，新柏拉圖主義的創始人，以神祕主義宣揚柏拉圖學說，成為中世紀哲學的基礎。

28 貝納德（Charles Magloire Bénard, 1807-1898），法國哲學家，著有《亞里斯多德美學》（L'esthétique d'Aristote, 1887）。

29 瓦爾特（Julius Walter, 1841-1922），德國哲學家、美學家，著有《古代美學史》（Die Geschichte der Ästhetik im Altertum）。

第三章

讓我從美學創立者鮑姆加登說起吧。

根據鮑姆加登的說法，真理是邏輯認知的對象，美則是美學（感覺層面的）認知的對象。美是感覺認知的極致（完美、絕對的境界）；真理是理性認知的極致；良善則是道德意志實踐之極致。

以鮑姆加登的觀點而言，要對美下定義應採「符應」的方式，也就是部分之間的排列關係以及部分與整體間的相應關係。美的目標即是能使人喜愛並引起渴望──這與康德強調美的首要本質與具體呈現的觀點背道而馳。

關於美的呈現，鮑姆加登指出我們都公認宇宙存在的最美是在大自然裡，也因此自然之美是藝術的最終任務（這也背離了近代美學家的評論觀點）。

在此忽略鮑姆加登一些不怎麼出色的學生，如梅耶爾[1]、艾森伯格[2]、埃伯哈德[3]等人，他們只是稍加修正老師的觀點，將愉悅的概念從美當中區別出來；對於美的定義，我將把重

心放在那些一直接挑戰鮑姆加登，提出截然不同概念的作者。這些人包括許茨[4]、蘇爾策[5]、孟德爾頌[6]和莫里茲[7]。他們與鮑姆加登中心思想抱持相對立的觀點，認為藝術的目的不在美，而在良善。蘇爾策認為，極致之美只有在本質中有良善時才可能存在。依據蘇爾策的學說，[8]全人類生活的目的即是社會生活中的良善。要達到這個良善，需培養道德感，再藉由藝術加以琢磨。美，能夠喚起並滋養這樣的感覺。

孟德爾頌對美的看法也大同小異。[9]他認為，藝術是一種能將意識中陰暗的感受帶往美、真理與良善的力量。藝術的目的就是道德的完善。

持上述觀點的美學家認為，完美的靈性駐留於完美的身體裡。對他們而言，完美有真、善、美三種型態，但彼此間並沒有清楚的分野；於是美再一次融合於善和真之中。

然而這種對美的理解不但沒有受到後來的美學家支持，反而產生了完全相對立的溫克爾曼美學論點，用最果斷和堅定的方式將藝術的任務從良善區分出來，並置藝術的任務於外觀美，甚至是可塑造之美。

根據溫克爾曼的名作，任何一種藝術的目標和規則就只有美，完全獨立於善之外。美有三種類別：（一）形式之美；（二）思想之美，表達具體的形體之美（相對於可塑藝術）；（三）表達之美，其只有可能存在於前述的兩種情況下。表達之美是藝術的最終目的，早在

古代的藝術中就存在了，承襲至今的藝術應該致力於古代藝術的效仿。[10]

萊辛、赫爾德[11]等人，以及之後的歌德[12]，和其他一直到康德的優秀德國美學家，也是持守這樣對美的理解；隨著時間進展，不同的藝術理念才又開始醞釀產生。

這當中很多是模糊且相對立的素樸觀點，但他們正如同德國的學說，發展出自己的美學理論。同時期的英國、法國、義大利和荷蘭，都獨立於德國的學說，將美的概念置於智性推理的基礎之中，認為美是真實存在的，且多少帶有良善，或是與其出於同一個根源。在英國，與鮑姆加登同時期甚或更早一些就撰寫藝術論的有夏夫茨伯里[13]、哈奇森[14]、霍姆[15]、伯克[16]、霍加斯[17]等人。

根據夏夫茨伯里的看法，凡是美的，就是和諧且均勻的；凡是美且均勻的，就是真實的；凡是美又同時真實的，就是令人喜悅而且良善的。夏夫茨伯里認為，美只有靈性能確認。神就是美的本質──美和善出於同源。[18]

因此，照夏夫茨伯里的看法，雖然大家將美獨立於良善來評論，事實上美與善是不可分的。

哈奇森於《美感和德行的由來》中說到，藝術的目標就是美，它是存在於多元中的統一之美。這個認知意味著我們是被美學直覺（an internal sense）引導的。所以依照哈奇森的看法，美不一定永遠都是和良善結合，有時會獨立出來，有時甚至會與其相對。[19]

依據霍姆的看法，美就是令人喜悅的；也因此美只能以品味來區別。正確的品味基礎在於最為豐富、完整、充沛和多樣化的印象，由此侷限於特定的範圍之內。這就是純粹藝術作品的完美性。

依據伯克在《論崇高和美的概念之起源的哲學探索》中闡述，崇高和美構成了藝術的目標，它們立基於具有自我保護意念和社會感的元素。若是細細觀察這些感覺的源頭，其實就是經由個人完成代代相傳的元素。第一種是經由教養、保衛和戰爭所得；第二種則是仰賴社群與繁殖。由此繼續推演，與戰爭有關的自我保護性就是崇高的根源，而與性別需求有關的社交則是美的根源。[20]

這些論述是十八世紀英國對於美的重要見解。

同一時期在法國探討論述藝術的包括安德烈[21]和巴鐸[22]，稍後有狄德羅[23]和達朗貝爾[24]，以及不算專攻美學的伏爾泰。

根據安德烈〈論美〉的觀點[25]，美有三種：（一）神形之美，（二）大自然之美，（三）人造之美。[26]

根據巴鐸的看法，藝術是由模仿大自然之美而形成的，而其目的就是欣賞。這也是狄德羅對於藝術分類的看法。正如英國學派所言，決定的關鍵在於是美的、具有品味的。但必

須承認的一點是，品味的條件是無法被訂立的。這樣的說法受到達朗貝爾和伏爾泰的支持。[28]

在這個時期的義大利美學家帕加諾[29]認為，藝術就是散放於大自然之美的一種結合。能夠看出其中之美的特別能力，就是品味；能夠將這些美彙聚完整，就是藝術天才。以帕加諾的說法，美是和良善融合一起的，因此美也就是良善的表現，而良善就是內在美。

根據其他義大利人的看法——穆拉托里[30]的《科學與藝術中的良好品味》以及斯帕萊蒂的《美的研究》[32]——藝術是導向自我中心的；並且如同伯克的見解，藝術的基礎乃致力於自我保護性與社交。

荷蘭人中值得一提的是赫姆斯特惠斯[33]，對於德國美學家歌德極有影響。根據他的論點，美就是能在最短時間內所能呈現給我們最多想法的欣賞。極美的欣賞是人所能達到的最高意識，因為它能在最短的時間內給予最多的知覺。[34]

前面列舉的是上個世紀在德國以外出現的美學觀點。至於德國，自溫克爾曼之後，出現了全新的康德美學理論，他比其他人更清楚地解釋了美的觀念本質，而後是藝術。

康德的美學是建立於下列的基礎：根據康德的看法，人在自我裡面認識大自然，並在大自然裡面認識自我。他在自我裡面的大自然性之中尋找真理，而在自我裡面尋找良善——前者關乎純粹理性，後者則關乎實踐理性（自由）。就康德而言，除了這兩種認知工具之外，

還有判斷力（Urteilskraft），它能形成不具概念的判斷，產生不帶慾望的愉悅（Urteil ohne Begriff und Vergnügen ohne Begehren）。這樣的能力也就是構成美學感受的基礎。根據康德的看法，美從主觀的角度來說，既不用理解，也不含實際利益，是真正令人愉悅的；從客觀的角度來說，美是合宜物體的形式，而這個形式不會讓人感覺到有任何目的性。[35]

康德的追隨者也是如此界定美的概念，席勒乃其中之一。他撰寫了許多關於美的著作：如同康德所言，藝術的目的為美，而美的根源是不具實用性的享受。因此，藝術或被稱為娛樂，並非意指無用的活動，而是指美本身所呈現的美，美就是美，不帶有其他目的。

除了席勒之外，在美學領域比較傑出的康德信徒還包括約翰・保羅[36]和洪堡[37]，雖然他們並沒有增添新的美學論點，但更清楚區別了美的不同形式，如戲劇、音樂、喜劇等。[38]

康德之後撰寫美學的作者，除了次等哲學家之外，有費希特、謝林、黑格爾及其學生。

根據費希特的看法，美的意識是從下列觀點來的。世界（此處意指大自然）有兩個層面：既是我們有限性的成果，亦是我們自由意識活動的成果。第一個層面的世界是有限的，第二個層面則是自由的。從第一個觀點來看，所有的肉體都有侷限性，是扭曲、壓縮、勉強的，我們從中看見醜陋的那一面；由第二個層面，我們會看見內在的完整性、生命力、活力——我們看見了美。因此，以費希特的看法，一件物品的醜或美是由端詳者的觀點而定。所以美不

存在世界上，而是在美的精神（Schöner Geist）裡。藝術就是這種美的精神的呈現，而它的目的不只是學者的理性教育，也不只是道德家的喜好問題，應該是全人類的教育。所以美的具體呈現不在於任何外表，而是存在藝術家美的靈魂中。[39]

在費希特之後，施萊格爾[40]和穆勒[41]以相同的方式來界定美。根據穆勒，在藝術裡的美被理解地並不完全，片面且偏頗；美其實不只在藝術裡，也在大自然中、在愛當中，因此真實之美將共同結合於藝術、大自然和愛裡。因而，施萊格爾認為道德與哲學的藝術跟美學的藝術是無法區別的。[42]

對穆勒而言，美分為兩種：一種是會吸引人的社會性的美，如同太陽吸引星球一般——這種美是古代傳承下來的美；另一種美是個人的美，端詳者成為能夠吸引美的太陽的——這是新藝術之美。所有矛盾趨於和諧的世界，可謂最高等級之美。所有的藝術作品都是這個全宇宙和諧的再造。[43]最高的藝術就是生活的藝術。[44]

繼費希特之後，對當代美學觀念有極大影響力的哲學家是謝林。他認為藝術是意識形態的產物或結果，根據這樣的結果，使主體變成了客體，或客體反成了主體。美在有限中表達無限。而藝術作品重要的本質在於無意識中的永恆。藝術是主觀加上客觀的，自然加上理性的，無意識加上有意識的。因此藝術可說是認知的最高元素。美是所有事物對自身的凝視，

因為他們是所有事物的基礎、原型（in den Urbildern）。美並非由藝術家本身的知識或意志

而產生，而是由美的觀點本身產生的。[45]

謝林的追隨者當中最有名的應該是沙爾格[46]，他寫了《美學讀本》一書。沙爾格的看法

是，美就是所有事物的構成理念。在世界上，我們只看見基本理念的扭曲形式，然而藝術可

藉由想像，將基本理念提升到最高境界。所以藝術可謂創造之模仿。[47]

另一位謝林學派成員克勞斯[48]認為，真實又實際的美是個別形式中理念的呈現，而藝術

則是在人類自由的心靈中對於美的感受。最高的藝術就是生活的藝術，也就是安排自己的活

動來豐富生活，使其成為美好之人居住的美好地方。[49]

自謝林及其追隨者之後，黑格爾開啟了嶄新的美學學說，影響力直至今日，許多人有意

識地加以發展，更多數的人則是無意識地遵循著。然而，這個學說非但不比先前的論述更明

確、更清楚，反倒更加模糊、更加神祕。

根據黑格爾的看法，神是以美的形式將自己彰顯於大自然和藝術裡。神具有雙重性：客

觀與主觀，自然與心靈。美也就是藉由物質來表現想法的。真實之美只有在心靈中才存在，

而所有分享心靈之物都是美的，所以大自然之美是美的具體心靈的反照：極美擁有的只是心

靈層面的內涵。但是若有心靈層面的東西，就必須存在感性之中了。感性的心靈呈現只有靠

表象（Schein），而這種表象是美的唯一現實。因此，藝術是表象理念的具體實踐，它協同宗教和哲學作為引領意識的工具，並藉以尋找人們最高境界的答案，亦即心靈最崇高的真理。

對於黑格爾而言，真和美是同樣的東西，差別只在於真理本身就是一種理念，猶如它存在自身中且蘊含想法；為了意識而產生的理念，不僅是真實的，而且也是美的。美的也就是理念的呈現。[50]

之後有很多跟隨黑格爾的學生，如魏塞[51]、盧格[52]、羅森克朗茨[53]、西奧多‧菲塞[54]等等。

根據魏塞的看法，藝術是將美的絕對精神本質引介（Einbildung）到沒有生命的表象和普通的物質裡。這樣的理解，如果除去傳引過來的美，那麼其本身所呈現出來的，就只有自身的否定（Negation alles Fürsichseins）了。

在真理的觀念裡，魏塞認為存在著主觀和客觀理解層面的矛盾——出於個體我對於全體的認識。這個矛盾是因為在理解的當下全體與個體一分為二，或許能藉由某種統合的概念加以化解。這可說是調和性的真理，而美正是此調和真理的概念。[55]

盧格是一位忠實的黑格爾信徒，他認為美就是自我表達的理念。自省的精神存在於是否能將自我完整表達就是美；如果沒有表達完全，那麼就會開始有改變本身表達不完全的需求，因而精神成為有創造力的藝術。

根據菲塞的看法，美就是理念存在於有限的外表形式中。理念本身是無法分割的，反而構成理念的系統，一種用線條高低反映的系統。理念越高，它所包含的美越多，然而最低的理念也包含了美，因為最低的理念是構成系統的必要環節。理念的最高形式是一種性格，因此最高的藝術就是擁有最高性格的主體。[56]

這是黑格爾美學學說中的一個派別，但並不代表所有的美學論點。在德國，與黑格爾學說同時存在的美學理論，對於黑格爾認為美是理念之彰顯、藝術是表達該理念的觀點，有些非但不支持，甚至反而抱持完全對立的立場，嚴加否定，甚至嘲笑。歸為這派的有赫伯特，特別是叔本華。[57]

根據赫伯特[58]的看法，美不會、也不可能自我存在，有的只是我們的評論，而且需要去找這個評論的根本原則（美學的基本論點〔aesthetisches Elementar Urtheil〕）。這些評論的基礎是之於印象的關係。有種著名的印象，就是我們稱為非常美好的印象，而藝術就是同時存在於構成圖畫、造型藝術及建築的關係中，接著是同時存在於音樂中，然後是詩句中。以赫伯特與先前美學家相互矛盾的立場來看，他認為美的事物經常什麼也沒有表達，例如：彩虹之美是因著本身的線條和色彩而呈現，完全與彩虹女神伊里斯（Iris）和諾亞彩虹的神話意義連不上關係。[59]

另一位反對黑格爾的是叔本華，他完全否定黑格爾的系統及其美學論點。

以叔本華而言，意志以不同的等級在世界上客觀化，儘管其可觀程度越高，它就越美，但每個層級都有屬於自己的美。根據叔本華的看法，所有人都具備這種能力可以就其不同的等級辨認出來，而且這種能力能夠使自己暫時跳脫出自己的性格。藝術天才就具備這種能力的最高等級，也因此能產生最高階層的美。[60]

在德國繼這些卓越人物之後，出現了一些較不具原創性、影響力不大的作者，包括哈特曼、克爾希曼[61]、施納塞[62]、亥姆霍茲[63]、貝格曼[64]、襲克門[65]，以及其他數不清的作家。

根據哈特曼的看法，美並不存在於外在的世界裡，不在事物本身，也不在人的心靈中，而是存在於藝術家創造的產品表象（Schein）中。因為事物本身並不美，而是藝術家將其轉化成了美。[66]

施納塞的看法則是，美並不存在世界上。在大自然中只有與其相近的模仿。藝術能夠給予大自然所不能給予的。美只會彰顯於自由的自我活動中，意識到和諧並不存在於大自然裡。[67]

克爾希曼寫了經驗的美學。根據克爾希曼的看法，歷史有六個領域：（一）知識，（二）財富，（三）道德，（四）宗教，（五）政治，（六）美感。藝術就是最後一個領域的活動。[68]

根據亥姆霍茲關於音樂與美之關係的著作，美在音樂作品中達到極致只有靠遵循規則，

但這些規則連藝術家都不清楚，所以美是無意識地存在藝術家裡面，而且是無法去分析的。[69]

此美學的任務是要分辨什麼樣的事物會帶給誰愉悅的感覺。[70]

依據貝格曼著作《論美》的說法，要客觀分辨美是不可能的：美是主觀意識獲得的，因

根據龔克門的看法，美就是：第一，一種超自然的資產；第二，美以沉思帶給我們滿足

感；第三，美就是愛的基礎。[71]

以下列舉法國、英國以及其他國家在近代美學理論的重要代表：

這個時期在法國有古森、喬弗羅[72]、皮克泰[73]、拉魏森[74]和萊維柯。

古森是個折衷主義者，也是德國觀念論的追隨者。根據他的理論，美一定具有道德的基

礎。古森主張藝術是模仿，美在於它是令人愉悅的。他也確切地說，美本身可以下定義，而

且美可以存在多樣和統合的形式中。[75]

繼古森之後，喬弗羅寫了有關美學的著作。他是德國美學學派的追隨者，同時是古森的

學生。根據其定義，美是自然界無形本質的表現。眼睛所見的世界有如外表的衣裳，我們透

過其衣裳因此看見美。[76]

撰寫有關藝術著作的瑞士人皮克泰[77]，重複了黑格爾及柏拉圖的觀點，提出美是神聖理

念立即且自由的展現，以感官印象自我表現。

萊維柯是謝林和黑格爾的追隨者。根據他的看法，美是肉眼看不見的，蘊藏於大自然中。力量和靈性就是一種有序能量的表現。

法國形而上學者拉魏森也提出了關於美之本質不確定的觀點：「美是最神聖的，特別是最完美的至美當中是蘊藏祕密的。」以他的看法，美就是世界的目的：「整個世界就是完美之美的作品，美是產生所有事物的因素，因為美將注入到所有事物裡。」[78]

我刻意不翻譯這些形上學的論點，因為不管德國人如何模糊不清，當法國人解讀德國的論點並開始模仿時，就已遠超過他們了——法國人無區別地將不同本質的理解結合在一起。

法國哲學家勒努維耶[80]談到美時這麼說：「我們不害怕說，不算為美的真理，只像是我們理性中的邏輯遊戲；唯一而且堅定確實的真理，能夠配得上這樣名稱的就是美。」[81]

除了這些受德國哲學影響而創作的美學觀念者以外，法國在近代對於藝術和美的理解有影響力的還有丹納、居約、塞比里埃[82]、科斯特[83]和魏榮。

根據丹納的看法，美是一種富有意義理念的個性表現，比在實際層面所呈現得更完全。[79]

以居約的看法，美和物體的本質並非無關，也不是寄生在物質裡，而是從那個物質當中呈現出來的碩果。藝術是在我們裡面表達理性和意志的生命表現，從一個層面來看，它是生命體最深沉的感受，從另一個層面來看，它是最高等級的感覺和最高層次的意念。藝術能夠[84]

將個人提升到全人類的生命，不僅藉由相同的情感和信念，還透過相同的感受。

塞比里埃認為，藝術是一種活動，（一）能滿足我們對於印象（表象）的天生的愛，⁸⁵（二）能將理念帶入這些印象當中，（三）使我們經由感受、心靈和理性同時獲得的享受。美是一種幻象。完全對於塞比里埃而言，美不是依附物體存在，而是我們本身的心靈活動。

之美並不存在，但我們覺得有特性且和諧的就是美了。

根據科斯斯特的看法，美、良善和真理的觀念是與生俱來的。這些理念開啟我們的智慧，而且等同於集結真善美的神。美的觀念包含了單一存在的本質、由不同元素組成的多元性，和一種能將統合性帶入生命中不同表現的秩序。⁸⁶

為了獲致更全面的解析，就從最近有關藝術的著作中再舉幾個例子吧。

首先是俾洛⁸⁷的《美和藝術的心理學》。根據俾洛的看法，美是我們生理感覺的產物，藝術的目標是享受；而且為了某種理由，這種享受必然被認為是高度道德的。

接著是吉華⁸⁸的《現代藝術散文集》。根據他的看法，藝術取決於自身與過去的關係，也取決於宗教性的理想，這個理想使自己致力於成為真正的藝術家，並賦予作品具有個人的獨特性。

此外還有彼拉丹⁸⁹的《完美的和神祕的藝術》。彼拉丹認為，美是神的一種表現：「除

了神以外，沒有真實；除了神以外，沒有真理；除了神以外，沒有美。」[90]這是一本充滿幻想而且非常空談的書，但卻具有相當地位，並對法國青年產生相當的影響力。

這些是法國近代最普遍的美學論點，其中有個例外，其論述格外清晰合理，那就是魏榮的《美學》。雖然他並沒有為藝術立下精準的定義，但至少消除了美學中對於絕對美那模糊不清的概念。

根據魏榮的看法，藝術是情感的表現，經由外在的線條、型態與色彩搭配，或以眾所皆知的肢體動作、聲音或字詞的連貫性來表達。[91]

同時期的英國作者對美下定義時，越來越常依照品味而非美的本質；也因此，美的問題被品味的問題所取代。

延續萊德[92]美只因端詳者才存在的論述，艾利森[93]在《論品味的本質和原則》證實了同樣的觀點。從另一個角度予以證實的還有伊拉斯謨‧達爾文[94]，他是知名生物學家查爾斯‧達爾文[95]的祖父。據其所言，我們認定的美就是我們理念中所喜愛的。李查‧奈特的著作《品味原則的分析研究》（一八○五）也闡明了同樣的看法。[96]

本世紀初，英國的優秀美學家包括查爾斯‧達爾文（就某種程度而言）、斯賓塞、莫利[97]、格蘭‧阿倫、柯爾[98]和奈特。

大多數英國美學家都是屬於這個派別。

根據查爾斯‧達爾文《人類起源》的看法，美就是一種感覺，是人類和動物共有的感覺，所以也包括了人類的遠古祖先。鳥兒裝飾自己的巢，並與另一半珍惜這樣的美。美對婚姻是有影響力的。美包含了對不同性格的瞭解。音樂藝術的由來就是男性和女性間的對話。[99]

以斯賓塞的觀點，藝術的起源是遊戲──這種說法已被席勒闡述過了。就低等動物而言，整個生命的精力都花費於維繫和延續生命；對於人呢，滿足了上述需求之後，仍有許多剩餘的精力。這些剩餘精力就花費在轉化為藝術的遊戲上。遊戲就是真實行為的模仿，也就是藝術。

美學享受的源頭是：（一）能以最全面的方式操練感官（視覺或其他感官），用最少的損失獲得最多的操練；（二）可引起感覺的最多樣性；（三）結合前述兩者後從中衍生出來的表現。[100]

根據圖鄧太[101]的《美的學說》，美具有無限的吸引力，使我們用理性與愛的熱情去認識。美之所以為美的認知必須仰賴品味，無法用特定的方法界定。唯一能趨近明確定義的方法是藉由更廣泛的文化涵養；但文化涵養也是無法定義的。藝術的本質就在於能夠藉由線條、色彩、聲音和字詞觸動我們；不是盲目的作品，而是合情合理的，為著智慧的目標彼此建造。美可謂矛盾之和解。[102]

根據莫利《牛津大學前的佈道》，美居駐於人的靈魂。大自然告訴我們有神，而藝術就是這種神性的象形文字。[103]

斯賓塞的繼承者格蘭・阿倫在《生理美學》（一八七七）中指出，美具有生理的根源。他認為美的滿足感是來自於美的沉思，對美的理解是從生理的過程得來的。藝術的起源是遊戲；人把過剩的體力投注在遊戲中；過剩的吸收力就投注在藝術活動中。美是在最少的支出中獲得最多的快感。對於美的不同評價來自於品味，而品味是可以培養的。一般人必須相信最具教養、最具辨別力者（也就是最會鑑賞者）的品味。下一代的品味是由這些人形塑的。

柯爾在《談藝術哲學》（一八八三）中指出，美提供我們全盤理解客觀世界的方式，不帶有世界其他部分的假想（那是科學不可或缺的部分）。也因此藝術消解了介於單一和眾多、介於規則和現象、介於主體和客體間的矛盾，將它們結合為一。藝術是自由的表現與確認，因為藝術不受制於有限事物的黑暗和不可測。

奈特認為，[105]美就像謝林說的，是客體和主體的結合，是從大自然中提取人的本質，以及普遍處於大自然的自我意識。

這裡所列舉有關美和藝術的評論仍遠不能涵括所有與此主題相關的作品。除此之外，每天都有新的美學著作誕生，在這些新的評論當中，對於美的定義依然會有同樣的詭異、模糊

與矛盾之處。有些人機械式地用不同形式延續並修正鮑姆加登和黑格爾的神祕美學論；有些人將問題轉到主觀性，並尋找品味中的美的基礎；另外還有些最新近的美學家，在生理條件中尋找美的起源⋯；最後第四組人則認為問題關鍵不在於美的觀念。因此，蘇里[106]在《心理學和美學的研究》（一八七四）中指出，美的概念是可以完全拋棄的，因為根據蘇里的定義，藝術是靜止或流動的產物，能帶給特定觀眾和聽眾深刻的快樂及愉悅的印象，無論是否從中獲得利益。[107]

註釋：

1　梅耶爾（Georg Friedrich Meier, 1718-1777），日耳曼美學家。

2　艾森伯格（Johann Joachim Eschenburg, 1743-1820），日耳曼評論家、文學史家。

3　埃伯哈德（Johann August Eberhard, 1739-1809），日耳曼哲學家、美學家。

4　許茨（Ludwig Schütz, 1838-1901），德國哲學家、美學家。

5　蘇爾策（Johann Georg Sulzer, 1720-1779），瑞士數學家，一七五五年翻譯休謨《道德原理探究》（Hume: An Enquiry Concerning the Principles of Morals）為德文。著有《美的藝術之普遍理論》（Allgemeine Theorie der schönen Künste, 1771-1774）。

6　孟德爾頌（Moses Mendelssohn, 1729-1786），日耳曼猶太哲學家、宗教學家，猶太啟蒙運動重要人物；為音樂家費利克斯・孟德爾頌（Felix Mendelssohn）的祖父。

7　莫里茲（Karl Philipp Moritz, 1757-1793），日耳曼作家作家、編輯，影響日耳曼早期浪漫主義。

8 托爾斯泰引註：夏斯勒，《美學評論史》，第一卷，一八七二，「美是藝術的最高境界」，頁三六一。

9 托爾斯泰註：前引書，頁三六九。

10 托爾斯泰註：前引書，頁三八八─三九〇。

11 赫爾德（Johann Gottfried von Herder, 1744-1803），日耳曼哲學家、文學評論家、歷史學者及神學家，影響日耳曼「狂飆時期」的興起，為浪漫主義先驅。

12 歌德（Johann Wolfgang von Goethe, 1749-1832），日耳曼詩人、作家、思想家，著有《威廉邁斯特的漫遊年代》（*Wilhelm Meisters Wanderjahre*, 1795-1796）、《浮士德》（*Faust*, 1808-1831）等。

13 夏夫茨伯里（A. C. Shaftesbury, 1671-1713），英國哲學家。

14 哈奇森（Francis Hutcheson, 1694-1747），英國哲學家，著有《美感和德行的由來》（*An inquiry into origin of our ideas of beauty and virtue*, 1725）。

15 霍姆（Henry Home, 1696-1782），蘇格蘭道德家、美學家。

16 伯克（Edmund Burke 1729-1797），愛爾蘭政治家、作家、演說家、政治理論家、和哲學家，著有《論崇高和美的概念之起源的哲學探究》（*A Philosophical Enquiry into the origin of our Ideas of the Sublime and Beautiful*, 1757）。

17 霍加斯（William Hogarth, 1697-1764），英國畫家、雕刻家。

18 托爾斯泰註：引自奈特，《美的哲學》，第一卷，頁一六五─一六六。

19 托爾斯泰註：夏斯勒，頁二八九：奈特，頁一六八─一六九。

20 托爾斯泰註：引自克拉利克，《世界之美和美學通詮》，頁二二四、三〇四─三〇六。

21 安德烈（Père André，本名Yves Marie André, 1675-1764），耶穌會數學家、哲學家和散文家。最著名的作品是一七四一年的文章〈論美〉（*Essai sur le Beau*）。

22 巴鐸（Charles Batteux, 1713-1780），法國美學家、藝術理論家、法國藝術哲學的奠基者。一七四六年出版的重要作品《歸結為單一原則的藝術》（*Les beaux arts réduits à un même principe*）區分了純藝術與工藝。

23 狄德羅（Denis Diderot, 1713-1784），法國啟蒙思想家、唯物主義哲學家和作家、百科全書派的代表。編輯百科

全書的計畫集結了百餘位哲學家、科學家、政治家,以及工程師、航海家、醫生等各領域專家;過程中也形成了反封建專制、天主教會和經院哲學的「百科全書派」。

24 達朗貝爾 (Jean d'Alembert, 1717-1783),法國哲學家,擔任百科全書副主編。

25 伏爾泰 (Voltaire,本名François-Marie Arouet, 1694-1778),法國哲學家、文學家,啟蒙運動領袖。著有《哲學通信》 (Lettres philosophiques, 1734)、《憨第德》 (Candide, ou l'optimisme, 1759) 等。

26 托爾斯泰註:引自奈特,頁一〇一。

27 托爾斯泰註:夏斯勒,頁三一六。

28 托爾斯泰註:奈特,頁一〇二—一〇四。

29 帕加諾 (Francesco Mario Pagano, 1748-1799),義大利思想家、法學家、作家,著有《政論文集》 (Saggi politici, 1783-1785)。

30 穆拉托里 (Lodovico Antonio Muratori, 1672-1750),義大利神學家、歷史學家,著有大量歷史評論、詩人傳記、手稿研究。美學作品有《科學與藝術中的良好品味》 (Riflessioni sopra il buon gusto nelle scienze, e nell arti)。

31 斯帕萊蒂 (Giuseppe Spalletti),作品《美的研究》 (Saggio sopra la bellezza, 1765)。

32 托爾斯泰註:引自夏斯勒,頁三三八。

33 赫姆斯特惠斯 (François Hemsterhuis, 1721-1790),荷蘭美學家、唯心主義哲學家。

34 托爾斯泰註:夏斯勒,頁三三一、三三三。

35 托爾斯泰註:前引書,頁五二五—五二八。

36 約翰·保羅 (Jean Paul,本名Johann Paul Friedrich Richter, 1763-1825),日耳曼浪漫主義作家、教育學家。

37 洪堡 (Wilhelm von Humboldt, 1767-1835),日耳曼語文學家、政治家、教育家。

38 托爾斯泰註:夏斯勒,頁七四〇—七四三。

39 托爾斯泰註:前引書,頁七六九—七七一。

40 施萊格爾 (Karl Wilhelm Friedrich Schlegel, 1772-1829),詩人、小說家、文學批評家,日耳曼浪漫主義領袖之

一。

41 穆勒（Adam Müller, 1779-1829），日耳曼政論家、經濟學家、文學評論家。

42 托爾斯泰註：夏斯勒，頁八七。

43 托爾斯泰註：克拉利克，頁一四八。

44 托爾斯泰註：前引書，頁八二○。

45 托爾斯泰註：夏斯勒，八二八—八二九、八三四、八四一。

46 沙爾格（Karl Wilhelm Ferdinand Solger, 1780-1819），日耳曼神祕主義美學家、浪漫主義理論家。

47 托爾斯泰註：夏斯勒，頁八九一。

48 克勞斯（Karl Christian Friedrich Krause, 1781-1832），日耳曼唯心主義哲學家。

49 托爾斯泰註：夏斯勒，頁九一七。

50 托爾斯泰註：前引書，九○○、九四六、九八四—九八五、一○八五。

51 魏塞（Christian Hermann Weisse, 1801-1866），日耳曼宗教哲學家，一八三○年出版《美學系統》（*System der Ästhetik*）。

52 盧格（Arnold Ruge, 1802-1880），德國哲學家、政論家，青年黑格爾派分子，曾短暫與馬克斯共同主編《德法年鑑》（*Deutsch-Französische Jahrbücher*），因理念不和而分道揚鑣。

53 羅森克朗茨（Johann Karl Friedrich Rosenkranz, 1805-1879），德國哲學家、黑格爾繼承者。

54 西奧多‧菲塞（Friedrich Theodor Vischer, 1807-1887）德國小說家、詩人，美學家。

55 托爾斯泰註：夏斯勒，九五五—九五六、九六六。

56 托爾斯泰註：前引書，頁一○六五—一○六六。

57 托爾斯泰註：前引書，頁一○六五。

58 赫伯特（Johann Friedrich Herbart, 1766-1841），日耳曼唯心主義哲學家、心理學家和教育家。

59 托爾斯泰註：前引書，頁一○九七─一一○○。

60 托爾斯泰註：前引書，頁一一○七，一一二四。

61 克爾希曼（Julius von Kirchmann, 1802-1884）德國法學家和哲學家，著有《美學的現實基礎》（Aesthetik auf realistischer Grundlage, 1868）。

62 施納塞（Karl Schnaase, 1798-1875）德國歷史學家、法學家，也是當代藝術史學科的奠基者。

63 亥姆霍茲（Hermann von Helmholtz, 1821-1894）德國生理學家和物理學家，對近代科學的不同領域均有卓越貢獻。

64 貝格曼（Julius Bergmann, 1839-1904），德國唯心主義哲學家，一八八七年出版《論美》（Über das Schöne）。

65 龔克門（Joseph Jungmann, 1830-1885），德國耶穌會修士，一八八六年出版《美學》（Aesthetik）。

66 托爾斯泰註：奈特，頁八一─八二。

67 托爾斯泰註：前引書，頁八三。

68 托爾斯泰註：夏斯勒，頁一一二二。

69 托爾斯泰註：奈特，頁八五─八六。

70 托爾斯泰註：前引書，頁八八。

71 托爾斯泰註：前引書，頁八八。

72 喬弗羅（Théodore Simon Jouffroy, 1796-1842），法國哲學家，任教於巴黎師範學校、法蘭西學院，著有〈論美與崇高〉（Le sentiment du beau est différent du sentiment du sublime, 1816）、《美學課程》（Cours d'esthétique, 1843）。

73 皮克泰（Adolphe Pictet, 1799-1875）瑞士作家、比較語言學專家。

74 拉魏森（Felix Ravaisson, 1813-1900）法國哲學家、考古學家。著有《道德與形上學》（Morale et métaphysique, 1893）、《法國哲學》（La philosophie en France au XIX siècle, 1868）。

75 托爾斯泰註：奈特，頁一一一。

76 托爾斯泰註：前引書，頁一一六。

77 托爾斯泰註：前引書，頁一一六。

78 托爾斯泰註：前引書，頁一二三—一二四。

79 托爾斯泰註：《法國哲學》，頁二二二。

80 勒努維耶（Charles Renouvier, 1815-1903），法國哲學家，法國「新批評」（néo-criticisme）的創建者之一。

81 托爾斯泰節錄自勒努維耶，《歸納法的基礎》（Du fondement de l'induction, 1896）。

82 塞比里埃（Victor Cherbuliez, 1829-1899），出生於瑞士的法國小說家、文學評論家，一八八一年當選為法蘭西學院院士，著有《文學與藝術研究》（Études de littérature et d'art, 1873）、《藝術與自然》（L'Art et la nature, 1892）等。

83 科斯特（Charles de Coster, 1827-1879），比利時作家、哲學家與民間故事採集者。著有《歐倫史皮格爾傳說》（The Legend of Ulenspiegel, 1867）。

84 托爾斯泰註：丹納，《藝術哲學》第一卷，一八九三，頁四七。

85 托爾斯泰註：奈特，頁一三九—一四一。

86 托爾斯泰註：前引書，頁一三四。

87 俾洛（Mario Pilo, 1859-1920），義大利作家，著有《美和藝術的心理學》（La psychologie du beau et de l'art, 1895）。

88 吉華（Hippolyte Fierens Gevaert, 1870-1926），著有《現代藝術散文集》（Essai sur l'art contemporain, 1897）。

89 彼拉丹（Joséphin Péladan, 1858-1918），法國小說家，著有《完美的和神祕的藝術》（L'art idéaliste et mystique, 1894）。

90 托爾斯泰註：《完美的和神祕的藝術》，頁三三。

91 托爾斯泰註：魏榮，《美學》，頁一〇六。

92 萊德（Thomas Reid, 1710-1796），蘇格蘭哲學家，蘇格蘭啟蒙運動重要推手。

93 艾利森（Archibald Alison, 1757-1839），蘇格蘭作家，著有《論品味的本質和原則》（Essays on the nature and

principles of taste, 1790)。

94 伊拉斯謨‧達爾文 (Erasmus Darwin, 1731-1802)，英國醫學家、詩人、發明家、植物學家與生理學家。

95 查爾斯‧達爾文 (Charles Darwin, 1809-1882)，英國博物學家，《物種起源》(On the Origin of Species, 1859)、《人類起源》(The Descent of Man, 1871)，影響當代甚鉅。

96 李查‧奈特 (Richard Payne Knight, 1750-1824)，英國古典學者、鑑賞家，著有《品味原則的分析研究》(An analytical inquiry into the principles of taste, 1805)。

97 莫利 (James Bowling Mozley, 1813-1878)，英國神學家，著有《牛津大學前的佈道》(Sermons preached before the University of Oxford and on various occasion, 1876)。

98 柯爾 (William Paton Ker, 1855-1923)，蘇格蘭文藝學者、小品文作家，著有《談藝術哲學》(The Philosophy of Art, 1883)。

99 托爾斯泰註：奈特，頁二三八。

100 托爾斯泰註：前引書，頁二三九—二四〇。

101 圖鄧太 (John Todhunter, 1839-1916)，愛爾蘭詩人，劇作家，和愛爾蘭文學運動的先驅，著有《美的學說》(The Theory of the Beautiful, 1872)。

102 托爾斯泰註：奈特，二四〇—二四三。

103 托爾斯泰註：前引書，頁二四七。

104 托爾斯泰註：前引書，頁二五〇—二五二。

105 托爾斯泰註：奈特，《美的哲學》第二卷，一八九三，頁二五八—二五九。

106 蘇里 (James Sully, 1842-1923)，英國心理學家、哲學家，著有《心理學和美學的研究》(Sensation and Intuition: Studies in Psychology and Aesthetics, 1874)。

107 托爾斯泰註：奈特，前引書，頁二四三。

第四章

到底這些在美學中談論的美的定義是什麼？如果撇開完全不正確的定義——或者連藝術領會都未涵蓋其內，或者將美解釋成益處、合理性、對稱性、排序、比例、圓滑度、個體間的和諧度、多元中的合一性或上述所有原則的結合——摒除這些尋求客觀定義卻無法令人滿意的嘗試，所有美學中對美的定義可歸納為兩個基本看法：美是自有獨立存在的，來自絕對完美的現象——理念、靈魂、意志、上帝；以及美是讓我們獲得快樂滿足的經驗，其中不帶有功利色彩。

第一個定義受到費希特、謝林、黑格爾、叔本華，以及古森、喬弗羅、拉魏森等法國哲人的認同（其他二流的哲學美學家就姑且不提）。這種客觀又神祕的美之定義受到我們社會中大部分知識份子的肯定；特別在上一代，是非常普遍的對美的認識。

第二種定義即是使我們能獲得快樂且不帶有個人功利的理解，主要在英國美學家和我們社會中的年輕人之間廣為流傳。

因此，美的定義無非就是這兩大類型：一種是客觀、神祕、從至高完美處、從上帝傾流下來的，是天馬行空、無法捉摸的；另一種則恰恰相反，是簡單易懂、主觀、只要能帶來愉悅就可以稱為是美的（在這裡，我不附加「沒有目的、沒有功利」的註解，因為「愉悅」這個詞本身就不包含任何利益）。

從一個層面來看，美被理解成一種很神祕、很崇高，但遺憾地也是很不確定的。因此，美其中包括了哲學、宗教及生命本身，支持這樣看法的有謝林和黑格爾，以及他們在德國、法國的追隨者。或者從另一個層面來看，根據康德及其學生的定義，美不過就是讓我們可以獲得不具私人利益的愉悅感受。這麼一來，對美的理解好像顯得很清楚了，但可惜地，仍然不夠精準，因為美的理解已經擴展到另一個方向了——將飲食和細緻皮膚的觸覺等都納入其中。這個看法獲得居約、克拉利克等人的認同。

的確，當我們觀察美學的發展時，就會發現在最早期的美學理論是將美定義為抽象的，後來越靠近我們的年代，就發展出越來越多實務性的，最近還認同了具生理性質的定義。所以會見到有些美學家，像是魏榮、蘇里在闡述美學時完全不提及美的理解。但是這些美學家很少有大成就。大部分的社會大眾、藝術家及學者都是堅信著由大多數美學家所定義的美；換句話說，就是視美學為神祕的或抽象的，或是一種特別的愉悅感受。

那麼，我們這個時代的社會大眾為了藝術的定義，如此堅信的美的理解到底是什麼呢？

從主觀性來說，美是一種使我們獲得滿足的享受；從客觀性來說，美存在於我們之外，是一種絕對完美的現象。我們會如此承認，是因為我們只能從這種絕對完美的現象獲得一種特定的愉悅感受，所以客觀的定義就是主觀定義的另一種表達。事實上，兩種對美的理解都會使我們獲致某種愉悅的享受；也就是說，只要能取悅我們又不會引發慾望者，我們就認定為美。然而，如果在這樣的情況下，藝術科學就無法被以美為基礎的藝術定義來滿足。意思是，我們可以從愉悅感當中去找出適用於所有藝術作品的定義，藉其基本論點就可以判定一件作品屬不屬於藝術。但是，如果讀者很努力地讀了我列舉的美學書籍以及最知名的美學著作，將會明白美的定義並不存在。所有對絕對之美下定義的嘗試，例如：大自然的模仿、合理性、連結性、對稱性、和諧性、多元中的合一性等等，不是什麼定義也沒訂出來，就是只界定了某些藝術作品的某些特性，無法涵蓋從以前到現在公認的藝術。

美的客觀定義並不存在，存在的有抽象以及經驗性的；說來奇怪，最終都引導至同一個主觀定義：能呈現美的，就是藝術，而美就是令人喜歡（但不會引發慾望）的。很多美學家覺得這樣的定義不完整，且不夠具有說服力。為了下定義，首先要自問喜歡的原因，於是美的問題就轉變成了有關「品味」的問題，就像哈奇森、伏爾泰及狄德羅等人一樣。所有對

「品味」下定義的嘗試，以及讀者如何從美學歷史、經驗作整合，都無法解釋為什麼這人會喜歡，而那人不喜歡，或者這人不喜歡而那人喜歡。所以真正的美學並不存在於我們稱之為「科學」的智性活動中，而是存在於對藝術的或美好的本質及標準下的定義——是否具有藝術的內涵，是否具有品味的本質，品味是否能斷定藝術及其價值。然後以這些原則來認同藝術，把不符合這些原則的摒除在外，將帶給我們愉悅感受的特定作品認定為好作品，並因之建立一套準則，讓各階級人士喜歡的作品皆能稱為「藝術」。存在著一種藝術法則，根據它，我們社會上最受喜愛的作品都可以被公認為藝術（菲迪亞斯[1]、索福克勒斯[2]、荷馬、提香[3]、拉斐爾[4]、巴哈[5]、貝多芬[6]、但丁[7]、莎士比亞[8]、歌德等等）。美學的理論應該也要這麼做，才能包含這些作品。關於藝術的價值和意義的討論，基本上不在於我們認為好或不好的特定規條中，而是在於是否符合我們建立的藝術法則中，而這些法則我們常常會在美學中遇到。幾天前我讀了沃克特很不錯的著作，談到藝術作品中對道德的要求時，作者直述，對藝術要求道德是不正確的。為了證明這個觀點，他舉了幾個例子：如果要符合這樣的要求，那麼莎士比亞的《羅密歐與茱麗葉》，還有歌德的《威廉邁斯特的學習年代和漫遊年代》都符合不了「好藝術」的定義，那要求道德就顯得不公平了。因此我們須要找出一種藝術的定義，讓這些作品歸屬其中……沃克特訂了藝術的基礎是意涵之要求，以取代道德的要

求。

所有美學都是依照這個計畫編定的。本來應該是給真實的藝術下定義，然後依其去判定某項作品符不符合這個定義；但如今在議論什麼是藝術時，反而由是否受到特定階層人士喜愛來認定，所以藝術的定義勢必得包含這些作品。這樣的手法我在一本很好的書──由穆特爾[9]所寫的《十九世紀繪畫史》──當中得到了確切的印證。當作者闡述前拉斐爾派（Pre-Raphaelites）、頹廢派、象徵派，以及已被當時認同的藝術法則時，不僅沒有對這些派別下評論，反而積極熱切地拓展自己的見解，好讓前拉斐爾派、頹廢派及象徵派涵蓋於他個人的見解裡，使其論說理由充分到足以反駁自然主義者的極端見解。無論藝術中的瘋狂是到什麼程度，只要一旦被我們社會中高階層的人接受，立即就會發展出一種論點，讓這種瘋狂理解化、合理化。好像歷史上知名人士身處的世代中，從來沒有過虛假、糟糕、無意義的藝術，而這些藝術並無傳承，時間過後就完全被忘記了。當藝術發展到這樣的情況時，就走到無意義、無內涵的地步了，特別是藝術本身被視為「無罪」的時候。我們從社會中藝術的發展就可以看得出來。

因此，以美為基礎，用美學解釋以及被社會大眾宣稱的模糊表象的藝術理論，其實就是被特定之名人階層喜愛、認定為好的。

要對人類任何一種活動下定義，需要瞭解其內容和意義。同樣地，為了要對人類活動的意義下定義，就一定要先觀察這個活動，以及與它相關的前因後果，而不是光靠我們從這個活動所得到的滿足感來下定義。

如果我們承認，任何一項活動的目的只是在於我們的享受，然後僅靠這種愉悅的感覺來定義它，那麼顯然地，這個定義是不真實的。這樣對藝術下定義的事就真真實實地發生過。

舉個食物的例子，從來沒有人會去想那些我們享用，並從中獲得享受的食物的意涵。所有人都明白，我們味覺上的滿足不足以構成美食的定義，也因此我們完全沒有權利去認定我們習慣了的，也很喜歡的凱恩辣椒（cayenne pepper）、林堡起司（Limburger cheese）、酒精飲料等等，是人類最棒的美食。

同樣的，美，或我們喜歡的，並不能因此成為定義藝術的基礎，而那些使我們獲得愉悅感的作品，絕對無法成為藝術該有的形式範本。

從我們獲得的享受中去判定藝術的目的和意義，其實就像那些處於道德發展最低階層的人（例如野蠻人），把享用食物的快感，拿去判定食物的目的和意義。

確實，那些認為食物的目的和意義就在於享受的人，是無法明白食物的意義的。所以，認為藝術即享受的人，無法了解藝術的目的和意義，因為他們把本身具有意義的活動與其他

生活層面中帶有虛偽或特定目的的享受連結在一起。唯有當人們明白食物的意義是為身體供給養分之後，他們才不會認為美（即愉悅感）是這項活動的目的。對待藝術也是如此，唯有當人們瞭解藝術的意義分之後，才不會將食物的目的歸結於享受。認定美是藝術的目的，或說美是享受的本質，不僅對界定藝術毫無助益，反而還將何謂藝術的問題，推往一個完全陌生的藝術領域——轉到抽象、心理、生理的，甚至是歷史的評論——為什麼這個人喜愛那件作品、不喜歡這件作品，或者該作品又為什麼受另一個人喜愛，這麼做實在很難對藝術下定義。此等情況就像評論為什麼有人喜歡西洋梨，有人喜歡肉，它對界定食物存在的意義根本毫無助益。用同樣方式來解釋藝術中關於品味的問題（對此，藝術評論皆不免涉及），不但無法幫助釐清某種特別的人類活動，即我們稱之為藝術的特點，反而使釐清這件事顯得更遙不可及。

現在要問的是，到底藝術是什麼？我們為它犧牲了百萬人的苦力、生命、甚至道德，然而從所有美學理論總括得到的答案都是，藝術的目的就是美；美被認為是從中享受到的愉悅，而且用藝術來享受是一件既美好又重要的事；換句話說，享受是好的，因為享受是愉悅的。就此看來，公認的藝術定義其實根本不算是藝術定義。因此，說來不奇怪，雖然關於藝術的著作多如牛毛，但是到目前為止，還沒有一本對於藝術有精準的定義，原因在於把對於

美的理解置入對藝術的理解中。

註釋：

1 菲迪亞斯（Phidias, c.480-430B.C.），古希臘雕塑家、畫家、建築師，被視為古典希臘最偉大的雕刻家，作品有奧林匹亞宙斯像和巴特農神殿的雅典娜巨像。

2 索福克勒斯（Sophocles, c.496-406B.C.），古希臘三大悲劇詩人之一，著有《伊底帕斯王》（Oedipus the King）。

3 提香（Tiziano Vecellio Titian, c.1488-1576），義大利文藝復興時期威尼斯畫派代表畫家，重視色彩的運用，繪製宗教畫和古羅馬神話題材。

4 拉斐爾（Raffaello Sanzio da Urbino, 1483-1520），義大利文藝復興時期畫家、建築師。

5 巴哈（Johann Sebastian Bach, 1685-1750），日耳曼巴洛克時期音樂代表作曲家。

6 貝多芬（Ludwig van Beethoven, 1770-1827），日耳曼古典樂派及向浪漫主義樂派過渡時代表作曲家。

7 但丁（Dante Alighieri, 1265-1321），義大利中世紀詩人，代表作為《神曲》（Divina Commedia, 1307-1321）。

8 莎士比亞（William Shakespeare, 1564-1616），英國演員、劇作家、詩人、著有《羅密歐與茱麗葉》（Romeo and Juliet）、《哈姆雷特》（Hamlet）、《馬克白》（Macbeth）等。

9 穆特爾（Richard Muther, 1860-1909），德國藝術史學家，著有《十九世紀繪畫史》（Geschichte der Malerei im 19, 1893-1894）。

第五章

如果把使人混淆的美的理解摒除在一旁，到底藝術是什麼？不會被美的概念所牽制、最新、也最容易理解之藝術定義有下列幾種：藝術是在動物界的兩性互動和對遊戲偏好的活動中（席勒、達爾文、史賓塞），同時伴隨著神經系統所受到的刺激（格蘭・阿倫）──這是屬於生理進化的定義。或者，藝術是夢中的景象，由人類所經驗的線條、色彩、肢體動作、聲音、文字、情感所構成的（魏榮）──這是屬於實務性的定義。根據蘇里最新的定義，藝術是某些永存物體或已過事件的成品。這成品不只讓創造者獲得極大的滿足，同時還傳達了令人愉悅的印象給一群觀眾或聽眾，而這種印象完全不帶有任何功利企圖。

雖然，這些定義優於以美學為基礎的抽象定義，但距離精確的標準還很遙遠。第一種生理進化的定義不正確，因為它談論的並非構成藝術的活動本身，而是藝術的源由。依照人體器官的生理反應來定義是不夠精準的；因為在這樣的定義下，還可以包括諸多其他的活動，就像在新的美學中提及的，將製作華美服飾、香水、甚至美食，都歸納為藝術的範疇。將藝

術視為情感表達之實務性的定義也不精確，因為人可以用線條、色彩、聲音、富含個人情感的文字來表達自己但卻不會影響到別人，那麼這些表達就稱不上是藝術了。

蘇里說的第三種定義也不正確。因為那些使觀眾或聽眾獲得滿足和愉快的印象，又不帶功利意圖的活動，還包括魔術表演、體操練習和其他不能算是藝術的活動，反而是那些引起許多不愉悅印象的，例如詩詞或是戲劇中描繪的陰沉、殘酷的場景，才是無庸置疑的藝術作品。

所有這些不正確定義的來源，就像在抽象定義中一樣，視藝術的目的在於從中獲得的享受，而不是其在人類生命及人性中的意義。

為了能夠正確地給藝術下定義，首先必須先停止將藝術視為享樂工具的方式，而應當視為人類生活中的一種條件。用這樣的態度看待藝術時，我們就能明白藝術是人們之間交流的一種溝通方式。

創作藝術品的目的，是要讓欣賞者與創作者之間、或與藝術品之間、或是與同時或前後獲得同樣藝術印象的人之間產生一種溝通。

就像傳達人們思想和經驗的文字，扮演著連結人類的角色，藝術扮演的也是同樣的角色。這個溝通方式的特色，和用文字溝通的不同之處，在於一個人可以藉著文字向另一人傳

達他的想法，而藝術是被用來傳達人與人之間的感覺。

藝術活動的基礎，奠定於一個人在經由聽覺或視覺，接收另一個人情感表達的同時，能夠體驗到那個表達自我情感者的當下感受。

舉個最簡單的例子：某人歡喜地笑——另一個人也會變得快樂；某人哭泣——聽到哭聲的人也會感到難過；某人憤怒激動——另一個人看見了，也會身受同感。人們藉著自己的肢體動作、語調，透露自己的精力充沛、果斷，或者相反地，表現沮喪、寧靜——這些情緒，都是會感染他人的。當一個人正承受痛苦時，會用呻吟或抽搐來表現自己的痛苦，這個痛苦就會感染他人；當一個人表露自己的欣喜、景仰、恐懼，對知名的人、事、物產生崇敬——則其他的人也會受感染，也會感受到同樣的欣喜、景仰、恐懼，對知名的人、事、物產生崇敬。

這就是人類能藉由感覺相互感染的能力，也正是藝術活動的根基。

若一個人很自然地用自己的表情與聲音去感染另一個人，其他人會立即感染到他當下的感覺。他打哈欠時，會使另一個人也想打哈欠；當他因故而笑或哭的時候，會讓另一個人想笑或想哭；當他受苦的時候，也會使另一個人感覺痛苦，但這些都還不算是藝術。

只有當一個人帶著目的，要傳遞那重新在他內心喚起的感受，並用特定的外顯手法表現

出來時，才能算是藝術。

有個最簡單的例子：假設有個因為遇到狼而害怕的小男孩，要描述這樁事件，讓他人也能感受到他當下的感覺，描繪自身遇上此狀況的情境、周遭環境、森林、無助感，以及狼的樣子、動作、還有他與狼相隔的距離等等，如果小男孩能夠在他述說的同時，讓其他人也能感同身受地體驗到他當下的感覺，那麼這就可以算得上是藝術了。如果小男孩沒遇過狼，但是常常帶著懼怕，並希望把他的害怕傳給其他人，於是假想他遇到了狼，然後讓聽者都領受到彷彿他遇見狼的景況或感受，這也可以算是藝術。當一個人不管在現實中或想像中，承受著痛苦、或感到享受之樂的同時，將其感覺呈現於油畫或大理石上，讓他人受其同感，這也算是藝術。同樣地，如果一個人藉由聲音表達所有自己經歷的快樂、欣喜、沮喪、朝氣、灰心，然後用聲音把所有這些情感傳遞給其他人，使其他人也像他本人感受到的而感動，這也是藝術。

感覺是最具多樣化的。有很堅強、也有很軟弱的；有非常重要、也有很卑微的；有很差、也有很好的。如果這些感覺能感動讀者、聽眾、觀眾，那麼它們就算是構成藝術的要件了。用戲劇傳達的放棄自我或順服命運、上帝；或是小說裡描寫的戀愛的喜悅；或是圖畫中所繪的奢侈逸樂；或是慶典進行曲中表現的朝氣蓬勃；或者舞蹈而生的快樂；或是詼諧好笑

的喜劇；或是夜色風景畫、或醉人歌曲中的寧靜，這些都是藝術。

唯有當觀眾／聽眾感受到創作者所受的感動，才能稱為是藝術。

召喚一個人曾經歷的感覺，藉由運動、線條、色彩、聲音、以文字表達出的形象傳遞，以便讓別人可以體驗到同樣的感覺，這就是藝術活動。藝術存在於人有意識地傳達給他人的活動，藉由某些外在的符號，他所經歷過的感覺得以被其他人所體驗。

藝術不像形上學所說的，是某些神祕的理念、美或上帝的具體表現形式；也不像美學生理學家所說的，是人釋放過多精力的遊戲之形式；亦不是透過外顯符號的情緒表現；而是一種人類交流溝通的方法，是生活以及向個體與全人類的善前進的運動所必需，把人彼此連結的共同情感。

多虧人類具備以文字表達思想的能力，可以理解文字所表達的思維，任何人都可以明白全人類為他在思想領域所做的一切。而現代的人由於具備理解陌生思維的能力，可以成為其他人活動的參與者，而個人則拜此項能力之賜，可以把從他人學習到、以及自己內心的見解，傳達給當代或後世的人。同樣地，也因為人類具備以藝術的方式，將自己的感受傳遞給

他人的能力，他可以在感覺的領域中獲得所有前人的感受：他可獲得當代人所經歷的，以及數千年前其他人擁有的感受，而且能夠將自己的感覺傳給他人。

如果人類無法領會以文字傳達出來的思維，像是前人所思，或不具備將自己的思維傳達給他人的能力，那麼人就和禽獸或豪茲爾¹沒什麼兩樣了。

如果人類沒有具備另一項能力——藝術感染力，那麼人類不但仍留在更野蠻的狀態，甚至是更分裂、更相互敵視。

因此，藝術的活動就像言語的活動一樣，是非常重要且具普遍性的。

如同文字不只是以主張、言談和書籍的形式影響我們，還在那些我們用來傳達自身思維和經歷的所有言談中影響我們。藝術也是如此，以廣義的定義來理解這個字，藝術滲入了我們全部的生活；而其中幾種特有的表現形式，則是狹義的定義。

我們已經習慣所認知的藝術，是那些我們閱讀的、聽到和看見的，在劇院、音樂廳、展覽會、建築物、雕像、詩、小說……等。但這些只不過是我們在生活中與其他人交流的藝術之一小部分。人的一生充滿不同性質的藝術作品，從搖籃曲、笑話、模仿、住宅裝潢、衣著、用品，到教堂的禮拜及節慶的遊行。這些全都算是藝術的活動。因此我們所稱的藝術，是這個詞的狹義定義，不是指全人類傳達情感的活動，而是我們從所有這類活動中挑選出

來，並賦予特別意涵的。

這種特別意涵是由這些活動的所有人所賦予，指的是那些從宗教意識分享出來而傳達的感受。這個全藝術中的小部分，經常被指稱為這個詞的完整定義。

蘇格拉底、柏拉圖、亞里斯多德這些古代人，是這樣看待藝術的，還有猶太的先知、古代的基督徒、回教徒，以及我們當代有宗教信仰的人，也是這樣看待藝術的。

有些人類的導師，像是柏拉圖在《理想國》，以及早期的基督徒、嚴格的穆斯林、還有佛教徒，常常否定任何形式的藝術。

如此看待藝術的人——與能獲致愉悅感受者即為好的藝術之當代觀點相反——認為藝術與文字不同，它是非常危險的，因為藝術感染力會使人違背己意。如果廢除所有藝術，人類失去的將比容忍一切藝術的傷害要少。

這些否定所有藝術的人顯然是不對的。因為他們否定了不可否定者——溝通交流中最需要的元素，沒有它，人類就無法生存。但我們歐洲文明社會、社交圈及各個時代的人，也沒有多正確的觀點，他們認同的藝術，就是能帶給人們滿足感的，就是美、就是藝術。

以前的人掛慮的是在藝術品中看得到有些墮落腐敗的東西，因而完全禁止藝術了。現在所害怕的，卻唯恐被剝奪了藝術所帶來的快樂享受，因而所有的藝術都該得到庇護。我認

為，後者的誤解比前者更荒謬，而且引發的後果更嚴重。

註釋：

1　豪茲爾（Kaspar Hauser, 1812~1833），一八二八年突然出現在紐倫堡，一身野蠻人的模樣，隨身攜帶一封信，上面寫著他從出生起就如此粗野。官方以流浪漢的名義將之逮捕，其未受任何教育文化洗禮的成長過程廣受關注。很多文學作品都以他為題材。

第六章

在古代幾乎無法容忍或甚至被全盤否定的藝術，怎麼會在今日廣獲青睞，被認定是好的作品，只因為它能帶給人們愉悅的感受？

產生的原因如下：

藝術價值的評斷，也就是經由藝術傳遞的感受，取決於人們對於人生意義的領會、從中所見的善與惡。而分辨生命之善惡的，也就是所謂的宗教。

人類一直不斷地從卑微、較個人、較不明確的低層往高層、較大眾且較明確化的人生意義前進。就任何一項運動，這樣的進行總有領頭羊……有些人是比其他人更明白人生的意義，這些先驅中，總會有一個人以更鮮活、更可親、更強而有力地用他的言語和生命來表達人生的意義。這個人所傳達出來的人生意義，通常會隨著對此人的緬懷而增加，同時伴隨的傳說和儀式，即是所謂的宗教。宗教就是由那些最優秀的先驅指示出來，崇高、當下可以獲得、以及在當下對人生領會的本質，使社會中其他的人堅定不移地追求其人生的意義。因

此，自古至今只有宗教一直扮演人類感受評價的基礎。如果感受引領人類走向宗教所指引的理想，契合其宗教觀點而無矛盾者，那些感受就是好的；如果與宗教背道而馳，持不同觀點、反駁宗教的感受，就是不好的。

如果宗教認為，人生的意義在於尊崇唯一的上帝以及行出祂的旨意，比如像猶太人這樣，那麼因為愛這位上帝和祂的誡命而流露出來的感覺，藉由藝術所傳達出來的——先知著作的聖詩、詩篇、創世紀的故事——就是好的、崇高的藝術。所有與此對反的，像是表達對其他神的敬拜和反對上帝誡命的感受，就會視為是不好的藝術。如果宗教認為，人生的意義在於人世間的善、美感和力量，那麼表達出生命中快樂和活力的藝術，就算是好的藝術；表達纖弱敏感或是沮喪愁悶的，就是不好的藝術，這是希臘人公認的。如果人生的意義在於自己民族的幸福，或是延續先祖的世代，以及對其之敬仰，那麼表達為昌榮自己的民族而犧牲個人的幸福，或是歌頌先祖與延續先祖傳承的藝術，就是好的藝術；藝術表達的若是反對這樣感覺的，就是不好的藝術，這是羅馬人、中國人所持的看法。如果人生的意義在於將自己從獸性中解放出來，那麼表達提升心靈和抑制肉體感受的，就是良善的藝術；那所有表達增強肉體情慾感覺的，就是不好的藝術，這是佛家的看法。

無論在什麼時代、在什麼樣的人類社會，通常都存在著這個社會中所有人共有之善與惡

的宗教意識，而這個宗教意識，就是由藝術之表達來判別感覺的價值。因此，所有民族都會將表達一個民族共同宗教意識的藝術，認同為好的藝術，並且予以支持；而表達與這個宗教意識不同調的，就會被認為是不好的藝術而加以否定；其他廣大的、被人類用來作為交流的藝術範疇，則完全不受重視，一旦藝術是反對當時宗教意識的時候，就會被否定。這個情況在所有民族裡都發生過：希臘人、猶太人、印度人、埃及人、中國人，包括在基督教出現之前。

早期的基督教所承認的好的藝術品，只有傳說、生活記載、傳道、禱告、詩歌吟唱，這些作品能夠激發對基督的愛，在上帝面前活出順服、願意學習祂的樣式、拋開世事、寬恕及對人的愛。所有表達個人享受的作品都被認為是不好的，因此基督教排拒了所有異教造型的藝術，只准許象徵性的形象造型。

這是初世紀基督徒接受的基督的教誨，若非全然真實，也不至於像後來那樣有扭曲或異教方式的教導。然而，隨著世代變遷和政權之令，在君士坦丁大帝[1]、查理曼大帝[2]、弗拉基米爾[3]時代，要求人民大規模改宗基督教而出現了比基督的教誨更近於異教的基督教會。這個基督教會完全是另一回事，奠基於他們自己的教誨，開始注重人們的感覺、以及表達這些感覺的藝術品。這個基督教會不但不認同基本的與存在的真實基督教的教導──每個

人與上帝真實的關係，以及從中流露出來的兄弟之情，以及對所有人平等的對待，用順服和愛的方式取代暴力，反而把類似異教傳說置入天國的階級制，以及對天國的階級制、基督、聖母、天使、使徒、殉道者之崇敬，而且崇敬這些神人，還有他們的聖像，基督教會事實上因着本身的教義，把盲目的信仰帶入教會和教會的信條中了。

無論這個教義與真實基督教有多麼不同，無論它和真實基督教以及尤利安[4]羅馬人的世界觀比較起來是多麼低微，對於那些接受它的野蠻人看來，還是比他們之前崇拜的神明、英雄、善惡之靈要高一等。所以，這樣的教義就成了那些接受它的野蠻人的宗教。也因此，當時的藝術評價便以這個宗教為基礎：凡是表達對聖母、耶穌、聖徒、天使之虔誠崇敬，展現對教會之堅信與忠誠、對殉道者之顫慄和死後生命蒙福的，就是好的藝術；凡是與此背道而馳的，就是不好的藝術。

根據前述教義而生的藝術，是對基督教義的曲解；但是根據此曲解的教義而生的藝術，仍然算是真正的藝術，因為它是從符合人民的宗教世界觀當中產生的。

中古世紀藝匠與其他廣大人民共享相同的宗教基礎，並將其親身的感受和情緒表達在建築、雕塑、繪畫、音樂、詩詞和戲劇裡，這些都是真實的藝術家，而他們的創作乃奠基於當時最崇高且被眾人分享的理解基礎。以當代的角度而言，這樣的理解或許微不足道，但依然

稱得上是人類真實又共通的藝術。

這個情況一直持續到歐洲社會較高尚、富裕、具知識水準的階級開始對基督教會闡述的生命意義之真實性感到懷疑。自從十字軍東征、羅馬教宗權力提升並遭濫用之後，富裕階級開始吸納古代賢哲的智慧，他們一方面明白了古聖先賢清晰明智的教導，另一方面也看清了教會與真實基督教義之間的差異，於是失去了信仰的可能性，不像過去那麼相信教會的教導。

即使表面上仍依循教會教誨的形式，他們已經無法信服；之所以繼續依循，不過是出於習慣，或者是為了那些盲目跟從教會教誨的民眾與為自身利益而必須持守信仰的上層階級。

所以基督教會的教誨，在某個時代就已不再成為所有基督教信徒的共同教誨了；有一部分上層階級——就是手中掌握權力和財富，而有閒暇和金錢支持藝術創作的人——無法再相信教會裡的宗教教誨；然而一般人民卻繼續盲從信仰。

中古世紀上層階級對於宗教的態度有點類似於基督教出現之前羅馬知識份子的狀況，也就是不再相信一般民眾所相信的；然而，他們本身也沒有任何信仰足以替代那對他們而言既過時又失去意義的教會教導。

兩者之間唯一不同的是，當時羅馬人對自己的帝王和民間神祇失去了信心，無法再從那

些取自各個被征服民族的複雜神話中取得信仰，所以必須採取另一種全新的世界觀；但中世紀對天主教的教誨有懷疑的人，並不需要尋找另一種新的教誨——就是他們在扭曲的真理下公開宣稱的天主教——早已超前勾繪出人類的發展，所以他們只需要摒除那些惡意的曲解，採行耶穌基督傳播的教義——縱使不是全盤接受，至少採納了完整教義的一小部分（但無論如何，起碼比當時教會願意接受的部分要多）。這不只是威克里夫[5]、胡斯[6]、馬丁・路德[7]、喀爾文[8]等人推行的部分改革，更是整個非教會基督學派運動中的一環，早期代表包括保羅派（Paulicians）和波各米勒派（Bogomils），後期則有韋爾多派（Waldenses）以及其他種種非教會的「教派」。對於沒有權力的窮人而言，接受基督教義是可以做到的，事實上也已經開始接納；然而，只有少數有錢有勢者，像方濟[9]，及其他人，即便有損自身利益，仍然因著基督教之人生意義而接受基督教。大部分的上層階級儘管心裡深處已經失去對教會教誨的信心，卻不能、也不想這麼做，因為基督教的世界觀在本質上是四海一家、人人平等的教誨，有別於自己所熟知的教會信仰；而這種教誨否定了他們之前生活、成長且習慣的優越環境。他們內心深處不再相信那過時且不具真實意義的教會教誨，但又無法接納真實的基督信仰，所以這些有錢有勢的階級——教宗、國王、公爵以及世上所有有權勢的人——內心已經不存有任何宗教，所殘留的只是宗教的外在形式而已；對他們本身而言，這不

只是有益的，而且是必須的，因為這樣的教誨可以合理化他們享有的優越權利。事實上，這些人就像早期有知識的羅馬人，什麼也不信。可是恰巧這些人手中握有權勢和金錢，而且這些人推崇藝術，也主導藝術。藝術就是在這些人當中得以萌生，受重視的原因不是由於藝術表達了多少人們從宗教意識中獲得的感覺，而只是因為它很美，換句話說──是在於藝術能帶來多少愉悅的感受。

不能信奉揭露自身謊言的教會信仰，也不能接納那否定他們生命中一切的真實基督教教誨，這些沒有宗教人生觀又有錢有勢的人，不得不回到異教的世界觀，其倡導的就是人生的意義在於個人的享樂。後來在上層階級達成的成就即為所謂的「文藝復興」，但事實上這不只否定了所有宗教，還確認了宗教的不必要性。

教會的教誨──特別是天主教──是一套非常一致的體系，任何風吹草動都可能摧毀整個系統。只要對教宗是不會犯錯的產生懷疑──這在當時是所有知識份子都有的懷疑──就逃避不了對天主教傳統真實性的懷疑。而對天主教傳統真實性的懷疑，所衝擊的不只是教宗威信和天主教，還包括了所有的教會信仰、連同它們的教條，基督的神性、復活、三位一體，也損毀了聖經的權威，因為聖經之所以被奉為聖經，正是從傳統中奠定下來的。

所以在當時，多數的上層階級，甚至包括教宗和其他神職人員，事實上並沒有任何信

仰。這些人不相信教會的教誨，因為看透了它的失敗；但要像方濟、赫爾斯基[10]及大多教派成員那樣，認同基督在道德與社會層面的教導，他們又做不到，因為這樣的教導破壞了他們的社會地位。因此這些人就成了沒有任何宗教世界觀的人。然而，沒有宗教世界觀的人，除了個人的享受以外，就沒有其它可以評斷藝術好壞的標準。既然認同愉悅是善，也就是美的標準，歐洲社會的上層階級人士就把自己對藝術的理解回歸到早期希臘人素樸的理解——這早已被柏拉圖駁斥過了。據此理解，建立了他們的藝術理論。

註釋：

1 君士坦丁大帝（Constantine the great, c.272-337）羅馬皇帝，在位期間三〇六—三三七年。是史上第一位信仰基督教的皇帝，三一三年頒布米蘭詔書，基督教成為合法宗教，三三〇年遷都拜占庭，擴建並重新命名為君士坦丁堡，是歐洲史上最關鍵的人物之一。

2 查理曼大帝（Charlemagne, 742-814），在位四十餘年，幾乎征服基督教信仰下的大部分歐洲，武功顯赫。

3 弗拉基米爾（Vladimir the great, c.958-1015）基輔大公，在位期間九八〇—一〇一五年，九八八年迎娶東羅馬帝國的公主為妻，並使人民全體信奉希臘東正教；基督教文化大量傳入俄羅斯。

4 尤利安（Flavius Claudius Julianus, 331-363），羅馬帝國最後一位多神信仰的皇帝，恢復羅馬傳統宗教並宣佈與基督教決裂。

5 威克里夫（John Wycliffe, c.1330-1384），十四世紀英國哲學家，亦是宗教改革先驅，反對教會教條，曾與朋友將拉丁文聖經翻譯為英文。

6 胡斯（Jan Hus, 1370-1415），捷克宗教思想家、哲學家、改革家，深受威克里夫的影響，認為聖經——而非教會制定的規條——才是信仰的真道。後來被教廷處火刑，殉道後引發戰爭，影響捷克民族主義甚深。

7 馬丁・路德（Martin Luther, 1483-1546），日耳曼神學家、宗教改革發起人。一五二〇年撰寫三篇關於宗教改革的文章，以之為引導的改革終止中世紀羅馬公教教會在歐洲的獨一地位；開始以方言翻譯聖經。

8 喀爾文（Jean Calvin, 1509-1564），法國神學家、宗教改革家，基督教新教加爾文教派創始人，一五三六年定居日內瓦並發表《基督教要義》（L'institution de la religion chrétienne, 1536）其觀念影響荷蘭、蘇格蘭和英格蘭，並使日內瓦成為該宗中心。

9 方濟（Francesco d'Assisi, 1182-1226），生於義大利亞西西的方濟，年輕時熱衷追求名利，後來成為苦行僧；一二〇八在亞西西創立方濟會宗旨，致力於儉樸的生活，愛動物、為窮人與病人服務。一二二八年被封為聖人。

10 赫爾斯基（Peter Chelický, 1390-1460），中世紀波希米亞（今捷克）地區基督教改革與政治領袖。

第七章

自從上層階級的人對教會信仰失去信心之後，美就成了評量藝術好或不好的尺度——也就是從藝術獲致的愉悅感。根據對藝術這樣的看法，在上層階級中就自然形成了美學理論，其理論也證明了這樣的理解：根據這個理論，藝術的目的在於美感。美學理論的繼承學者為了確認理論的真實度，宣稱這個理論並非他們創立的，早在古希臘時代就已存在了。但是這樣的聲明毫無根據，唯一可能的事實基礎是：在古希臘的道德理想中（層次比基督教要低），善（τὸ ἀγαθόν）和美（τὸ καλόν）的觀念尚無嚴格區分。

善的最高境界不僅和美沒有關聯，而且大多層面是和美相對立的，這樣的見解在以撒之前的猶太人就知道了，而且被基督教信仰充分表明；但對希臘人來說卻是完全陌生的。他們認為美的事物一定也是良善的。一流的先哲如蘇格拉底、柏拉圖和亞里斯多德，確實會出良善有可能不與美完全契合。蘇格拉底直接指出美與善的差異；柏拉圖為了結合兩種概念，闡述了靈性之美；亞里斯多德則要求藝術要能夠對人們的道德產生影響（κάθαρσις）[1]，

即便這些哲人都沒有辦法完全拋開美和善是相連結的觀念。

因此在當時的語言中使用了「美－善」（καλόκἀγαθία）這個複合字，意指兩者之結合。顯然，希臘哲人對於善的理解越趨接近佛教和基督教表達的善，但卻弄亂了美和善關係的建立。柏拉圖對美和善的論點充滿矛盾；而這種概念上的混淆，正是那些失去信仰的歐洲人試圖建立法則的來源。他們想證明美與善在本質上確實結合在一起，兩者之間的符應是必然的；至於「美－善」這個字詞與概念（只對希臘人有意義，對基督徒可說毫無意義）則代表人類最崇高的理想境界。由此誤解，新的美學理論於焉誕生。為了要證明新的理論，他們重新詮釋古代的藝術觀點，彷彿這個臆造出來的美學理論在希臘時代就存在了。

事實上，古代和我們對於藝術的論點是完全不相同的。貝納德在談論亞里斯多德的美學時正確地指出：「想進一步洞察美學和藝術的人應當要知道，對亞里斯多德、柏拉圖及其繼承者而言，美的理論和藝術理論是完全分離的。」[2]

確實如此，古代對於藝術的論調不但沒有為我們確立美學，反而否定了對美的學習。在這些美學當中，從夏斯勒到奈特都認定關於美的科學——美學——在古代就開始有了：從蘇格拉底、柏拉圖到亞里斯多德，而且有一部分傳承了伊比鳩魯學派（Epicureanism）和斯多噶學派（Stoicism），如塞涅加[3]、普魯塔克[4]和普羅提諾；但是不知因為什麼不幸的緣

故，這門學科在四世紀時突然消失了，而且在此後的一千五百年間都沒再出現，一直到一七五○年的德國，才在鮑姆加登的學說裡再次重現。夏斯勒說，在普羅提諾之後的一千五百年間，對於美和藝術的範疇沒有一點兒科學的興趣。這段期間裡，美學和相關學術的建立完全銷聲匿跡。[5]

其實沒有這樣的事。美學是關於美的學術，從來沒有消失過、也不可能消失，因為它從來沒有存在過。希臘人和其他地方的人向來都以同樣的態度看待藝術（就跟看待其他事物一樣），當它為良善服務時（以他們認知的良善）就是好的，與良善相對立時就是不好的。希臘人的道德發展相當貧乏，所以對他們而言，美和良善是連結在一起的，美學就是建立於十八世紀時臆造出來的希臘人落後的世界觀，特別是在鮑姆加登的理論中琢磨完成。希臘人從來沒有過任何美學理論。（關於這一點，凡是讀過貝納德的《亞里斯多德及其後繼者》以及瓦爾特的《柏拉圖傳》的人就會同意這一點。）

美學理論及其學術名稱大約是一百五十年前在歐洲基督教社會的富裕階級出現，同時存在於不同的民族中：義大利人、荷蘭人、法國人、英國人。但真正予以創立形塑，以學術理論方式規條化的則是鮑姆加登。

鮑姆加登以典型德國人的學究風範的徹底和對稱，創出並發表這個令人驚異的理論。不

管本身是多麼缺乏根基，沒有其他理論如此迎合文化大眾的品味，也沒有理論如此缺乏評論、卻這麼迅速地被接納。這個理論就是為了迎合上層階級的品味而生的，以致於至今，儘管理論本身武斷且缺乏證實，好像仍然被學者和非專業人士毫無爭辯又理所當然地重複傳揚著。

「取決於讀者，書自有其命運。」同樣地，還有更多從虛妄錯覺的狀態而來的特定理論自有其命運，社會正是處於這種迷失的情況，而理論就是為了符合這樣的社會而編織出來的。如果理論能夠合理化某些社會階級所處的虛偽情況，那麼不管這理論是如何不健全，甚至有明顯的錯誤，它都會被大眾接受，進而成為該社會階層的信念。比方說，馬爾薩斯[6]沒有基礎的理論就是一例——地球人口以幾何級數增長，而食物供應卻是以線性級數增長，據此推斷地球人口過多的原因；根據馬爾薩斯的說法推演出的理論就是，求生存和天擇成為人類進步的基礎。相同的道理還有廣為傳播的馬克思理論：他認為經濟成長是必然的，且資本主義將吞噬所有的私人企業。儘管這類理論沒有根據，跟一般人所認知的有矛盾，儘管這些理論是傷風敗俗、不道德的，他們仍然像信仰一般地被接受，沒有批評，且被熱烈地傳述，或許還可以代代相傳，直到沒有任何理由好支持、或這些理論的荒謬變得太明顯才可能停止。鮑姆加登那驚人的真善美三位一體理論也是如此。根據這套理論，信了一千八百年基督

的民族所能做的頂多是把一小撮兩千年前的半開化、蓄奴的族群——他們很會畫裸體、建造悅目的屋舍——的理想奉為圭臬。沒有人注意到這些不調和之處。博覽群籍的人以美學三位一體中的「美」為題，撰寫冗長、不著邊際的論文。哲學家、美學家、藝術家、小說家、寫小冊子的人，還有自認為只要能唸出這些神聖字眼，就好像在說著某個相當確認肯定的事的人，這些人都在複誦著真、善、美。其實呢，這些字眼不僅是沒有確切的意義，而且也妨礙我們對現存的藝術給予明確的定義。我們賦予藝術的錯誤意義，以為藝術只要能讓人感到愉悅就好。

我們習慣於把真善美看成具有宗教上聖三位一體的地位，我們先暫且忘掉這個習慣，自問對真善美這三個字的意義有何了解，那麼，我們無疑會接受，把這三個全然不同、且又無法衡量的詞語和概念相提並論根本是毫無根據的。

我們把真善美放在同一個層次來看，把這三個概念看成基本且形上的。然而事實根本不是這麼一回事。

善是人生永恆且至高的目標。不管我們如何理解善，人生只是趨向善——也就是趨向上帝——的努力過程。

善的確是一個基本的概念，形而上地構成了意識的根本，這個概念是理性無法定義的。

沒有人能定義善，但是善卻能定義萬事萬物。

至於美，如果我們不以字面為滿足、而是以我們所了解的來說的話，美就是能取悅我們的事物。

美的概念不僅與善不相合，還與善相牴觸。因為在大部分的情形下，善是人戰勝自己的偏好，而美是我們所有的偏好的基礎。

我們越是把心力放在美上頭，我們就越遠離善。我知道，一般人對這個看法的反應是認為有道德與精神的美存在，但這只是玩文字遊戲而已，因為我們所謂的道德與精神的美就是善。在大部分的情形下，精神的美——或者說善——並不與一般所謂的美相合，而是與之相扞格的。

至於真，要讓它擁有和善或美一樣的統整性是更加不可能的，它根本是不獨立存在的。我們只把真當成對象的呈現或定義與其本質之間的符應，或是大家共同接受的對於對象的理解而已。但是真本身既非善，也非美，與這兩者也不一致。

舉例來說，蘇格拉底和巴斯噶等人把對真理的知識看成無用的東西，因為與善並不協調。至於美呢，真與美也沒有共通之處，且多半互相牴觸。因為真是要揭露欺騙，摧毀虛幻，而美卻是有賴於欺騙與虛幻。

把真善美這三個不可共量又彼此不相容的概念湊在一起，作為這套藝術理論的基礎，根據這套理論，好的藝術傳達的是好的感受，壞的藝術傳達邪惡的感受，而好、壞藝術之間的差異蕩然無存；藝術最低下的表現只為了博取感官愉悅——所有的人類導師都告誡人民要反對這種藝術——卻被捧為至高的藝術。而藝術並沒有成為本來應為的重要事物，反而成了無聊人的空洞娛樂。

註釋：

1　Catharsis 意為淨化，亞里斯多德在其《詩學》中使用此字，通常被認為是藉由藝術經驗的共感達到道德淨化的目的。

2　見第二章註28。

3　塞涅加（Lucius Annaeus Seneca, c.4BC-65AD），古羅馬時代斯多噶學派哲學家、悲劇作家，皇帝尼祿的老師。斯多噶學派主張人生目標應符合世界理性，視節制、平靜為美德。

4　普魯塔克（Lucius Mestrius Plutarch, c.46-125），羅馬時期的希臘作家、史學家、著有《希臘羅馬名人傳》（Parallel Lives）等。

5　托爾斯泰節錄自夏斯勒，《美學評論史》（柏林，一八七二），頁二五三。「空白的五百年間，將柏拉圖和亞里斯多德的美學觀從普羅提諾的觀點獨立出來，實在是很令人訝異的。然而，憑良心說，不能夠確定在這段時間內完全沒有關於美學的談論，或是完全不存在從最早到最近代哲學家們談論和藝術有關的觀點。如果亞里斯多德所建立的學說之後完全沒有再發展下去，那麼有關美學問題的興趣當然也就不會有了。然而從普羅提諾之後

（在哲學方面其他幾位繼承他的朗加納斯、奧古斯丁等人不見得值得一提，他們是依照自己的觀點追隨他）不只有五百年，而是一千五百年間沒有任何明顯對於美學問題的學術興趣。在這一千五百年間世界經歷了嶄新生活形式的衝突中，並沒有為美學留下什麼，意思是指後來的學術發展方面。」

6 馬爾薩斯（Thomas Robert Malthus, 1766-1834），英國人口學家和政治經濟學家。一七九八年發表的著名的《人口學原理》（*An Essay on the Principles of Population*），關切貧窮的問題，認為主因是人口的成長遠高於食物的供給，他的學術思想影響深遠。

第八章

如果藝術是一種人類的活動，目標是傳遞生命中最崇高、最美好的感受，那麼在人類這段漫長的歲月裡——從不信任教會的教誨開始一直到現代——怎麼會沒有包含如此重要的活動呢？取而代之的只是藝術中帶給人們愉悅但無價值的部分？

為了回答這個問題，首先必須糾正一項普遍的錯誤：將我們的藝術賦予真實的、全人類藝術的意義。我們已經習於天真地以為高加索民族是最好的人種；如果我們是英國人或美國人，就認為盎格魯薩克遜人是最好的；如果我們是德國人，日耳曼人就是最好的；如果我們是法國人，高盧—拉丁人就是最好的；如果我們是俄國人，斯拉夫民族就是最好的。談到藝術的時候也是這樣，我們充分相信我們的藝術不只是真實的，也是最好且唯一的藝術。但是我們的藝術不但不是唯一的藝術（就像以前視聖經為唯一的書一樣），甚至不算是全部基督教的藝術，它只是人類一小部分的藝術。關於全體民族的藝術，以前談論的是希伯來人、希臘人或埃及人的藝術，現在還可以談中國、日本或印度的藝術。這種屬於全民族的藝術也存

在於彼得大帝之前的俄國，以及十三、十四世紀之前的歐洲社會中；但是後來開始對教會教誨失去信心的歐洲社會上層階級，並沒有擁抱真實的基督教，也就不再能將其藝術視為全基督教民族的藝術。也就是說，從基督教民族上層階級對教會教誨失去信仰之後，上層階級的藝術就從全民族的藝術中區分出來，形成兩種藝術活動：平民的藝術和貴族的藝術。我們因而可以回答先前的問題──人類怎麼會經歷一段沒有真實藝術的時期，而取代藝術的只是享樂？──並不是全人類都沒有經歷真實藝術，沒經歷的甚至不佔多數，而只是基督教歐洲社會中的上層階級，並且延續的時間也相對短暫：從文藝復興／宗教改革到近代。

欠缺真實藝術的必然結果在歷史上獲得證實：利用藝術得益的階級墜入腐敗的深淵。所有虛妄且充滿矛盾的藝術評論，以及最嚴重的是，我們充滿自信的藝術正在錯誤道路上停滯不前──凡此種種，皆肇因於社會普遍接受了一項錯誤顯而易見卻又不容質疑的「真理」，認為我們上層階級的藝術就是藝術的全部，是唯一真實、普遍的藝術。儘管這個見解是武斷且謬誤的（就如不同教派的宗教人士認為自己信仰才是唯一真實的信仰），它卻在我們的社會中被堅信而安然流傳。

宣稱我們所擁有的是藝術的全部，是唯一真實的藝術；但事實上，不只是全世界三分之

二的人口，包括亞洲、非洲的民族，從生到死都不曉得這唯一真實的藝術，就連我們基督教社會裡，也難有百分之一的人口能從這所謂的「全面藝術」中獲益。歐洲民族剩下的那百分之九十九的民眾世世代代辛苦工作，從來沒有體驗過這種就算他們可以享受但也不懂的藝術。根據我們認同的美學理論，藝術不外乎是一種理想，是神或美概念的崇高實現，或是最高等級的精神愉悅；除此之外，我們也承認所有人類都有平等的權利，即使不談物質，起碼精神上應該如此。然而，我們歐洲人中有百分之九十九的群眾，一代接一代的生死都是為了我們藝術的創造而必須勞苦工作，完全沒有享受到藝術，而我們仍然心安理得地堅信我們創造的藝術是真實、真誠、唯一的全面藝術。

值得一提的是，如果我們的藝術是真實的藝術，那麼人人應該都可以享受它。對此，有一股常見的反對聲音是：如果現今並非人人享受現存的藝術，那麼錯不在藝術，而在社會結構；想像在未來有部分的人力將被機械取代，部分人力會因合適的分配變得輕省，那麼為藝術而生產的工作會有輪替，也就不需要有個人一直坐在舞臺下換布幕或操作機器，或演奏鋼琴和法國號、或印刷書籍，所有從事這些工作的人可以每天只工作幾個小時，在空閒的時候就能享受這些豐富的藝術。

這種說法來自排他藝術的護衛者，但是我認為他們根本不相信自己所說的，因為他們不

可能不知道，我們精緻藝術的產生只能靠眾多人民的苦力才有辦法延續下去，而且只有在持續壓榨勞力的條件下，專業人士如作家、音樂家、舞蹈家、演員等等才能達到完美的精湛水準，也只有在這樣的條件下才會造就珍惜此等藝術品的精英觀眾。如果解放了資本主義的奴隸，就沒有辦法創造出如此精緻的藝術。

即使我們果真找到不容於現實的方法——也就是，讓全體人民都有機會享受那些當今社會視為藝術者——依然有個問題顯而易見，說明了為什麼當今藝術不能算是全面的藝術，因為它完全無法被人民瞭解。以前的詩作是用拉丁文來寫，而現在的藝術作品卻像是用梵文寫的一樣，令人摸不著頭緒。對此，常見的反駁是：如果人們現在無法理解我們的藝術，只是證明了自己的落後，而且任何藝術的新嘗試都是這樣的。開始的時候不被理解，後來大家反而會習慣它。

「看待現在的藝術也是這樣：當人人都跟我們這些創造藝術的上層份子一樣接受同等的教育，他們就會懂藝術了，」我們藝術的護衛者這麼說。但是這個論點顯然比前一個更不正確，因為我們知道上層階級的大多數藝術品，例如各式各樣的頌歌、詩句、戲劇、清唱劇、田園牧歌、繪畫等等，吸引了當時的上流階級，但後來就再也沒有被廣大群眾欣賞與理解，充其量就只是當時有錢人的消遣娛樂，其意義僅止於此；從這點可以推衍出我們藝術日後的

狀況。為了證明普羅大眾會隨著時間瞭解我們的藝術，有人指出某些作品像是所謂的古典詩詞、音樂和繪畫，以前不受歡迎，後來卻在各方強力推廣下，群眾漸漸接觸而喜愛；但這只是證明了對於一群烏合之眾，特別是城市裡半數腐敗的群眾，只要扭轉他們的品味，是很容易被引導去習慣任何你想要的藝術。這樣的藝術並不是由這批人創作的，也不是由他們選擇的，而是半強迫地被緊緊繫結在那些他們能接觸到藝術的公共場合中。

大多數勞動階層的人民是負擔不起我們的藝術的，因為其需要的花費過於龐大；就其內容而言，它所要傳達的情感也遠遠脫離了多數勞工的生活條件。有錢階層感到愉悅的事與勞動者並不相通，它們根本無法喚起勞工的任何感受，或者引發的是跟那群怠惰自滿者完全相反的感受。比如像榮譽感、愛國情操、戀愛等情感是構成現今藝術的重要元素，但或許只會喚起勞工的困惑、鄙視和憤怒而已。因此即便在工作以外的休閒時間裡，提供給大部分勞工機會──就像有些在城市裡舉辦的活動、畫廊、民俗音樂會及書展等──去見識、聆賞、閱讀我們現在的藝術，那對勞工所處的階層來說，如果沒有轉換到部分已經被空泛扭曲的階層，還是無法理解我們所謂精緻的藝術；或者即使他懂了，他所領會的那大部分不僅無法提升他的靈性，可能還會產生腐化。所以對於有見解且真誠的人而言，勢必毫無懷疑地認定上層人士的藝術是永遠不可能成為全體人民藝術的。因此，如果說藝術是人類不可或缺的靈性

之善，其重要性就像宗教一般（崇拜藝術者最愛這麼說），那麼藝術就必須是能夠普及的。

如果藝術無法成為所有人民的藝術，那只代表了兩種可能：一，藝術沒有看起來那麼重要；

二，我們所稱的藝術其實並不重要。

這個困境是不可避免的，因此聰明又不具道德的人就大膽地以另一個層面去否定它

──也就是社會大眾享受的權利。這些人直言解釋事實存在的情況，說參與並享受崇高美好

（根據他們自己）的概念），也就是藝術的最高級享受的人士，只能夠是如同小說家稱呼的「美

麗心靈」（schöne Geister），是經過揀選的，或是像尼采﹁的追隨者所稱的「超人」；那麼

其他那些粗俗的人群，不善於領會這些愉悅的人，就應該去提供這些上層人士的高級享受。

闡述這些見解的人，至少不會假裝、也不會想去連結那難以結合的理念，而是直接承認存在

的事實，就是我們的藝術只是上層階級的藝術。在現實中，無論是過去和現在的社會中，從

事藝術的人就是如此去理解藝術的。

註釋：

1 尼采（Friedrich Nietzsche, 1844-1900），德國哲學家、詩人、作曲家、古典語言學家。擅用隱喻、警語、反諷的
文體，提出對宗教、道德、現代文化、哲學等領域的批判。其思想對二十世紀哲學的發展影響極大，尤其是存
在主義與後現代主義。

第九章

歐洲國家上層階級的無信仰所造就的是，把藝術的目標從傳達人類宗教意識裡流露出來的崇高感受的活動，變成使社會中特定人士獲得更多享受的一項活動。而且，將藝術從廣大範疇區別出來，把那使名流圈內獲得享受的稱之為藝術。

尚且不提那些從整體藝術範疇中區別出來，對歐洲社會造成的道德影響，以及藝術的重要性不符合這個評價時，這種扭曲削弱、甚至幾乎到了摧殘藝術本身的地步。這個情況的第一個影響就是，藝術喪失了它本身豐富多元化以及深刻宗教內容的本質；第二個影響是，只有針對少部分人的藝術失去了美的形式，變得怪異而且含糊不清；第三個重要的影響是，藝術不再是真摯的，而是編造、有爭議的。

第一個影響——內容貧乏——之所以會發生，是因為唯有傳達新的、從來沒有人經歷過的感受的作品才是真正的藝術作品。就如同思想性著作之意義，在於當它能傳達新的內容和意涵，而不是翻來覆去重複著眾所皆知的內容；藝術作品也是完全一樣，只有當它能引起人

類日常生活中的新感受時（不管感受是多麼渺小），才能稱之為藝術作品。藝術作品能夠強烈激發孩童和青少年深刻體驗的唯一理由是，那些作品傳達了他們生平中第一次、從來沒有經歷過的感受。

這些藝術作品同樣能對成年人產生極大的影響力，只要它是一種全新、從來沒有人表達過的感受。上層階級的藝術就是少了這些感受之源，他們判定藝術的標準並非依循宗教意識，而是根據使人獲得享受的程度。沒有比享受更老生常談、陳詞濫調的了；也沒有比特定年代裡因宗教意識而產生的感受更為新潮的了。除此之外，享受沒有其他的方式：人類的享受是有極限的，其極限是與生俱來的限度；而超越人類的作為——也就是宗教意識所提倡的，是沒有極限的。人類的歷史藉由宗教意識日漸澄晰的步伐向前進展，人們就能經驗越來越多的新感覺。所以只有以那在特定時段裡，呈現人類領會生活最高目標的宗教意識為基礎，才有可能出現新的、從來沒有人體驗過的感受。從古希臘人宗教意識流傳下來的，也是荷馬和悲劇作家所表現的情感，對希臘人來說確實是既新穎重要且無窮多樣。對已有獨一真神之宗教意識的希伯來人而言，情況也是如此。從這個宗教意識裡產生了之前先知預言的全新且又重要的感受。對於信仰教會和天國裡有層級分別的中世紀人而言，情況也是如此。同樣地，對於採行真實基督教人本為一家之博愛宗教意識的現代人來說，也是這樣。

從宗教意識表露出來的多種感受不僅永無止盡，而且一直是新鮮的，因為宗教意識就是人與世界之間新生關係的指標；然而，從享樂欲望中流露出來的情感不僅是有限的，而且早已經都被探索過的，也被表露過了的。因此歐洲上層階級的無信仰態度將他們帶入內容空乏的藝術。

上層階級人士的藝術內容越趨貧乏，還有一個原因是藝術不再具有宗教性，藝術也不再是全體人民的，因此就更減縮了藝術所傳達的情感範疇，因為擁有權勢、金錢、不懂得維生之苦的人們的情感，遠比那些勞工人民的情感還少得多，還更貧乏而且更微不足道。

然而，我們圈子裡的人和美學家卻經常抱持相反的態度與說法。作家龔查若夫是一位聰明又有涵養、但是都市味很重的美學家，他曾跟我說過，自從屠格涅夫[1]寫了《獵人筆記》之後，關於人民生活就沒有什麼可以寫的了。對他來說勞工人民的生活是如此簡單，以至於自屠格涅夫寫的民間故事之後，就再沒有其他題材了。然而那有錢人愛怨交加的生活，對他來說則有源源不絕的內容可以擷取。某個男主角吻了自己愛人的手心，另一位親了胳臂，第三位又吻了什麼地方。某人因懶惰而發愁，另一人則因為沒有被愛而悲傷。他認為在這樣的範疇內永遠不會缺乏多樣性。這個看法就是說勞動人民的生活乏善可陳，而我們閒人的生活則充滿趣味，我們社會中很多人都持有這樣的看法。一個勞工者的生活和他各式各樣形態

的工作：像是在海上或陸地上工作的安全；舟車勞頓奔波，和主人、長官、夥伴的關係；和其他不同信仰、不同民族的人相處；與大自然野生動物的搏鬥；對待家畜的方式；在森林裡、草原上、花園裡、菜園裡的工作；與妻子、小孩的關係——不只像對待親密的好友，也像是對待工作裡的夥伴、同事和助手；對於所有經濟問題的關心——不是以看待人情事故或虛榮的關心，而是為了自己和家人的生活，能自給自足和服務他人的驕傲；他的休閒娛樂，以及所有由宗教觀引發的興趣——凡此種種，對於我們這些興趣缺缺、沒有宗教認知的人來說，自然無比單調；相較之下，我們寧可追逐生活中那些小小享樂，關注了無新意的事物，它們既非出於勞動，亦非創作，而是濫用並破壞了別人為我們工作的勞動價值。我們自認現代社會有產階級的感受是非常有意義及多樣化的，但是實際上，我們這個圈子幾乎所有的感受都聚焦於三種既卑微又單調的情感：優越感、肉體情欲和生活的苦悶。這三種感受以及它們衍生出來的感情，幾乎獨佔了有錢階級所有的藝術內容。

剛開始區分上層階級和平民藝術時，主要的藝術內容是優越感。這是在文藝復興以及之後藝術作品的首要主題——頌讚權勢（教宗、國王、公爵等等）。為此寫下了讚美他們的頌歌、牧歌、清唱劇和詩歌；畫了他們的肖像，也塑造了各種歌功頌德的雕像。接著，越來越多肉欲題材進入藝術當中，後來竟成為現今有錢階級藝術作品裡不可或缺的條件（包括小說

和戲劇皆然，幾乎沒有例外）。

最後，新藝術增添了有錢階級藝術內容的第三種情感：生活的苦悶。這種情感在本世紀初，只有極少數人會去表達：拜倫[2]、利歐帕迪[3]及稍後的海涅[4]；但最近以來開始轉為流行，也被以最低賤和庸俗的方式表達。法國評論家杜米克[5]說得非常正確，新一代作家的作品主要特色是：「生活中的疲倦感，對當今時代的鄙視，從藝術的幻像去審視過去的感歎，對矛盾悖論的偏好，展示自我的需求，高雅之士追求樸實的趨勢，對奇事驚異的孩童般天真，夢想的病態誘惑，心煩意亂，最重要的是性欲之強烈呼喚。」（杜米克《年輕人》）確實這三種感性的情感，如同最低俗的情感，不僅人人都有，連動物也有，就成了新一代藝術作品的主要主題了。

從薄伽丘[6]到普雷沃[7]的小說、詩集，所傳達的都是肉體情愛的不同風貌。姦情不僅是最受喜愛的，還是所有小說的唯一主題。戲劇方面──如果在戲劇裡沒有藉機讓女人露出身體的一部分，就不算是戲劇。小說和故事──都不過是將肉欲不同層次詩意化的表達罷了。

法國畫家大部分的畫作都是在描繪女人不同姿態的裸體。在法國新的文學當中幾乎沒有一頁或一首詩不描寫裸露，動不動就提及「裸」這個最受喜愛的字，也不管運用脈絡是否恰當。有一位作家叫雷米・德・古爾蒙[8]，他出版了眾多作品，也被公認是個有才華的人。為

了要多瞭解新的作家，我讀了他的小說《刀抹德之馬》。這本書是某男子與不同女人性關係的詳細描寫，沒有一頁沒有欲火焚身的記載。同樣的狀況出現在皮埃‧路易[9]寫的暢銷書《阿芙羅黛蒂》，以及前不久偶然讀到的於斯曼[10]的《某些畫家》（原本是要評論畫家作品的）。在所有法國小說中這般內容幾乎無所不在。所有這些都是肉欲狂的作品。這二人顯然是堅信全世界的人和他們一樣，集中畢生精力於發展自身行為的醜態。

所以，基於有錢人階級的缺乏信仰及與眾不同的特殊生活，造成這個階級的藝術內容貧乏，其傳遞之情感全然歸於優越感、生活的苦悶，還有最主要的——肉體情欲。

註釋：

1 屠格涅夫（Ivan Sergeyevich Turgenev, 1818-1883），俄國批判現實主義小說家、詩人、劇作家，著有《獵人筆記》（Hunter's Notes, 1852）、《羅亭》（Rudin, 1856）、《父與子》（Fathers and Sons, 1862）。

2 拜倫（Lord Byron, 1788-1824），英國詩人、革命家、浪漫主義文學泰斗。因貴族的身分世襲上議院議員資格，但同情工人、支持愛爾蘭獨立的思想與當道相悖，遠離英倫來到歐洲，最後在希臘獨立戰爭中喪命。

3 利歐帕迪（Giacomo Leopardi, 1798-1837），義大利詩人、散文家，哲學家，語言學家，義大利浪漫主義文學的重要代表。

4 海涅（Heinrich Heine, 1797-1856），日耳曼詩人。

5 杜米克（René Doumic, 1860-1937），法國評論家、文學家，著有《年輕人》（Les jeunes, 1896）。

6 薄伽丘（Giovanni Boccaccio, 1313-1375），文藝復興時期的義大利作家、詩人。

7 馬賽爾・普雷沃（Eugène Marcel Prévost, 1862-1941），法國小說家。

8 雷米・德・古爾蒙（Remy de Gourmont, 1858-1915），法國象徵派詩人、小說家和文學評論家，著有《刀抹德之馬》（*Les chevaux de Diomède*, 1897）。

9 皮埃・路易（Pierre Louÿs, 1870-1925），法國詩人、作家，著有《阿芙羅黛蒂》（*Aphrodite*, 1896）。

10 於斯曼（Joris-Karl Huysmans, 1848-1907），法國小說家、藝術評論家，著有《某些畫家》（*Certains*, 1889）、《在那兒》（*Là-Bas*, 1891）等。

第十章

這些上層階級的無信仰造就了藝術內容的貧乏。在排他性越來越強的同時，也變得越來越複雜、做作與模糊。

當全民藝術家——像是希臘畫家或猶太先知——創作時，自然會致力於闡述他想要闡述的，為的是讓他的作品被所有人理解。當藝術家是為那些處於特別條件下的少部分人而創作，甚至只為了單獨的某人及其侍從（為教宗、樞機主教、國王、公爵、皇后、國王的情婦等等）時，他努力的就只是要感動這群特別條件下的個別名流。這種比較輕易就能觸發情感的方式不知不覺地促使藝術家諂媚求寵，朝往大眾難以理解、只有原初狹隘對象才懂的藝術方向創作。第一，用這樣的方式可以闡述更多的訊息；第二，這種表達方式語焉不詳，可以為奉承的對象帶來模糊的愉悅感。其方式充斥著委婉用語、神祕傳說與歷史典故，現在越來越常被採用，似乎在所謂的「頹廢」藝術中達到極限。近來，不僅模糊、神祕、晦暗和不易親近被視為藝術作品的優點及產生詩意的條件，另外像不精準、不明確和不具說服力也同樣

受到推崇。

戈蒂耶[1]在其為《惡之華》所作的序言中說：波特萊爾[2]的詩作儘可能地擺脫了辯才、

熱情和真理（l'éloquence, la passion et la vérité calquee trop exatement）。

波特萊爾不光用說的，還以自己的詩句來證明，其偏向散文之《散文詩》更是顯露無

遺：所有意涵都像猜謎語般，而且大部分都沒有解答。

波特萊爾之後的另一位偉大詩人魏崙[3]，甚至寫了一部完整的《詩藝》，闡述下列見

解：

　　音樂在一切之先，

　　為此，外表形式上，寧可

　　使用最模糊最具可移性的單韻，

　　不要計較分量與安排。

　　也該挑選

　　不被誤解的字眼……

沒有比猶疑和精確結合的
灰色歌詞更珍貴的。

還有

再次強調永遠是音樂！
讓你的詩篇是飛翔之物
逃自心靈且飛往
另塊天地和另個愛情。

讓你的詩篇是好的歷險
在寒顫的晨風中飄散
散出薄荷與百里香的芬芳……
而其餘一切都是空話。 4

繼兩位之後，公認為年輕一代最重要的詩人馬拉美[5]坦言，詩的魅力就在於要我們揣測其意，詩句中應該有謎語：

我認為只需要暗示。從幻想中而生的這些事物，形象的深邃意涵──就是歌。（法國）

高蹈派詩人全盤取材，之後證實它，所以缺了點神祕；他們剝奪了有如現身說法、表達極度美好信心之喜悅。為作品立名──就是把**詩人的樂趣毀滅掉四分之三，那樂趣就在於緩慢猜測的幸福感**。**暗示──是一種理想**。全盤地使用這些神祕度就是象徵；作品的暗示幾乎都是為了表現靈性的層面，或是相反地，選擇了一個主題，在揭開其內容的時候創造其靈性。

……如果才智中等加上文學方面受教不高的人，偶然翻閱了這種類型的書，試著要從中獲得滿足，那本書會變得不容易理解，那麼書就會被放回原位了。**詩句中要永遠保持謎樣**，沒有其他比暗示的事物在文學目標裡更為首要了。[6]

所以在新一代的詩人之間，暗示就被立訂成規條來遵守；察覺此教條的法國評論家杜米克說得非常正確：「已經到了要終止模糊『理論』的時候了，因為新的學派已經將之提升至『教條』的地位」。[7]

不僅法國作家這麼認為，其他國家的詩人也認同並遵行：德國人、斯堪地納維亞人、義大利人、俄國人、英國人等，還有現代其他所有藝術領域的藝術家都認同，無論在繪畫、建築和音樂裡。按照尼采和華格納[8]的看法，現代的藝術家認為，他們並不需要被粗俗的的云云大眾理解，只要喚起「最具涵養人士」（取自某位英國美學家之言）的詩意情感就足夠了。

為了印證此言絕非無稽之談，在此至少列舉幾位引領這股風潮的法國詩人為例。這些詩人的名字其實不勝枚舉。

我選擇了法國現代作家，因為他們比其他人更生動地表現藝術的新方向，而且大多的歐洲人都以他們為榜樣。

除了大名鼎鼎的波特萊爾和魏崙之外，還有莫雷亞[9]、莫里斯[10]、雷尼耶[11]、斐格尼[12]、羅馬意[13]、基爾[14]、梅特林克[15]、奧利埃[16]、古爾蒙[17]、聖—波爾·魯[18]、羅登巴赫[19]、孟德斯鳩[20]等等。這些都是象徵主義者和頹廢主義者。之後是瑪格派的約瑟芬·彼拉丹、保羅·亞當[21]、布瓦[22]、帕皮斯[23]等人。

除此之外，杜米克在書裡還提及了另外一百四十一位作家。

以下就是從這些最好的詩人的作品中挑選出來的。我就從最有名、最受推崇與尊敬的大師波特萊爾開始吧。範例取自於其名著《惡之華》裡的詩句：

我愛你，猶如愛夜間的蒼穹，

啊，高貴而沉默寡言的女子，啊，蘊蓄著憂愁的甕，

你越是避開我，美人啊，我越是避不開對你的愛，

越是覺得你，我黑暗中的光彩，

帶有諷刺意味地擴大我的雙臂

與無際的碧空之間的距離，我就越是愛你。

我向前移動，準備襲擊，我攀援而上，伺機進攻，

彷彿屍體後面一群小小的蛆蟲，

無法改變、令人痛苦的傻瓜，啊，我甚至愛你的冷淡，

在我心目中，你正因這種冷淡而顯得格外嬌艷！24

另外一首也是波特萊爾的詩：

〈決鬥〉

兩個戰士互相追擊；只見他們

打得刀光滿天，鮮血四濺，不可開交。

這類遊戲，這兇器的撞擊聲，

正象徵著被哇哇啼哭的愛情所折磨的青春的吵鬧。

利劍都斷了！猶如我們的青春，

啊，我親愛的！但銳利的牙齒與指甲

緊接著就替不可靠的劍與匕首報仇雪恨。

——啊，因愛情而積怨至發狂的心多可怕！

我們的兩個英雄惡狠狠地互相抱住，

滾到藪貓與雪豹經常出沒的山溝裡去，

在乾渴的荊棘叢中跌得皮開肉綻、血肉模糊。

——這吞沒我們的無數朋友的深淵，正是地獄！

讓我們毫無悔恨地滾進去吧，無情的女戰士，

讓我們的心頭這仇恨的烈火燃燒，永無熄滅之日！[25]

為了精準起見，我必須說在詩集裡面有些作品是比較容易懂的，但是沒有那種不需要花任何思索就能輕易理解的詩——即使花工夫思索也難以獲致良好的回饋，因為詩人所傳達的情感並不良善，經常是非常低賤的。

並且，表達這些情感的方式往往矯揉造作、荒誕不經。刻意模糊的語法在其散文中格外明顯；事實上，只要作者願意，絕對有辦法用簡單的方式描述。

底下的例子取自於《散文詩》。第一首名為〈陌生人〉（L'étrangers）。

〈陌生人〉

——喂！你這不可測度的人，說說妳最愛誰呢？你父親還是你母親？姐妹還是兄弟？

——哦⋯⋯我沒有父親也沒有母親，沒有姐妹也沒有兄弟。

——那朋友呢？



——這……您說出了一個我至今還一無所知的詞兒。

——你的祖國呢？

——我甚至不知道她坐落在什麼方位。

——那美呢？

——這我會傾心地愛，美和女神是不朽的……

——金子呢？

——我恨它，就像您恨上帝一樣。

——啊呀！你究竟愛什麼呀？你這個不尋常的陌生人！

——我愛雲……匆匆飄過的浮雲……那邊……美妙奇特的雲！26

題為〈湯和雲〉（La soupe et les nuages）的作品，很可能描繪的是詩人不被他所愛的女人理解。這篇短文如下：

我親愛的小瘋丫頭請我吃晚飯。穿過打開的窗子，我凝望著上帝用氣體建造的浮動建築，這些卓越、不可觸摸的奇宮妙院。

「這些幻景都差不多和我美麗可愛的小妖精的眼睛一樣美麗——我那綠眼睛的小瘋丫頭。」我一邊凝視著，一邊自言自語道。

突然，我背上狠狠地挨了一拳，接著聽到一個沙啞的迷人的聲音，這像被燒酒所燒啞的、歇斯底里的聲音正是我可親可愛的小丫頭的，她說：「您馬上要吃湯嗎，雲彩販子的去……九……＊」[27]

不論此文是多麼做作，經過一番思索後或許不難猜測出作者想要表達之意；但是有些作品是完全看不懂的，至少對我來說。

例如〈獻媚的射手〉（Le galant tireur），它的意涵我就完全無法理解。

〈獻媚的射手〉

正當汽車穿過樹林時，他叫車停在一個射擊場旁邊，說他很願意打幾槍，以消磨時光。

消磨時間這頭怪獸，不正是每個人最正常最合法的營生嗎？——於是，他殷勤地把手遞給他的愛人，美妙而又可惡的女人。從這個神祕的女人身上，他得到了多少快樂，多少痛苦，可能還有一大部分他的才華。

一連好幾槍都打歪了，離預定目標還很遠，有一槍甚至都打到天花板上去了。可那個迷人的生靈發瘋地笑著，嘲笑她丈夫的笨拙。他突然轉過身來，衝著她道：「你看那個布娃娃，那邊兒，右邊，那鼻子翹到天上，生著一副高傲的面孔的布娃娃。對啦，我的寶貝兒，我想這就是您。」說著，他闔上雙眼，扣動了扳機，那布娃娃的腦袋一下子被打碎了。

於是，他朝他親愛、美味的女人，可惡的誘使他不得脫身的、冷酷無情的謬思彎腰施禮。恭敬地吻著她的手，說道：「啊！我親愛的天使，我多麼感謝您給我的靈巧。」[28]

另一位大師魏崙的作品，做作與難解的程度不遑多讓。比如說，〈遺忘的短調〉（Ariettes oubliées）第一段：

風在平原
停止呼息。

——法瓦爾

這是慵懶的憧憬，
這是情意的倦態，

這是樹林在微風
擁抱中的所有悸顫，
這是輕聲的合唱，
朝向灰色枝椏。

喔微弱而清新的喃喃！
那是淙淙聲與竊竊私語，
那是和搖擺草叢呼氣時
同樣溫柔的叫聲，
打轉的水流下，你敘及
小石子的暗中流動。

在這塊入眠的平原上，
這顆靈魂哀嘆著，
是我們的，不是嗎？

是我，也是你，

在這溫和的夜晚，低聲

發出卑微的禱文嗎？[29]

什麼是「輕聲的合唱」？「搖擺草叢呼氣時溫柔的叫聲」又是什麼？這當中有什麼意涵？

對我來說是完全無法理解的。

還有一首短調：

在這域平原

無盡的煩悶裡

變化莫測的大雪

閃亮似砂粒。

鉛灰色的天空

無任何微光。

還看得到月亮
時而現時而隱。

彷彿朵朵浮雲
吹動煙霧瀰漫中
鄰近森林的
橡樹灰頂。

鉛灰色的天空
無任何微光。
還看得到月亮
時而現時而隱。

氣息敗壞的烏鴉，
和你們，瘦狼羣，

在北風凜冽中

你們會遇到什麼？

在這域平原

無盡的煩悶裡

變化莫測的大雪

閃亮似砂粒。 30

月亮如何在這個銅金的天國裡居住又逝去，白雪又如何像白沙般發光閃亮呢？這些不只是無法理解，而且是以傳達情緒之藉口玩弄文字，堆砌詞藻。

除了這些虛偽又意涵不明的詩句以外，是有可以讓人讀懂、但是在格式上以及內容上都劣等的詩句。這類的詩句標題為「賢智」（La Sagesse），其中比例占最多的都是那些最低俗的天主教和愛國意識的表現。比如說，有一節是這樣的：

唯有你是我們後代子孫的希望，

馬利亞，寬恕的堡壘，

法國之母，眾所等候的，

她將捍衛祖國的榮譽。 31

在舉用其他詩人的例子之前，我不得不再多談談這兩位極具盛名、至今仍被公認為偉大詩人的波特萊爾和魏崙。法國人已經有了舍尼埃 32、繆塞 33、拉馬丁 34 及更為重要的雨果 35，近來也有被稱為高蹈派的德·列爾 36、普呂多姆 37 等等優秀人才，為何還要如此推崇這兩位形式無章又內容低俗的大詩人呢？波特萊爾的世界觀充滿了粗魯的自我中心主義，是以一種如雲霧飄渺又矯揉造作之美的概念來取代道德觀。波特萊爾喜歡濃妝豔抹的女人勝過清秀自然的女孩，喜歡金屬做的樹和假山假水勝過真實事物。

另外一位詩人魏崙的世界觀來自於軟弱的自我放縱，承認自己道德上的無能為力，並為了拯救無力感，走向天主教中庸俗的偶像崇拜。這兩種態度不僅完全喪失了本性中的樸實、真誠和單純，而且還充斥著虛偽、標新立異和自命不凡。因此，在他們不好的作品裡見到波特萊爾與魏崙本身的人格，比他們想要描述的對象更多。然而，如此拙劣的兩位詩人卻能建立學派，並擁有數百位追隨者。

這個現象的解釋只有一種：在這些詩人暢行的社會裡，藝術並非嚴肅且重要之事，純然只是娛樂而已。任何一種娛樂只要重複幾次，就會變得無趣。為了能回復無趣的娛樂，就要想辦法將其更新：波士頓紙牌（Boston）玩膩了，就編想出俄羅斯惠斯特紙牌（Russian Whist）；惠斯特牌玩膩了，就編想出朴烈費蘭斯紙牌〔Prefa（Preferans）〕；朴烈費蘭斯紙牌玩膩了，就再編想出新的花樣來。所以事情本質沒有改變，改變的只有外觀形式。藝術也是這樣：它的內容變得越來越有限，發展到最後，對於屬於這個排他階級的藝術家而言，能表達的都表達了，已經山窮水盡，沒有新意可言。因此為了要重振藝術，他們只好尋求新的形式。

波特萊爾和魏崙創造出新的形式，同時增添了至今沒人描繪過的色情細節。評論家和上層階級的社會大眾都認為他們是偉大的作家。

這樣的解釋不僅適用於波特萊爾和魏崙，也可以說明整個頹廢派的運動。

比方說，馬拉美和梅特林克的詩句也不具任何意義；但儘管如此，或根本出於這個理由，他們的作品不僅被出版了上萬冊，還被選錄於最佳年輕詩人的作品全集裡。

拿馬拉美的十四行詩為例：

（《潘神》，一八九五年第一期）

烏雲密佈，你——

閃電在火山之低處；

以嵩高自信的號角

附和著奴隸般的愚昧。

死亡，船難

（你——夜晚，白沫的巨浪，在急湍中掙扎）——

殘骸中的一片，現在

正推翻船桅，撕碎船帆，

或許你以熱誠證實另一個狂怒

更慘重的船難？

哦，虛空的虛空！而她在任何一處髮際中，

就像在嫉妒、饑渴的苦悶的眼神裡

藏匿了水泉女神。

以無法理解的層面來看，這首詩絕非例外。我讀了好幾篇馬拉美的詩句，都是這樣不帶

任何意涵的。

這裡是另外一位現代著名詩人的例子，梅特林克的三首詩歌，節錄於雜誌《潘神》，一

八九五年第二期：

當愛人離去的時候

（我聽到了門響聲），

當愛人離去的時候，

她的目光因幸福而閃爍，

當他再次到來時

（我看到了燈光），

當他再次到來時

已有另個女人。

我所看見的：那是死亡

（從她的呼吸我意識了過來），

而我看到的是死亡

她盼到了他的到來。

有人來說

（哦，我好害怕呀，孩子們！），

有人來說，

他要離開了。

我把燈熄了

（哦，我好害怕呀，孩子們！），

我把燈熄了

然後來找他！

但是就在第一扇門旁

（哦，我好害怕呀，孩子們！），

但是就在第一扇門旁

我的燈光開始顫抖……

在第二扇門旁

（哦，我好害怕呀，孩子們！），

在第二扇門旁

我的燈光開始輕聲述說

就在第三扇門旁——

（哦，我好害怕呀，孩子們！），

在第三扇門旁

燈光逝去了。

但是如果他回來了，

我應該跟他說什麼？

告訴他，到死之前

我一直等候著他。

把這個戒指還他。

一句話也不用說，

哦，我要怎麼回答！

但是如果他問你在哪兒呢？

為什麼現在這麼昏暗？

但是如果他看見了

給他看看那熄滅了的燈，

給他看看那敞開著的門。

但是如果他問了

燈是怎麼熄了的？

告訴他，是我微笑

只為了讓他不掉淚！

請他忘了這一切吧。

就帶著微笑看著他

我需要說話嗎？

但是如果他都不問

誰出去了？誰離開了？誰在述說？誰又死了？

請讀者花點力氣去閱讀我在附錄一引用的詩作，那些是由知名且廣受尊重的年輕詩人所寫，包括格里芬[38]、雷尼耶、莫雷亞和孟德斯鳩。這樣做的必要性是為了讓自己清楚了解當今藝術的真實景況，並且不要像其他人一樣，認為頹廢派只是偶發的曇花一現。

我絕對沒有特別挑選擇最差的詩句；為了避免這方面的責難，我所引錄的詩作全部取自

各書的二十八頁。

上述詩人的詩句一樣無法理解，即使花費很多工夫也不見得全都看得懂。

還有數百位詩人的作品皆是如此，我只不過摘錄其中幾位而已。同樣類型的作品被德國人、斯堪地那維亞人、義大利人以及我們俄羅斯人出版；這些書籍的印製就算沒有上百萬，也有數十萬本（有些還銷售了好幾萬本）。為了這些書籍的打字、印刷、編輯、裝訂，勢必花上數百萬個工作天──我覺得，絕對沒有比建造大金字塔的時數少。不但如此，其他領域的藝術也是這樣，千千萬萬的工作天花費在無法理解的繪畫、音樂和戲劇作品上。

繪畫在這點上不僅沒有落後，反倒超越了詩詞。以下是節錄繪畫愛好者於一八九四年參觀巴黎畫展的日記：39

今天我看了三個展覽：象徵派，印象派及新印象派。我很認真也很努力地欣賞畫作，但是都無法理解，到最後盡是疑惑滿滿。第一個畢沙羅40的畫展是最可以看懂的了，雖然沒有圖像、沒有內容，但色調是最特別的。圖畫都很不明確，有的時候真的看不懂手和頭是轉放哪一邊。大部分的內容是『效果』：霧漫的效果、夜晚的效果、日落的效果。少數幾幅是人像畫，但是也都沒有主題。

在色調中最常用亮藍色和亮綠色。每一幅畫都有佈滿整幅畫的基礎色調。比如說，看守鵝的農家女的基本色調是灰綠色（vert de gris），所以整張畫就遍滿這個色澤斑點：臉部、頭髮、手、衣服。同樣在杜朗─魯耶畫廊中，看到了夏凡納[41]、馬奈[42]、莫內[43]、雷諾瓦[44]、西斯萊[45]等人的畫──他們全都屬於印象派。有一位畫家記不大清楚，名字有點像「魯東[46]」

──，他畫了一幅藍色肖像。整張臉就只有藍色的基調，外加一點白色。畢沙羅的水彩畫則全部是用小點畫出來的。首先看到的就是用不同色點畫的母牛。不管近看遠看，都看不出整體的色調。接著，我去觀賞象徵派。看了很久也沒問人，試著自己推敲其中意涵，但問題是──這些都已超越了人類的理解。第一幅吸引我目光的作品是個木質浮雕，它刻畫一名醜陋的裸體女人，用兩隻手從乳頭擠出源源不斷的血液。血液向下流，轉變成淡紫色的花。前面的頭髮是向下飄逸，後面的則向上攀起，變成了樹木。整個人身是單一黃色，頭髮是咖啡色。

接著一幅是：黃色的海，在海上漂浮的有點像船，有點像心臟；地平線上有個帶著光暈的肖像，黃色的頭髮散落成海又消失於海。有些畫裡的顏料塗得厚厚一層，搞得不像畫也不像雕像。第三幅更是看不懂了：男人的側面肖像，在他前面有火焰和黑色的條紋──後來有人告訴我那是水蜘。最後我終於忍不住詢問該處一位先生，這些畫到底表達什麼意思。他告

訴我，那個雕像是個象徵，代表著「大地」（La terre）；在黃色海裡遊動的心是「幻覺」（illussion）；帶著水蜘的男士則是「惡」（Le mal）。那裡也有幾幅印象派的畫作：手裡拿著花，很純樸的肖像畫。大致來說，都是沒畫完，或是完全看不懂，或是用粗大黑線條鉤輪廓的畫。

這已經是一八九四年的事了；現在這個傾向越來越明確：勃克林[47]、司杜克[48]、克林格[49]、施奈德[50]等人皆然。

在戲劇領域也是這樣。某位建築師在劇中，不知為何沒有像以前實現自己高尚的理念，反而是爬上他自己蓋的房屋屋頂，從那兒伸著頭向下跳；或者某個奇怪、正在捉老鼠的老婆婆，不知因為何故，將一個令人喜愛的小孩帶到海邊，然後在那裡淹死他；或是一群瞎眼的男子坐在海邊，為了某種原因不停重複同樣的話語；或是某個鐘突然飛入湖裡鳴鳴作響。[51]

音樂領域亦然——這門藝術，似乎應該比較能讓大家心有同感。

一位您熟悉的著名音樂家，坐在鋼琴前為您演奏；根據他的說法，那是他自己或某位新作曲家的新作品。各位聽著奇怪的巨大聲響，然後對於如體操練習的指頭訝異萬分，您很清楚作曲家希望營造詩意盎然的氣氛，進而引發靈魂情感。從彈出的聲響中，聽者察覺了演奏

者的意圖，但是除了無聊以外，您並沒有感受到任何的情感。演奏持續很久，或者至少對您而言，感覺時間如此漫長，因為您沒有獲得任何清楚的意念，不知不覺地想起卡爾[52]的話：

「走得越快，持續得越久。」。然後您在腦子裡會想，這是不是騙人的把戲，會不會是演奏家在做測試，用手指在鍵盤上胡亂觸音，希望您會上當而誇獎他，然後他再狂笑一番，承認自己只是想試探您而已。不過，當音樂終於結束之際，汗流浹背、情緒激動的音樂家從鋼琴邊站起，滿心期盼眾人掌聲，這時您便看得出來，剛才的一切都是認真的。

同樣的情況發生在所有李斯特[53]、華格納、白遼士[54]、布拉姆斯[55]以及最新的理查·史特勞斯[56]作品的音樂會場上，當然還包括其他不可勝數的作曲家，他們不停地寫作一齣又一齣的歌劇，一首又一首的交響曲，一首又一首的歌曲。

同樣的情況也發生在一般認為很難無法理解的領域——小說和短篇故事。

您去讀讀於斯曼的《在那兒》，或是吉卜林[57]的短篇故事，或是維利耶[58]《殘酷物語》中的〈通報者〉等等。所有這些對各位來說不僅是「玄祕的」（abscons，新一代作家的新詞），而且在格式上和內容上是完全無法理解的。例子比比皆是，包括最近刊登於《白色評

論報》（La Revue blanche）之穆勒爾[59]的作品〈福地〉，以及大多數新發表的小說，其特點為：風格大膽，情感似為崇高，但是完全沒有辦法搞懂，到底是在何處又是跟誰發生什麼事情。

我們當代的新藝術都是這樣的。

本世紀前半葉的人，都是歌德、席勒、繆塞、雨果、狄更斯[60]、貝多芬、蕭邦[61]、拉斐爾、達文西、米開朗基羅、德拉洛薩[62]的欣賞者，對這種新藝術完全不懂，常常直接了當地將之視為沒品味的瘋狂作品而予以忽略。然而這種看待新藝術的態度是毫無根據的，因為首先，這種藝術越來越普及，已經在社會裡佔有一席之地（情況彷若一八三〇年代的浪漫主義）；其次，也是更重要的一點，如果只因為不明瞭就能夠這樣評論最近所謂頹廢派的藝術作品，那麼有很一大部分的人——包括所有勞工階層以及許多非勞工階層的人——也不懂那些我們認定為美的藝術作品：歌德、席勒、雨果等最受愛戴之藝術家的詩作；狄更斯的小說；貝多芬和蕭邦的音樂；拉斐爾、達文西、米開朗基羅等人的繪畫。

如果我有權利認為，大多數的社會大眾不懂也不喜歡我認為的絕對的好，是因為他們的涵養還不夠，那麼我就沒有權利否認說，我不懂也不喜歡新的藝術作品，有可能是因為我的涵養不足以理解它們。如果我有權利說我以及那些和我有同感的大多數人不懂新的藝術作

品，是因為沒有什麼好理解的，因為那就是不好的藝術，那麼持著同樣的權利，還有更多數的人——包括所有不懂我認為好的藝術的勞工群眾——就可以說，我認為的好藝術是不好的藝術，沒有什麼好理解的。

我曾經清楚目睹評論新藝術的不公之處。有一次，某位創作了令人無法理解的詩句的詩人，帶著愉快的自信嘲笑那無法理解的音樂；隨後不久，創作這首無法理解的交響曲的音樂家，也帶著同樣的自信嘲笑那無法理解的詩句。我不能也沒有權利批判新藝術，只因為自己是十九世紀前半葉的人，不懂得新藝術；我只能說它對我而言是難懂的。在頹廢派面前我可以自豪的是，比起現代藝術，有更多人可以理解我所認同的藝術。

若只因為我習慣並理解了某種特別的藝術，但卻無法理解另一種更具排他性的藝術，那我自然沒有權利定論說我懂的藝術是真實的，那些我無法理解的就是假的、是不好的。我所能下的結論只是：藝術的排他性越變越強，變得越來越多人無法理解；在這個不可理解性越來越劇烈的發展過程中（我所熟知的藝術也在其中的一個階段），已經到了只有一小撮優秀份子才懂得的地步，而且這些優秀份子的數量會越來越少。

當上層階級的藝術從全民藝術中區分出來的時候，馬上就出現了一種信念，認為藝術能夠成為藝術，正是在於大眾無法理解。一旦容許這樣的見解，就不免認定藝術只能讓很小一

部分的特殊份子理解，最終甚至只有一兩個人能理解——最好的朋友和他自己。現代藝術家坦率直言：「我創造的，我自己會懂；如果其他人不懂，那是他的問題。」

認定好藝術可以不被多數人理解的說法其實是錯誤的，它對藝術的傷害很深，但同時又如此廣泛地普及，深植於我們的觀念之中，使我們無法解釋其荒謬之處。

我們經常聽到人們在談論號稱為藝術的作品時，說它們很棒但卻很難理解。這樣的表述稀鬆平常，我們早已司空見慣；但要說藝術作品很棒卻難以理解，其實就像是說某樣食物很好，但對一般人而言卻難以下嚥。味覺變得異常的老饕所珍愛的發黴乳酪、臭壞的榛雞以及其他變調的食物，無法討好一般人的口味；但是麵包、水果等食物，也只有在一般人喜歡它的時候，才會變成美食。藝術也是如此，變了樣的藝術可能無法被一般人理解，但是好的藝術永遠會被所有人理解。

有人說，最好的藝術作品不可能被多數人理解，只有具備理解這些偉大作品能力的優秀份子才會理解。但是如果大部分人不明白，就應該予以說明，傳達給他們理解必備的知識。

但結果往往是這種知識並不存在，作品根本無法解釋；因此，那些說大多數人無法理解好的藝術作品的人，並沒有提供任何解釋，而只是說為了理解，必須一次又一次地閱讀、觀看或聆聽同樣的作品。然而，這完全不叫解釋，而是學會習慣。所有的事都可以學會習慣，甚至

是最糟糕的事。就像可以教人學會習慣發黴的乳酪、伏特加、香菸、鴉片一樣，教人去習慣不好的藝術是可能的，事實上也的確有這樣的情形。

另外，我們也不能說大多數人沒有品賞高級藝術作品的品味，因為大多數人向來明白我們認定的最高藝術：聖經裡具藝術性的簡單故事、福音書裡的寓言、民間傳奇、民間故事、民謠等等——這些他們都懂。那麼，為什麼多數人會突然失去理解我們崇高藝術的能力呢？

講到演說，我們可以宣稱那演說極棒，但是對於不懂該語言的人而言卻如鴨子聽雷，無法理解。一段中文演說或許很棒，但是如果我不懂中文的話，那就全然沒有意義了；不過，藝術作品跟其他精神活動是不同的，其語言所有人都懂，感染力遍及所有人，無所區隔。中國人的眼淚、歡笑跟俄國人的眼淚、歡笑一樣，對我產生相同的感染力；繪畫、音樂和詩詞作品（如果翻譯成我能懂的語言）也是同理。吉爾吉斯和日本的歌謠可以感動我，雖然不像吉爾吉斯人和日本人的感受那般深刻。同樣的道理，日本繪畫、印度建築以及阿拉伯故事也能讓我感動。如果某首日本歌謠或某篇中文小說沒有讓我很感動，那不是因為我不懂這些作品，而是因為我知道並習慣於欣賞更高階的藝術作品——絕對不是它們超越了我的理解力。

偉大的藝術作品之所以偉大，正因為它們能被所有人接受並理解。約瑟的故事若翻譯成中文，勢必感動中國人；同樣地，釋迦牟尼的故事也會感動我們。建築、繪畫、雕塑、音樂的

情況都是相同的。所以如果藝術無法感動人，我們不能將之歸因於觀眾或聽眾不懂的緣故，而是應該就此定論這藝術是不好的，或根本不算是藝術。

藝術和需要特定知識研究的理性活動（不懂幾何學的人就不能學三角學）不同的是，藝術之感動人不是取決於人的涵養及教育程度的高低；不論一個人的智性涵養發展到什麼程度，繪畫、聲音、形象之美都會使他感動。

藝術的角色就是要把理性模式下無法親近、無法理解者變成可以親近、可以理解。通常當一個人領受到真實的藝術印象時，領受者會認為他原本就已經明白了，只是不知道怎麼表達出來。

自古至今一直被認定為最好、最崇高的藝術是：荷馬的《伊里亞德》（Iliad）和《奧德賽》（Odyssey），約伯、以掃和約瑟的故事、猶太先知、詩篇、福音書的寓言、釋迦牟尼的故事，以及吠陀（Veda）（印度教裡的神祇）頌歌——這些都傳達著很崇高的情感，我們現在無論是否接受過良好教育，都完全可以理解，而從前比我們勞工階級受更少教育的人，也同樣能夠理解。有人就是喜歡談論藝術的無法理解性。然而，如果說藝術是從人類宗教意識中流露出來的情感傳達，那麼立基於宗教——也就是人和神之間關係的情感，怎麼會沒辦法被理解呢？這樣的藝術應該是一直都能被所有人理解的才對，因為任何人與神之間的關係是

不變的。也就是因為這樣，教堂、神像和詩歌一直以來都是能被人懂的。就像在福音書裡提到的，阻礙對於最崇高、最好情感的理解，完全不是因為涵養和學習的不足，而是相反地，出於錯誤的涵養與學習。又好又崇高的藝術作品有可能真的無法被單純的、心地良善的勞工階級所理解（他們懂得所有崇高的事物）——不，真正的藝術作品有可能，甚至常常無法被博學、心地扭曲、沒有信仰的人所理解，這個現象在我們社會中屢見不鮮，某些人就是無法理解最崇高的宗教情感。例如，我知道有些自認為最有教養的人，他們常常表示不明白對親人之愛、自我犧牲的情操和貞節的詩。

所以，美好、偉大、普遍、宗教性的藝術，可能無法被一小撮心智扭曲者（而非一般民眾）理解。

現代的藝術家總喜歡說，藝術不會因為它很好，就無法被大多數人理解。比較好的解釋是，無法被大多數人理解的藝術是因為它很差，甚至完全稱不上是藝術。所以只有那一群受過高度教養的階層才會天真地認同這樣的論點：為了要能感受藝術，就需要去理解它（事實上指的是去學會習慣它）。我們可由此等理解方式藉以判斷，哪些是糟糕的藝術、排他性強的藝術，或者根本不算是藝術。

有人說：民眾不喜歡藝術作品，因為他們不具備能力去理解它。但是，如果藝術作品的

目的是要將藝術家經歷的感受傳遞給人，那怎麼會有理解或不理解的問題呢？

某人讀了一本書、看了一幅畫、聆賞了戲曲或交響曲，但沒有獲得任何感受。人家便跟他說，這是因為他不懂得如何去理解。有人答應要給他看美麗的場景──他進去後什麼也沒看見。人家跟他說，是因為他還沒有具備看這個場景的視力。但是這個人知道他的視力好得不得了。如果他沒有看見所要給他看的，他就會論定說（這是非常公平的），那些答應要給他看場景的人沒有實現答應的事。同樣的道理，某人對於社會中的藝術作品沒能讓他獲得任何感動，也可以公允地得出類似的結論。因此，如果說一個人沒有受到我的藝術的感動是因為他很笨，那麼這種說法就是過於自信又沒有禮貌，完全扭曲事實，把責任胡亂轉嫁。

伏爾泰說過：「除了無聊的藝術之外，其他一切形式的藝術都是好的。」我們其實還可以進一步地說：「除了無法理解的和無法感動人的藝術之外，其他一切形式的藝術都是好的。」一件物品沒有產生它被預期的效果時，它還有什麼價值呢？

重要的是，一旦容許把不被某些心靈健全者理解的藝術稱為藝術，那就沒有理由不給怪異圈子的人創作作品，創作那些讓他們有怪異感受的作品，但除了他們自己以外，沒有其他人懂，然後稱這些為藝術作品──事實上，現在所謂的頹廢派就是如此。

藝術所行之途，就好像在直徑大的圓圈裡堆放越來越小的圓圈；由此慢慢形成圓錐型，

最頂端的部分已經不再是圓的了。這就是我們這個時代藝術的情況。

註釋：

1　戈蒂耶（Théophile Gautier, 1811-1872），十九世紀法國詩人、小說家、戲劇家和文藝批評家。

2　波特萊爾（Charles Baudelaire, 1821-1867），法國象徵派詩人，著有《惡之華》（Les fleurs du mal, 1857）、《散文詩》（Petits poèmes en prose, 1869）。

3　魏崙（Paul Verlaine, 1844-1896），法國象徵派詩人，曾與詩人韓波（Arthur Rimbaud）交好，著有《詩藝》（Art poétique, 1884）。

4　詩句採莫渝譯，《魏崙抒情詩一百首》（臺北：桂冠，一九九五），頁一七四—一七七。

5　馬拉美（Stéphane Mallarmé，原名 Étienne Mallarmé, 1842-1898），法國象徵派詩人、文學評論家。

6　馬拉美對法國記者、散文作家胡惹（Jules Huret, 1863-1915）著作《文學演進的研究》（Enquête sur l'évolution littéraire, 1891）的回應，書中胡惹審視了北美、阿根廷和德國的狀況，找出一致的形式。粗體字為托爾斯泰標註強調。

7　引自法國文學批評家杜米克，〈練習和肖像〉，《年輕人》。

8　華格納（Richard Wagner, 1813-1883），德國作曲家，奠定「樂劇」（Music Drama）形式，作品有《尼貝龍根的指環》（Der Ring des Nibelungen, 1876）等。

9　莫雷亞（Jean Moréas, 1856-1910），法國象徵派詩人，原籍希臘，於一八八六年提出「象徵主義文學宣言」（Un Manifeste Littéraire）。

10　莫里斯（Charles Morice, 1861-1919），法國唯心神祕傾向的作家，屬於馬拉美學派，其作品《當下的文學》（La littérature de tout à l'heure, 1889）涉及象徵主義的理論。

11　雷尼耶（Henri de Régnier, 1864-1936），法國象徵派詩人、作家，二十世紀早期重要的詩人。

12 斐格尼（Charles Vignier, 1863-1934），原籍瑞士的法國詩人，魏崙的學生。亦是亞洲與東方藝術的收藏家。

13 羅馬意（Adrien Remacle, 1849-1916），法國詩人。

14 基爾（René Ghil, 1862-1925），法國象徵派詩人，馬拉美學派成員。

15 梅特林克（Maurice Maeterlinck, 1862-1949），比利時詩人、劇作家，一九一一年諾貝爾文學獎得主，最著名作品為《青鳥》（L'oiseau bleu）。

16 奧利埃（Albert Aurier, 1865-1892），法國象徵派詩人、藝術評論家、重要的文學雜誌《法國信使》（Mercure de France）的創辦人。

17 古爾蒙（Rémy de Gourmont, 1858-1915），法國象徵派詩人、小說家，也是相當有影響力的評論家。

18 聖—波爾·魯（Saint-Pol-Roux，暱稱 le Magnifique, 1861-1940），法國象徵派詩人、劇作家。

19 羅登巴赫（Georges Rodenbach, 1855-1898），比利時象徵派詩人、小說家。

20 孟德斯鳩（Comte Robert de Montesquiou-Fézensac, 1855-1921），法國唯美派、象徵派詩人、小說家。

21 保羅·亞當（Paul Adam, 1862-1920），法國小說家，撰寫一系列拿破崙戰爭時期的歷史小說。

22 布瓦（Jules Bois, 1871-1941），法國神祕主義詩人。

23 帕皮斯（M. Papus，本名 Gérard Encausse, 1865-1916），西班牙出生的法國醫生、神祕主義者。中文採用胡小躍、張秋紅譯，《波特萊爾全集》（浙江文藝出版社，一九九六），頁四一一—四二一。

24 中文採用胡小躍、張秋紅譯，《波特萊爾全集》（浙江文藝出版社，一九九六），頁四一一—四二一。

25 同上，頁五六。

*譯註：s 和 b 為法文中「湯」的兩個字母。b 是 p 的走音，在此以注音符號表示。

26 波特萊爾著，亞丁譯，《巴黎的憂鬱》（臺北：遠流，二〇〇六），頁二〇。

27 同上，頁二〇三。

28 波特萊爾著，亞丁譯，《巴黎的憂鬱》（臺北：遠流，一九九五），頁一九九。

29 魏崙著，莫渝譯，《魏崙抒情詩一百首》（臺北：桂冠，一九九五），頁一〇七—一〇九。

30 魏崙著，莫渝譯，《魏崙抒情詩一百首》（臺北：桂冠，一九九五），頁一一五—一一六。

31 出自魏崙成名作，一八八一年出版的《明智》(*Sagesse*)，反映出他出獄後改宗天主教的心境。粗體為托爾斯泰所加。

32 舍尼埃（André Chénier, 1762-1794），法國詩人。對古典文學有很深造詣，生前只發表過幾首詩，死後才陸續刊出。法國大革命後因同情君主，死於斷頭台。

33 繆塞（Alfred Louis Charles de Musset-Pathay, 1810-1857），法國劇作家、詩人、小說家。

34 拉馬丁（Alphonse Marie Louis de Lamartine, 1790-1869），法國浪漫主義代表人物，創作詩歌、小說、劇本、散文、文藝評論和政論文章。

35 雨果（Victor-Marie Hugo, 1802-1885），法國浪漫主義詩人，著有《鐘樓怪人》(*Notre-Dame de Paris*, 1831)、《悲慘世界》(*Les Misérables*, 1862) 等。

36 德·列爾（Leconte de Lisle, 1818-1894），法國高蹈派詩人，一八八六年獲選法蘭西學院院士。

37 普呂多姆（Sully Prud'homme, 1839-1907），法國高蹈派詩人，一八八一年獲選為法蘭西學院院士，一九〇一年成為首位諾貝爾文學獎得主。

38 格里芬（Francis Vielé-Griffin, 1864-1937），法國象徵派詩人，撰寫自由詩。

39 這段摘自托爾斯泰女兒塔提雅娜（Tatiana）在一八九四年二月旅遊巴黎的日記，她本身是個業餘畫家。托爾斯泰根據女兒的日記重新寫成男性的語彙。

40 畢沙羅（Camille Pissarro, 1830-1903），法國印象派畫家，其後期作品是印象派中點畫派的佳作。

41 夏凡納（Pierre Puvis de Chavannes, 1824-1898），法國畫家、國家美術協會（Société Nationale des Beaux-Arts）的共同創辦人與主席，對許多其他藝術家產生影響。

42 馬奈（Édouard Manet, 1832-1883），法國印象派畫家、現代繪畫先驅。

43 莫內（Claude Monet, 1840-1926），法國印象派畫家。

44 雷諾瓦（Pierre-Auguste Renoir, 1841-1919），法國印象派畫家。

45 西斯萊（Alfred Sisley, 1839-1899），法國印象派畫家。

46 魯東（Odilon Redon, 1840-1916），法國象徵派畫家。

47 勃克林（Arnold Böcklin, 1827-1901），瑞士畫家、受羅馬古典藝術、義大利文藝復興影響，代表作有《死亡之島》（Isle of the Dead）等。

48 史塔克（Franz von Stuck, 1863-1928），德國象徵派、新藝術畫家、雕塑家，代表作有《聖殤》（一八九一）等。

49 克林格（Max Klinger, 1857-1920），德國象徵派畫家、雕塑家，代表作有系列蝕刻版畫《關於尋找一個手套的釋義》（Paraphrases about the Finding of a Glove, 1881）。

50 施奈德（Sascha Schneider, 1870-1927），德國象徵派畫家、雕塑家。

51 建築師的場景來自《建築大師》（The Master-Builder, 1892），老婦和小孩則來自《小艾友夫》（Little Eyolf, 1894）。兩齣都是易卜生的戲劇；盲人取自梅特林克的《盲人》（The Blind Men, 1894），鐘則來自德國劇作家霍普特曼（Gerhart Hauptmann，一九一二年諾貝爾文學獎得主）的《沉鐘》（The Drowned Bell, 1896）。

52 卡爾（Alphonse Karr, 1808-1890），巴黎小品作家。

53 李斯特（Franz Liszt, 1811-1886），匈牙利浪漫樂派作曲家、鋼琴家和音樂評論家，一生創作了七百多首作品，並創造了新的音樂形式——交響詩。

54 白遼士（Hector Berlioz, 1803-1869），法國浪漫派作曲家、指揮家，代表作為《幻想交響曲》（Symphonie fantastique, 1830）。

55 布拉姆斯（Johannes Brahms, 1833-1897），德國浪漫主義中期作曲家。

56 理查‧史特勞斯（Richard Georg Strauss, 1864-1949），德國後期浪漫樂派作曲家、指揮家。

57 吉卜林（Joseph Rudyard Kipling, 1865-1936），英國第一個獲得諾貝爾文學獎的詩人、小說家、散文作家，著有兒童故事《森林王子》（The Jungle Book, 1894）和許多膾炙人口的短篇小說。

58 維利耶（Villiers de L'Isle-Adam, 1838-1889），法國象徵主義作家、詩人與劇作家，著有《殘酷物語》（Contes cruels, 1883）。

59 穆勒爾（Eugène Morel, 1869-1934），法國作家、文學評論家，作品有〈福地〉（Terre promise, 1898），他也是法國圖書館員協會的創始人之一，對法國圖書館的發展有極大貢獻。

60 狄更斯（Charles Dickens, 1812-1870），英國十九世紀最重要的小說家，著有《孤雛淚》（Oliver Twist, 1838）、《雙城記》（A tale of two cities, 1859）、《遠大前程》（Great Expectations, 1861）等。

61 蕭邦（Fryderyk Franciszek Chopin, 1810-1849），波蘭鋼琴家、作曲家，歐洲浪漫主意音樂代表人物之一。

62 德拉洛薩（Paul Delaroche, 1797-1856），法國學院派畫家，風格介於古典主義和浪漫主義畫派之間。

第十一章

藝術的內容變得越來越貧乏，形式也越來越無法理解，在最近的藝術作品中已經失去了藝術的本質，取代的是藝術的相似品。

除此之外，從全民（大眾）的藝術裡區隔出來的結果是，上層階級的藝術變得內容空乏、形式糟糕，越來越無法理解——上層階級的藝術隨著時間流逝已經不再是藝術了，取代的是藝術的仿冒品。

這種現象發生的原因如下。只有當群體中有歷經強烈感受的個人，具備將這強烈感受傳達給大眾的使命感，才會產生出大眾的藝術。有錢階級的藝術之所以產生，並不是因為藝術家的使命感，大多數是因為上層階級需要娛樂，為其需要願意付很高的報酬。有錢階級要求藝術要傳達讓他們愉悅的情感，因此，藝術家就盡力滿足這些要求。然而要滿足這樣的需求是很難的，因為過著膚淺和奢華生活的有錢人士，需要藝術不斷供應娛樂；即使是創造最低層的藝術，也不能隨意而作——應該是要藝術自然地在藝術家裡面油然而生。所以，藝術家

為了要滿足上層階級的需求，就必須想出一些方法來創造出很像藝術的作品。發展出來的方法包括：（一）引用，（二）模仿，（三）感動，（四）趣味。

第一個方法是引用過去的藝術作品，或是整個完整的情節，或只是大眾皆知富詩意的作品之一部分，然後加入一些新點子重新創作，就成了新的藝術。

這樣的作品喚起上層階級對於過去藝術感受的記憶，因而產生與藝術類似的印象，如果再加上其他一些必要的條件，就會在那些從藝術尋找愉悅的人群中延續下去。從過去作品中所引用的情節，通常被稱為富詩意的情節。引用過去藝術作品的事物和人物，都被視為富詩意的。在我們社會裡的每一種傳說、英雄事蹟、古老的故事都被認定為富詩意的情節。那被認定為富詩意的人物和事物是指女孩、戰士、牧羊人、隱士、天使、各種形式的惡魔、月光、暴風雨、山、海、深淵、花朵、長髮、獅子、小綿羊、鴿子、夜鶯；幾乎所有比較常被過去藝術家在自己的作品裡提及的事物，都被認定為是富詩意的。

大約四十年前，有一位不很聰明，但是很有涵養、生活經歷豐富的女士（她已經去世了），請我聽聽她自己寫的小說。這個小說是這麼開始的，女主角在富詩意的森林裡，穿著美麗富詩意的白衣、散落著富詩意的長髮，在水邊讀詩。故事情節發生在俄國，男主角突然從樹叢後面出現，戴著像威廉泰爾有羽毛的帽子（她是這麼寫的），身邊跟著兩隻富詩意的

白狗。作者認為這一切都非常富有詩意。一切都很好，如果男主角不需要說話；當戴著像威廉泰爾羽毛帽子的男主角一開始跟白衣女孩談天，就很明顯透露出作者沒有可表達的了。她受到過去富詩意作品的感動，以為從這些記憶中挑一挑，就可以創造出藝術性的印象。但是藝術的印象是種感染力，是當作者本身產生某種感受，然後將它傳達出來的，而不是生疏地傳達別人傳達給他的感受。這種藉詩寫詩的方式沒有辦法具備感染力，而只能創造出類似藝術作品的印象，而且是針對扭曲的美學品味的人。這位女士是很愚昧的，而且沒有什麼天分，也因此立刻就顯露出問題所在；但是如果博學又有天賦的人，會從古希臘、基督教和神話世界中去擷取題材，這些題材不斷被採用，而且頻率越來越高。如果這樣的引用是以渾然已成的技術精緻雕琢而成，那麼就會成為被大眾接受的藝術作品。

這種藝術偽造品的特色在詩詞領域最具代表性的是羅斯丹[1]的劇作《遠方的公主》，詩句中沒有藝術性，但似乎被很多人（包括作者本人）認為是非常富有詩意的。

第二種賦予藝術類似性的就是我所稱的模仿。這個方法的本質在於要傳達出描寫或表達中所伴隨的細節。在文學藝術裡，就是描繪最細微的面貌、臉部、服裝、姿勢、聲音、主角的房間，加上生活中會遇到的所有意外事件。因此在小說和故事中就是描寫主角人物的談話，用什麼音調說的，當下又做了什麼。言談之所以被記載流傳，並不是冀望它們具有重要

的意義，而是它們就像在生活中會有的失誤一般，會斷斷續續和結結巴巴。在戲劇藝術領域裡，這個模仿方法的本質就是，除了模仿言談以外，所有的場景、所有的演員都要像在真實生活中的一樣。在繪畫的領域，模仿就是讓繪畫幾近於照片，而消除掉照片和繪畫之間的差別。這個模仿的方法雖然很奇怪，但也被採用在音樂中：音樂模仿的不只有節奏，還有聲音本身、音調的主題，這些都是存在於生活中，讓音樂表達它要表達的樂音。

第三個方法是影響外在的感受，通常影響力純粹是只有對生理方面，也就是所謂的感動或效果。這些效果在所有藝術領域中大部分表現出來的是對比：恐怖和溫柔、完美和醜陋，巨響和輕聲，暗色和亮色，最平凡和最不平凡。在文學藝術裡，除了對比的效果之外，還有一種在文字和畫像裡的效果，是那些從來沒有被記載或描畫下來的，大多是會引起情感肉欲的文字或畫像的細節描述，或者是會喚起可怕感覺的痛苦與死亡的細節描述。例如，為了記載兇殺案件就必須有衣服破裂、腫脹、味道、流血量及樣子的筆錄。在繪畫中也是這樣，除了任何形式的對比之外，在繪畫中還有一種對比，是一件物品的局部精細相對於整體的粗糙的對比。在繪畫中使用最重要的效果就是光線的效果和恐怖之描繪。在戲劇中最常見的效果，除了對比之外，就是暴風雨、雷聲、月光、海上或海邊的情景、劇服變換、女人身體的裸露、瘋狂、兇殺以及死亡，垂死的人表達出來的瀕死階段的細節。在音樂中最常被使用的

效果，就是整個交響樂團從最微弱的同音開始做漸強（crescendo）以及堆疊一直到最強、最複雜的聲響，或者是同樣的音符用不同的樂器在不同的八度上演奏琶音（arpeggio），或者是和聲、速度和節奏，完全不是自然地從音樂樂思中流露出來的，而是標榜其突兀性。

這些是最常使用於各個藝術中的效果，除了這些以外，還有一樣是所有的藝術共通的：借用另一種藝術描繪的手法，就像華格納及其追隨者的標題音樂一樣；在繪畫、戲劇和詩詞方面則是「製造情緒」，像頹廢派藝術的做法一樣。

第四種方式「趣味」，指的是融合在藝術作品中的智性趣味。趣味可以被包括在情節的錯縱混亂當中──這不久前本來還是很常被運用在英國小說及法國喜劇和戲劇中的方法，但是現在已經不風行了，取而代之的是記錄性的，也就是記錄歷史或其中某個時段的事，或者現代生活發展的一部分。所謂的趣味，比如在小說中描寫埃及或羅馬的生活情節，或是礦工或大商店售貨員的生活，讀者對此題材有興趣，那麼這個興趣就會被接受為藝術性的印象。趣味也可以是包含在本身表達方式當中的。這樣的趣味性質現在常常被採用。像是詩句和散文，還有繪畫、戲劇、音樂歌曲等也是創作成像謎一樣，要猜測才能懂其意，然而這種猜測的過程也會帶來滿足感，於是得到類似於藝術的印象。

常常有人說一個藝術作品之所以好，是因為它富有詩意同時又有真實性，或者是很有效

果，或很有意思，這麼一來，不僅第三和第四種方式無法成為衡量藝術價值的標準，而且和藝術之間也就沒有任何共通之處了。

富有詩意——指的是借用。任何一種借用不過是讀者、觀眾或聽眾對於一些藝術模糊的印象，就是那些他們從之前藝術作品獲得的印象，而不是從藝術家本人經歷的感受中所獲得的感動。以借用為創作基礎的作品——比如歌德的《浮士德》——也許寫作完善，充滿巧思和各種美感，但是它無法引起真正藝術性的印象，因為它缺乏藝術作品主要的本質——完整性、有機性，讓形式和內容結合成一個無法分割的完整性。在借用中，藝術家只能傳達先前藝術作品帶給他的感受，因此所有借用全盤情節或是片斷情節的寫作，不過是藝術的反射，很像藝術，但不是藝術。所以談論到這樣的作品，認為它是好的，因為它富有詩意，指的是很像藝術作品，等於說銅幣是很好的東西，因為它很像真的錢。模仿和實用無法像大家以為的那樣成為衡量藝術價值的標準，因為如果說藝術本質重點，在於將藝術家本人的觀感傳達給其他人，那麼感動的感覺不但和所傳達的細節描繪不吻合，大部分還因為過多的細節描繪而破壞了本質。一個人接受藝術印象的注意力，會被普遍關注的細節所分散，就是因為這些細節妨礙了作家感受（如果真的有的話）的表達。

從藝術作品的真實性及正確性之層級來評斷它的價值是很奇怪的，就像是以食物的外觀

來評論其營養價值。當我們用真實性來區別作品的價值時，我們不過是彰顯我們談論的不是藝術作品，而是它的仿冒品。

藝術仿冒品的第三種方式——驚駭或效果——跟第一和第二種方式一樣，與真正的藝術概念不吻合，因為驚駭、新穎的效果、突然的對比，以及懼怖沒有傳達感受，只有神經的刺激。如果畫家非常傳神地描繪帶著血的傷口，這個傷口的樣子會讓我印象深刻，但那不是藝術。在巨大的管風琴上的某個延長音會讓人印象深刻，常常還會引人掉淚，但那不是音樂，因為它並沒有傳達任何情感。然而，這種生理上的效果常常被我們社會大眾認定為藝術，不只在音樂，在詩句、繪畫、戲劇中也是如此。很多人說：現在的藝術已經越來越精緻了。正好相反，就因為它力求效果而顯得特別粗俗。以一部幾乎在歐洲所有劇院都演過的新劇碼《漢奈蕾升天記》[2]為例，作家想要在劇中傳達給觀眾對受折磨女孩的憐憫之情。為了能以藝術激發起觀眾的感受，作家就必須要迫使自己劇中的一個人物表達這樣的憐憫之情，讓他去感染所有人，或者是充分描繪那個女孩的感覺。但是作家做不到，或者他不想這樣做，而是選擇另外一種比較繁複的舞臺設計；這對戲劇家來說是比較簡單的方式。他迫使那個女孩死在舞臺上，而且為了要加強對觀眾生理反應的影響，把劇院裡的燈全熄滅，讓觀眾處在黑暗中，再藉由令人同情的音樂聲響呈現這位女孩被酒醉的父親鞭打、驅逐。女孩痛苦地扭曲

身體，呻吟死去。天使現身並把她帶走了。有感受到一些不安情緒的觀眾，就會全然相信這

種感覺是美學的感受。然而在這種不安情緒裡沒有什麼美學，因為並不是由一個人傳達給另

外一個人的感受，而只有為另一個人痛苦折磨的交錯情感，以及慶幸自己不是那個受折磨的

人——類似我們對於受刑或是羅馬人在競技場上所承受的感覺。

以效果取代美學的感受在音樂藝術——在這個本身特質具有直接對神經發生效力的藝術

——裡尤其明顯。本來應該是作曲家要在旋律中傳達自己的感受，新的作曲家反倒是堆聚與

組合聲音，要麼增強，要麼減弱，對聽眾產生生理的效力，甚至可以用儀器3來測量這種效

力。聽眾將這種生理效力視為藝術的效果。

談到第四種方式——趣味，這個方式沒有其他方式那麼為人熟悉，常常是被搞混的。暫

且不談作家在小說和故事裡深思加入的寓意，讀者應該如何去解讀，經常會聽到人們說繪畫

或音樂非常有意思。有意思指的是什麼？有意思的藝術作品指的是作品引起我們不滿足的好

奇心，或者說是當我們欣賞藝術作品的時候，我們獲得了一些新訊息，或者是說藝術作品並

不完全能理解，我們慢慢努力去理解，直到能完全領會，而在這個猜測其意義的過程中，我

們獲得相當的滿足感。不管是在什麼樣的情況裡，趣味和藝術印象都沒有任何相通之處。藝

術的目的在於將藝術家所經歷的那些感受傳達給他人。必須由觀眾、聽眾或讀者為了獲得興

奮的好奇心，或是獲得在作品中的新訊息，或是理解作品意涵而付出智性上的努力，在吸引讀者、觀眾或聽眾注意力的時候，同時阻礙了感染力。因此，作品的趣味性不但和藝術作品的價值沒有任何相通之處，反而阻撓藝術印象的產生。

我們在藝術作品中會見到詩意、模仿、感動和趣味，但是我們無法替換掉藝術的重要本質：藝術家經歷的感受。近來，在上層階級所認定的大部分藝術作品裡，被批評的正是：這些物品只是很像藝術，事實上沒有藝術重要本質的基礎——藝術家所經歷的感受。

要創造出真正的藝術品需要很多條件。首先，創作者必須領會所處時代最高層次的世界觀；其次，必須有意願、有機會傳達親身經歷的感受；最後，還要具備某種藝術的天分。然而，這些創作真實藝術品的必要條件很少同時兼具。如果借用前述發展成形的方法——引用、模仿、感染力和趣味——來創作我們社會中報酬很高的藝術仿冒品，那麼只要具備藝術領域裡的其中一項天分就可以了，這樣的情況倒是很常見。我所謂的天分是指能力：在文學藝術裡——可以不費力表達自己的想法和印象，以及觀察且記住具有特徵的細節；在雕塑藝術裡——記憶並表達線條、形態和色調；在音樂方面——區別音程，能記住並傳達聲音的進行。只要我們當代有這麼一個人具備這樣的天分，在他修得了技術和製作自己藝術仿冒品的方式後，如果他有的美學觀感衰退了，這觀感就會使他對自己的作品不滿；如果他有耐性，

一直到自己生命終點他都不會停止創作被我們社會裡公認的藝術作品。

製作這些仿冒品，在每一種藝術領域都自有一套規則或方法，當一個人都學會了以後，就可以無動於衷地、冷淡地、不動任何情感地製作這些物品。比如寫詩，有文學天分的人就只需在每一個真正需要的字上，依照韻腳和句子長短，從可以表達同樣意義的十個詞當中選用適合的字彙；然後探究所有的句子——為了讓語意清晰，每一句必然有某種特定的字詞替代用法，並窮盡所有字詞混合方式的可能性，讓其中有相似的意涵。還要學會考量韻腳，編想出類似意涵、感覺或圖像的字詞，這麼一來，這樣的人就可以根據需要創作不輟，而不管長短、宗教、愛情或是愛國的詩句。

如果一個有文學天分的人想要寫中篇或長篇小說，他就需要先編好風格，也就是學會能夠描寫所有他看見的，然後記住並記下所有的細節。當他具備了這些能力之後，他就可以根據意願或需求不斷撰寫小說或故事：歷史的、自然主義的、社會的、心理的、色情的或甚至宗教的，這些性質的小說都是剛開始出現並蔚成流行。故事情節作家可以選擇讀資料或是以往發生過的事情，故事人物的性格則可以描繪自己認識的朋友。

這類的長篇和中篇小說，如果有精心設計並對細節做過潤飾的描述，特別是色情小說，就會被認同為藝術作品，雖然其中並沒有作者歷經過的情感火花。

對戲劇形式的藝術有天分的人，除了要具備撰寫小說或故事的能力以外，還需要學會賦予自己作品中的人物口出精確、機智的妙語，運用劇場的效果，還要會交錯劇中人物，讓舞臺上沒有一段話是過於冗長的，而是儘量越多忙亂和動作越好。如果一位作家有能力這麼做，他就可以源源創作一部又一部的戲劇作品，擷取犯罪紀錄或社會中最近所關心的議題（比如催眠術、遺傳等等），或是從最古老的或甚至是科幻的領域中取材。

在繪畫或雕塑領域有天分的人比較容易創作出類似藝術的物品。他只需要學習如何構圖、用色或泥塑，特別是針對裸體而言。只要學會了這樣的技術，他就可以不斷製作一幅又一幅的圖畫，或一座又一座的雕像，依據大眾的偏好，從神話或宗教，或科幻或象徵當中取材，或是將報紙上報導的描繪出來：加冕、罷工、土耳其和希臘之戰、貧窮饑餓等等，或是表現一般公認之美：從裸體的女人到銅製的水盆。

對於音樂藝術有天分的人，更不需要藝術構成的元素——所謂可以感動他人的情感；但是比起其他類別藝術（除了舞蹈之外），它需要更多生理和體力上的負荷。對音樂藝術作品而言，必須先學會讓手指能在任何一種樂器上快速移動，就像那些在這個領域中已經達到最高完善境界的人一樣；然後要學會知道古老的多聲部音樂是怎麼寫成的，也就是所謂的對位法和賦格，然後是管弦樂法，就是如何運用樂器效果的技法。學會這些以後，音樂家就可以

不斷譜出一首又一首的作品：或多或少對應於字詞的標題音樂、歌劇、藝術歌曲；或是室內樂，就是擷取不為人熟悉的主題，然後用對位法以及賦格在特定的曲式上加以變化；或是最常見的幻想式音樂，指的是擷取偶然而得的聲音組合，將這些偶然得到的聲音堆疊成各種複雜和裝飾的聲音。

所以在任何藝術領域皆然，許許多多依照特定方式製造的藝術仿冒品往往被我們上層階級認定為真正的藝術品。

這種藝術作品被藝術仿冒品的取代，成了區別上層階級和平民藝術的第三種方式，也造成了最重要的影響。

註釋：

1 羅斯丹（Edmond Rostand, 1868-1918），法國劇作家、詩人，作品有《遠方的公主》（La Princesse Lointaine, 1895）、《大鼻子情聖》（Cyrano de Bergerac, 1897）等。

2 《漢奈蕾升天記》（Hannele s Himmelfahrt），德國劇作家霍普特曼出版於一八九三年的戲劇。

3 托爾斯泰註：有一種儀器，上面有很敏感的指標，隨著手部肌肉的緊度旋轉，標明音樂對神經和肌肉的生理效力。

第十二章

我們的社會促使藝術仿冒品產生的條件有三：（一）藝術家因其生產獲得的高額報酬，使仿冒成為藝術家的職業，（二）藝術評論，（三）藝術學校。

只要藝術不分家，並且只有宗教性的藝術受到重視和鼓勵（其他無法激發情感的藝術皆不受重視和鼓勵），就不會有藝術仿冒品；在這種情況下，即便有仿冒品，但它們必須受到大眾的評論，因此也很快就消失了。然而，一旦平民與上層階級的藝術區分開來，有錢階級又以愉悅感來認定藝術好壞，那麼這種使人獲得享受的藝術，就會得到比其他任何一種社會活動更高的報酬，因此就立即會有大量的人口將自己奉獻在這項活動中，這項活動便承接了與其以前完全不同的特性，而成為一種職業。

一旦藝術成了職業，就會大幅衰微，而且還會毀滅藝術本質中最重要、也是最寶貴的部分──藝術的真。

專業的藝術家以自己的藝術維生，所以他需要不斷思考創新自己的作品，而他也確實是

在思考創新。我們可由報酬差異來比較藝術作品之間的差別：首先，像是撰寫詩篇的猶太先知、方濟，以及撰寫《伊里亞德》和《奧德賽》的作者，所有民間故事、傳說和歌曲的作者，他們不但沒有從自己的作品中得到任何報酬，甚至是名不見經傳；再來比較另一個情況，例如最早因創作藝術而受到尊重和報酬的宮廷詩人、戲劇家和音樂家，到後來以成品維生的藝術家，他們藉由雜誌、出版社、經紀人──仲介於藝術家和城市民眾（即藝術消費者）之間的橋樑──取得報酬。

這所謂的專業化就成了仿冒藝術品廣泛流傳的第一要件。

第二個條件是近來竄起的藝術評論，也就是對藝術進行的評比，但不是所有人的評比（最重要的是，並非由一般平民進行評比），而是受良好教育的那些人──也就是那些思想扭曲同時又自負的人的評比。

我的一位好友，在表達評論家與藝術家關係的時候，半開玩笑地這樣給評論家下定義：評論家就是一群評論聰明人的笨蛋。儘管這樣的定義偏頗、不正確又粗魯，但仍有幾分真實，而且是比評論家解釋藝術作品要來得真多了。

「評論家致力於解釋。」但他們解釋的是什麼？

藝術家──如果是一個真正的藝術家──就已經在自己的作品中把自己經歷的感受傳達

給他人了，那還需要解釋什麼？

如果作品是好的，由藝術家傳達出來的感受是會傳給其他人的，無論作品是否合乎道德。如果這個感受傳達給其他人了，那麼那些人就會領會，而且每一個人的領會都不同。如果作品本身無法感動人，那麼不管什麼樣的解釋也都無法使作品感動人。要解釋藝術家的作品是不可能的。如果可以用語言解釋藝術家想表達的，那他自己（藝術家）就會用語言來表達了。但是他用自己的藝術來表達，因為其他的方式無法傳達他經歷的感受。以語言來解釋藝術作品只為了證明了一件事——作解釋的人並不容易受藝術感動。雖然看來奇怪，事實上確實如此，評論家都是那群比其他人較不容易受到藝術感動的人。他們大多數是書寫快速、有知識水準又聰明的人，但是受藝術感動的能力是完全扭曲的，不然就是能力衰退。因此這些人一直都以自己的文章發揮了很大的影響力，對那些讀他們文章並相信他們的大眾產生扭曲品味的效果。

藝術評論家從來沒有、沒有辦法、也不可能在藝術沒有分歧的社會中存在，所以全民的宗教世界觀才會受到重視。藝術評論家過去出現過，而且也只能出現在否認當代宗教意識的上層階級的藝術裡。

大眾的藝術具有特定且確切的內在標準尺度——宗教意識；上層階級的藝術並沒有這部

分，所以珍視這個藝術的人就勢必要持守某種外在的標準尺度。而因為這樣的標準尺度就形

成了英國美學家所說過的，屬於知識份子、最有教養的人的品味。意思是說被公認的知識份

子形象，不只是個形象，也是這些人形象的承諾。然而這種承諾完全是錯誤的，因為最有教

養的人的談論常常是有錯誤的，原因在於過去曾經是正確的，隨著時間演變後成了不再是正

確的。沒有批評基礎理論的評論家也就不斷反覆著他們的評論。過去曾經公認古代悲劇家為

優質的，評論也就這樣認為他們是優質的。但丁被認為是偉大的詩人，拉斐爾被公認是偉

大的畫家，巴哈被公認是偉大的音樂家，那些評論家沒有衡量標準來區別藝術好壞，不但認

為這些藝術家是偉大的，而且認為這些藝術家的作品都是偉大的、是值得模仿的。在這樣扭

曲的藝術範疇裡，沒有像這些由評論家建立的權威曾具有或將會產生影響力。一位年輕人創

作了某個藝術作品，就跟任何一位藝術家一樣，在作品中表達了個人特定的、親身經歷過的

感受——如果大部分的人都被藝術家的情感感動，那麼他的作品就會因此成名了。那些藝術

評論家就會開始說，他的作品不壞，但畢竟不是但丁，不是莎士比亞，不是歌德，不是晚期

的貝多芬，不是拉斐爾。那位聽到這些評論的年輕藝術家，就因此開始模仿列舉在他面前的

範例，結果創作出來的不僅是差強人意的，而且是仿冒的偽藝術作品。

舉例說吧，我們普希金[1]所撰寫的短小詩句、《尤金·奧涅金》、《吉普賽人》和小說，

這些作品各有其價值，但都是真正的藝術。然而他受到那些推崇莎士比亞的虛妄評論所影響，撰寫《鮑里斯·戈多諾夫》——理性又冷淡的作品，卻獲得評論家的高度讚賞，甚至還奉為典範，結果產生了模仿中的模仿：奧斯特洛夫斯基[2]的《米寧》、托爾斯泰[3]的《沙皇鮑里斯》以及其他的作品。這些模仿中的模仿以最微不足道的、沒有任何用途的角色充斥在文學當中。評論家最糟糕的害處在於，使人喪失了受藝術感動的能力（所有的評論家都是這樣的：如果他們沒有喪失這個能力，就不會從事為解釋不清的藝術作品作解釋的職業）。評論家往往特別關注和讚賞那些用理性勉強捏塑的作品，大力推崇並認為是值得模仿的範例。

於是乎，他們毫不保留地歌頌這些人物：希臘悲劇作家、但丁、塔索[4]、彌爾頓[5]、莎士比亞、歌德（幾乎他的所有作品）；新一代當中則有左拉[6]、易卜生[7]、貝多芬晚期的音樂、華格納。為了證實自己對於這些智性捏塑作品的辯護，他們編彙出一套理論（著名的美學就是這樣來的），完全不知所云，但許多有天分的人都直接以這套理論為基準來創作自己的作品，甚至真正的藝術家都強迫自己符應這套理論。

任何一項虛偽、受到評論家讚賞的作品，就好像是一扇讓藝術的偽善者可以立即衝入的門。

就是有這些評論家，才會去讚賞那些粗俗、原始、而且對我們而言沒什麼意義的古希臘

作品：索福克勒斯、歐里庇得斯[8]、埃斯庫羅斯[9]，特別是亞里斯托芬[10]；或者比較現代的：但丁、塔索、彌爾頓、莎士比亞；繪畫方面——所有拉斐爾的作品、所有米開朗基羅的作品，以及他那十分荒謬的〈最後的審判〉；音樂方面——所有巴哈的作品、貝多芬的所有作品（包括其晚期作品）。也因為這些評論家，我們才會去推崇當代的易卜生、梅特林克、魏崙、馬拉美、夏凡納、克林格、勃克林、司杜克、施奈德；音樂方面的華格納、李斯特、白遼士、布拉姆斯、理查・史特勞斯等等；以及其他一大群沒有用的模仿中的模仿者。

評論家造成遺毒的最好例子可以說是對於貝多芬的態度。在他無數受委託作品中（經常是很匆促地完成）也不乏藝術性的作品，雖然在形態上有些造作；然而他後來成了聾子，聽不見了，所以就開始創作完全是編造出來、不完整的，也因此常常是沒有內容、音樂意涵上無法被理解的作品。我曉得音樂家可以非常生動地表達聲音，而且幾乎是一讀樂譜就可以聽見聲音，但是被表達出來的聲音永遠無法取代真實的聲音，任何一位作曲家必須能夠聽見自己的作品，如此一來才有能力修改作品，使其完善。貝多芬因為聽不見了，也就無法進行修改，因此讓這些藝術性低劣的作品出版於世。不過，我們的評論家既然認定他是偉大作曲家，就特別欣然抓住這些不美的作品，想要從中找出不尋常的美。為了要辯護自己的讚賞觀點，便扭曲了音樂藝術的重要概念，賦予音樂一種特質——表達藝術無法表達的東西；因此

產生了模仿者，無以計數的模仿者，就是那些模仿耳聾貝多芬所寫的不美藝術作品的模仿者。

後來有華格納出現了，他在評論文章裡非常讚賞貝多芬，特別是貝氏的晚期作品，而且將這樣的音樂與叔本華的神祕理論連結，這個論點就像貝多芬的音樂一樣荒謬。據其說法，音樂是意志的表達——並非不同層次客觀化的綜合意志表現，而是意志的本質，後來他根據這個理論譜寫自己的音樂，而且與所有藝術更荒謬的系統連接起來。繼華格納之後又出現了更新的、與藝術相行更遠的模仿者：布拉姆斯、理查・史特勞斯以及其他作曲家。

這就是藝術評論的實質影響。但是還有藝術扭曲的第三種條件——學校，學習藝術的學校——沒有比這個損害更大的了。

當藝術一旦成為非全民的藝術，而是有錢階級的藝術時，藝術就成了職業；一旦藝術成了職業，就會編想出一些學習該職業的方法，而選擇藝術為職業的人就要學習這些方法，因此出現了專業的學校：公立學校修辭學班或文學課、繪畫專科學校、音樂學院、戲劇藝術學院等等。

這些學校教導藝術。但是藝術是藝術家將自己特別的、親身經歷過的感受向其他人傳遞——這項能力在學校裡要怎麼教？

沒有任何一所學校能夠喚起人的內在情感，更無法教會一個人藝術本質的成分……所謂以自己獨特的，只屬於他個人特質的方法去表現藝術。

學校唯一可以教會的，就是傳達其他藝術家經歷過的感受，如同其他藝術家傳達給他們的那樣。在藝術學校裡教的就是這個，然而這樣的教學不但沒有影響真實藝術的推廣，反而是推廣了藝術仿冒品，影響最深的是使人喪失理解真實藝術的能力。

在文學藝術裡所教的，是要讓人即使沒有任何想表達的內容，也可以寫出好幾頁文章，寫的主題是他們從來沒有思考過的，但是可以寫得很像眾所皆知的名家作品。這就是在公立學校裡傳授的東西。

繪畫領域的教學重點是，從名畫及生活周遭（特別是裸體）中進行描繪與臨摹，而這些是從事真實藝術的人從來不需要特別這樣作的——描繪、臨摹得像是過去大師所描繪、臨摹的那樣；以類似過去眾所皆知的大師曾經詮釋過的主題，來教導如何創作繪畫。同樣的情況也在戲劇學校裡出現，他們教學生唸獨白，要唸得像眾所皆知的大師唸得那樣。在音樂裡也是同樣的情況，所有的音樂理論，就是公認的作曲大師用來譜曲的方法之無連貫性的重複。

我曾引用俄國畫家布留洛夫[11]關於藝術的名言，但是忍不住要再引用一次，因為它最能顯示在學校裡什麼可以教得會、什麼教不會。在修改學生的作品時，布留洛夫只在幾個地方

稍微更動，結果原本糟糕、無生氣的習作突然變得生動了起來。有位學生這麼說，「老師稍微修了一下，就完全不一樣了。」這樣的註解適用於所有的藝術，但是在音樂演奏尤其貼切。為了讓音樂演奏具有藝術性——稱得上藝術，意思是能夠使人感動，那就必須注意三個主要的條件（除了這三個條件以外，還有很多讓音樂至善至美的條件：從一個音到另一個音是要斷奏或圓滑的；聲音要平均地漸強或漸弱；聲音能與這種而不是與另一種聲音相協調；聲音具備了這種而非別種的音質；以及其他種種條件）。我們現在來探討這三個主要的條件——音高、音符長度和音量。音樂演奏算是藝術、能感動人，只有當音樂是不高於也不低於該有的音高的時候，也就是必須奏出那個音的音高，還有當一個音延長時，這個音是不多不少地，按其該有的時間延長，還有當聲音的音量是不大不小於其該有的強度。音高稍有不準，音符長度稍有增減，或是音量強弱稍有變化，只要違背了該有的樣子，就毀掉演奏的完美性和作品感人的影響力。所以那看似簡單又很容易被激發的音樂藝術感動力，只有當演奏者一直處在要達到音樂完美性必須有的無限的小段瞬間之中，我們才會獲得那感受力。在所有的藝術領域裡也是這樣的：在繪畫裡如果是稍微亮一點，稍微暗一點，稍微高一點，稍微低一點，稍微左一點，稍微右一點；在戲劇領域裡如果是音調稍微弱一點或稍微強一點，稍微早一點或

稍微晚一點；在詩句裡如果是稍微保留，加以重述或誇大，那就不感動人了。只有當藝術家處在那無限連貫的瞬間之中，從中創作出藝術作品的時候，才會有感動力。要以外在的方式學會處於在這樣無限連貫的瞬間之中是不可能的；這些瞬間是只有當一個人完全付出情感的時候才會有的。沒有任何一種教學可以讓一個舞者準確地跟上音樂節拍，或讓歌者或小提琴家演唱（奏）掌握最無限、微小的音符中心，或是讓畫家從所有可能性中畫出唯一正確的線條，讓詩人處於為了追求唯一必要字眼的必須的冥想中。這些都只在情感中。所以學校可以教會為了要創作類似藝術作品的必須條件，但是無法教會藝術本身。

學校的教育停留於那稍微之瞬間開始的時候——所以那也就是藝術開始的時候。

要使人們習慣仿造的藝術，就要祛除他們對真正藝術的瞭解。所以，那些經過專業藝術學校訓練，然後在藝術領域裡建立最大成就的人，其實是最愚笨的人。這些專業學校是製造虛偽的藝術，完完全全就像培育牧師和各式各樣的宗教老師而創立的學校一樣，只在製造虛偽的宗教。就像在學校裡無法完備地教會一個人成為真正的宗教老師，同樣地學校也無法完備地教會一個人成為真正的藝術家。

因此藝術學校對藝術的毀滅是倍增的：第一點，它扼殺了那些不幸進入學校、修習七至九年課程的人創作真實藝術的能力；第二點，它製造大量的仿冒藝術，使其充斥在我們的世

界，而且扭曲大眾的品味。

為了要讓天賦異稟的藝術家能夠認識以前藝術家編想出的各種不同藝術的方法，應該在低年級開設這些班──像是繪畫課以及音樂課（歌唱），學過這些課程之後，任何一位有天分的學生就能夠運用已經存在又隨手可得的所有的範例，然後獨立地完備自己的藝術。

這三項條件──藝術家的專業化、評論家和藝術學校──造成了我們目前的狀況，大部分的人甚至不懂到底藝術是什麼，因而把最粗俗的藝術模仿品視為藝術。

註釋：

1 普希金（Alexander Sergeyevich Pushkin, 1799-1837），俄國詩人、小說家及劇作家，著有《吉普賽人》（The Gypsies, 1824）、《尤金・奧涅金》（Eugene Onegin, 1825）、《鮑里斯・戈多諾夫》（Boris Godunov, 1825）等。

2 奧斯特洛夫斯基（Aleksandr Nikolayerich Ostrovsky, 1823-1886），俄國劇作家，現實主義戲劇的創始者，著有《大雷雨》（The Thunderstorm, 1859）。

3 托爾斯泰（Aleksey Konstantinovich Tolstoy, 1817-1875），俄國小說家、評論家、詩人、劇作家，著有《沙皇鮑里斯》（Tsar Boris, 1870）等。

4 塔索（Torquato Tasso, 1544-1595），義大利敘事詩人，作品有《被解救的耶路撒冷》（La Gerusalemme liberata, 1580）。

5 彌爾頓（John Milton, 1608-1674），英國詩人、思想家，代表作為《論出版自由》（Areopagitica, 1644）、《失樂

園》(*Paradise Lost*, 1667)。

6 左拉(Émile Zola, 1840-1902),十九世紀法國作家,自然主義文學代表人物,作品有《小酒店》(*L'Assommoir*, 1877)、《娜娜》(*Nana*, 1880)、《萌芽》(*Germinal*, 1885) 等構成的《盧貢—馬卡爾家族》(*Les Rougon-Macquart*)。

7 易卜生(Henrik Ibsen, 1828-1906),挪威劇作家,現實主義戲劇創始人,代表作為《皮爾金》(*Peer Gynt*, 1876)、《玩偶之家》(*A Doll's House*, 1879) 等。

8 歐里庇得斯(Euripides, 480BC-406BC),古希臘三大悲劇家之一,代表作為《美狄亞》(*Medea*, 431)、《獨眼巨人》(*The Cyclops*)。

9 埃斯庫羅斯(Aeschylus, 525BC-456BC),古希臘三大悲劇家之一,代表作有《被縛的普羅米修斯》(*Prometheus Bound*, c.415BC) 等。

10 亞里斯托芬(Aristophanes, 448BC-380BC),古希臘喜劇家,著有《青蛙》(*The Frogs*, 405BC)、《鳥》(*The Birds*, 414BC)、《騎士》(*The Knights*, 424BC) 等作。

11 布留洛夫(Karl Pavlovich Briullov, 1799-1852),俄國新古典派過渡浪漫派畫家。

第十三章

某個程度上，我們這個時代和社會裡的人已經喪失了領會真實藝術的能力，並習慣了把和藝術完全無共同性的物品視為藝術——從華格納的作品最顯而易見，在後期不只越來越受到德國人的重視和肯定，就連法國人和英國人也跟進，視其作品為最崇高的、開啟新視野的藝術。

眾所皆知，華格納音樂的特色在於音樂必須為詩句服務，表現詩詞作品中的所有色調。戲劇和音樂的結合發明於十五世紀的義大利，主要是為了恢復古希臘的音樂劇，這種藝術形式無論在過去或現在都只受上層階級的肯定。也只有當天資異稟的音樂家們，比如莫札特[1]、韋伯[2]、羅西尼[3]等，受到戲劇作品的靈感，自然地將自己的靈感宣洩出來，以文本創作音樂，在歌劇中所帶出的結果對聽眾來說，重要的只有根據名著而作的音樂，而不是文本本身。這後來即使以最不具意涵的文本而作的——例如《魔笛》——也沒有因此而妨礙音樂的藝術形象。

華格納冀望重塑歌劇，使音樂隸屬於詩詞並與其融合在一起。但是每一種藝術都有特定的範疇，與其他藝術無法完全契合，充其量只是包含了相關聯的面向；所以要在一個整體中呈現，不要說結合多項，即便只結合這兩項藝術，就容易產生其中一項的需求無法實現另一藝術要求的問題。這種狀況總會在一般歌劇中出現，也就是戲劇藝術受制於、或應該說讓位給音樂藝術。然而，華格納希望的是音樂隸屬於戲劇，讓兩者以同等的力量呈現。但這是不可能的，因為任何一項藝術作品，只要它是真正的藝術作品，就是藝術家動人靈感的表達，是全然獨特、不與任何作品相似的。因此，為了要讓兩項藝術完全契合，就必須使不可能的變成可能：如果它們是真正的藝術。音樂作品是真正的藝術作品，戲劇作品也是這樣，兩種不同領域的藝術作品原本毫不相連，既獨特又不相仿，現在卻要它們同時變得既吻合又極為類似。

這是不可能的，就像兩個人和兩片樹葉都不可能完全相像一樣。更不用說兩種不同領域的藝術——音樂和文學——會是完全相同的。如果他們能相互吻合，不是一者為藝術作品另一者為仿冒品，就是兩者都為仿冒品。兩片活生生的樹葉不可能是完全一樣，只有仿冒的兩片樹葉才會完全一樣。藝術作品也是這樣。只有兩者都不是藝術，而是編造出來、類似藝術的東西時才會完全契合。

如果詩句和音樂多少能在頌歌、歌謠或藝術歌曲裡相聯結（但不是像華格納希望的那樣，音樂緊隨著每行詩句，而是兩者所製造出來的是相同的情緒），能如此實現只是因為抒情詩和音樂某程度上擁有共同的目標——製造情緒，從抒情詩和音樂製造出來的情緒可能多少相互吻合的。然而，這種結合的困難之處在於，當兩個作品融合為一時，往往只有其中之一能製造藝術形象，另一個則勢必遭受冷落；尤其不可能出現史詩或詩劇與音樂之間有這樣的結合。

除此之外，藝術創作的一項重要條件是藝術家對於任何已具備的需求擁有完全的自由。

若要讓自己的音樂作品去配合詩句，或是讓詩句去配合音樂，這種前置性的需求勢必消滅所有創作的可能性；所以這種以一項去配合另一項的作品充其量只是很像藝術的東西，但並非藝術品，就像是浪漫片裡的音樂、繪畫或圖像中的字幕說明，以及歌劇裡的歌詞等等。

華格納的作品也是如此。將不同藝術組合起來，會讓真正藝術作品的重要本質——完整性、有機性——消失殆盡；在完整性中最細微形式的改變，都會破壞整個作品的意涵，這在華格納的新音樂中可以得到印證。在真正的藝術作品——詩句、戲劇、繪畫、歌曲、交響曲中——都無法從原來的位置截取出一行詩句、一個場景、一個人物或一個小節，然後置入另外一項作品中而不破壞整體作品的內涵；這個情況就好像要將一個器官從原位取出來，然後

置入另一個部位，卻不傷到有機體的生命一樣。但是在華格納晚期的作品中，去除具有獨立音樂內涵的片段後，卻彷彿可以作任何方式的移動，前後或相反地重新排置而不會因此改變音樂的意涵。

華格納歌劇作品的歌詞很像是現在很多同類詩人寫的一樣，寫得咬文嚼字，彷彿可以用任何的主題、押韻、格律來作詩，而且還具有意涵。如果這位詩人決意用自己的詩句為某首交響曲，或是貝多芬的奏鳴曲，或是蕭邦的敘事曲配詞，以解釋其內涵，他就以具有相同風格的樂曲開頭幾個小節來寫相對應的詩句，然後後面不同性格的幾小節他認為有相對應性的詩句，這些詩句和前段詩句內容沒有任何關連，也沒有押韻，沒有格律。這種沒有音樂演奏的作品所具備的詩意，就完全像是華格納歌劇中如果沒有音樂演奏時所具備的音樂性。

然而華格納不僅是音樂家，也是詩人，所以必須同時從這兩方面來評斷其作品；也就是說，要探討華格納就必須瞭解他的歌詞，那個音樂所必須服膺的歌詞。華格納重要的詩作就是改編的《尼貝龍根的指環》。這個作品在我們當代產生了非常重大的意義，對於現今所認定的藝術深具影響力，以致於我們的每一個人都必須瞭解它。我很仔細地閱讀了這個作品，以致於我們的每一個人都必須瞭解它。我非常建議讀者，倘若沒有讀過原共出版成四冊，從中作了摘要，加在第二個附錄裡面；我非常建議讀者，倘若沒有讀過原

作，那最好要讀讀我的闡述，好讓自己對這個偉大的作品有些瞭解。這個作品是詩句模仿品中最低劣的例子，甚至到令人噴飯的地步。

但是有人說，沒有看過實際的表演，就不能評論華格納的作品。這個冬天在莫斯科上演的第二天，或說是這部歌劇的第二幕，人家跟我說非常精彩，於是我就去看了這場表演。當我抵達的時候，巨大的劇院已經坐滿了人。有大公和貴族，有商人、學者、都市的中產階級官吏。大部分的人手拿著劇本，專注地研讀。觀眾席的音樂家──有些年紀已大，白髮蒼蒼──則手拿總譜跟著音樂讀譜。顯然這部作品的演出相當轟動。

我稍微遲到，但是有人跟我說開幕的那一小段前奏曲不重要，沒聽到沒關係。舞臺上那代表岩石洞穴的佈景中，在表示打鐵工具的一個東西前面，坐著一個穿緊身裝和皮製披風、戴著假髮和假鬍鬚的演員，有著白皙柔弱、從沒作過工的雙手（從散漫的動作，重要的是從肚子和肌肉鬆垮可以看得出來他是演員），用從來沒見過的錘頭敲擊從來不可能會有的寶劍，敲擊的動作就像從來沒用過錘頭那樣，同時張著嘴巴，唱了一段什麼的，根本聽不懂。從劇本中可以得知這個演員的角色是住在洞穴裡並為他養育的齊格飛鍛造寶劍的強壯侏儒。得知這是位侏儒是因為他走路的時候，一直都是曲著緊身裝裡的膝蓋行走。這位演員有很長的時間奇怪地張著嘴，唱沒唱對，喊沒

喊對。這時候音樂插進來了，聽起來很奇怪，好像是什麼的開頭，但是沒有後續也沒有結尾。從劇本中可以得知侏儒在自言自語地描述一個指環的故事，就是那個被一個巨人擁有，而他想藉由齊格飛獲得指環；但是齊格飛需要一把好劍；因此侏儒正忙著鍛造這把劍。這一段蠻長的自言自語之後，樂團裡突然傳出其他的聲音，也是好像沒頭沒尾的。這時候出現了另一位演員，肩上掛著號角和一個穿熊裝四腳奔跑的角色，然後叫這隻熊奔向鍛鐵匠侏儒，那個侏儒直著腿跑著。另外這一位演員是飾演齊格飛。在這個演員出場時候演奏的音樂是代表齊格飛的角色，也是所謂齊格飛主題。而且這個主題就在齊格飛每次出現的時候演奏。這種特定配合的音樂主題每一個角色都有。所以這樣的主題就會在每次代表的人物出場的時候被演奏；甚至是提起某個角色的時候也會聽到配合這個角色的主題。除此之外，每個物品都有自己的主題或和弦。有指環的主題，頭盔、蘋果、火、長矛、寶劍、水等等其他的主題，只要提及指環，頭盔，蘋果——就會有頭盔、蘋果、火、長矛、寶劍、水等等其他的主題或和弦。帶著號角的演員跟侏儒一樣不自然，張著嘴而且很久地叫唱一些歌詞，然後米枚（Mime）——侏儒的名字，也用一樣的唱調回應他。這段只能從劇本中得知意義的對話，是在說齊格飛是由侏儒撫養長大的，但不知何故而討厭侏儒，一直想殺掉侏儒。侏儒幫齊格飛重鑄寶劍，但是齊格飛對寶劍不滿意。從佔了十頁的篇幅（根據劇本）、持續半小時一直用那奇怪的唱調對話中得知，

齊格飛是生母在森林裡產下的，關於生父的消息只知道他有把寶劍，但寶劍斷了，碎片在米

枚這裡，而齊格飛不怕死，想要離開森林，但是米枚不想放他走。在這段對話裡，提到父

親、寶劍等的時候，這些角色和物品的音樂主題都沒有遺漏。這段對話之後舞臺上演奏著新

的沃坦神（Wotan）的主題，然後出現流浪者。這位流浪者就是沃坦神。這位沃坦神也是帶

著假髮，穿緊身裝，持著長矛以笨拙的姿勢站著，不知為何說著米枚不可能不知道，但是必

須告訴觀眾的事。

他可不是直接說出來，而是用猜謎的樣子描述著，他讓自己猜謎，並以自己的人頭打賭

他一定會猜中。這個時候，流浪者一用長矛敲打地上，火就從地上冒出來，然後就聽到樂團

裡演奏長矛和火的主題。在樂團伴隨著的對話中，有關人物和物品的主題不自然地持續交錯

著。除此之外，感情也以音樂來傳達，表達的方式是最天真幼稚的：以低沈的聲音表達可怕

的感覺，以快速彈奏高音音群的聲音表達輕浮的感覺等等。

猜謎並沒有其他的意涵，只是為了要告訴觀眾尼貝龍根是誰，巨人是誰，諸神是誰，還

有之前發生過什麼事。這段對話也是奇怪地張著大嘴詠唱，而且持續了八頁，在舞臺上顯得

相當冗長。當這個流浪者退去之後，齊格飛再次出場，然後跟米枚的對話又持續了十三頁之

長。沒有什麼旋律，有的只是人物主題和物品對話的交錯重複。談話是關於米枚想教會齊格

飛什麼是恐懼，但是齊格飛不曉得恐懼是什麼。這段對話要結束的時候，齊格飛手拿起一截寶劍，鋸斷它，放到火爐裡焊接，然後一邊唱著：嘿嗬，嘿嗬，嗬嗬！嗬嗬，嗬嗬，嗬嗬；嘿嗬哦，哈嗬，哈嘿哦，哈嗬，然後結束第一幕。

讓我來到劇院探究的問題，毫無疑問地已經得到解答，就跟我對先前那名熟識女士說給我聽的故事評價一樣（那段場景主要是描述身穿白洋裝著頭髮著著兩隻白犬、頭戴威廉泰爾羽毛帽的男主角之間的故事）。對於一個以如此犀利美感創作如此虛假場景的作家，我見多了，完全不抱任何指望：可以大膽判定凡是這個作家所寫的，都是很糟糕的，因為這個作家顯然不懂真正的藝術是什麼。我很想要離開，但是和我同行的朋友們一邊要我留下來，一邊說服我說不能以這一幕就蓋棺定論，第二幕會更精彩——因此我就留下來看第二幕。

第二幕——夜晚。然後就天亮了。幾乎整幕就是充滿了日出、烏雲、月光、黑暗、神奇之火、閃電等等。

場景是一處森林以及森林裡的洞穴。洞穴旁坐著身穿緊身裝的另外一個侏儒。天亮了。沃坦神再次帶著長矛進場，還是以流浪者的樣子。他的唱調依然不變，只再加上一點新的、最低的唱調。這些聲音表達的是龍說話的聲音。沃坦神將龍弄醒了。

唱出來的都是低音，而且越來越低。龍開始的時候說：我想睡覺，然後就鑽進洞穴去了。這隻龍是由兩個人扮演的，穿著像鱗甲的綠色殼衣，一面是晃來晃去的尾巴，另外一面是作成像鱷魚般的嘴，嘴中噴出由電燈發光的火焰。龍，應該是令人畏懼的，而且肯定是有巨大威力的，結果是由這些五歲小孩用低沉的聲音吼叫著一些字句在扮演。這一切都是如此可笑，愚弄觀眾，你會很訝異大於七歲的人怎麼會這麼認真地觀賞；確實有上千位相當有知識水準的觀眾在場，仔細地聆聽、觀賞，而且非常讚賞。

齊格飛帶著號角和米枚進場了。樂團演奏代表他們的主題，然後齊格飛和米枚對談，到底齊格飛曉不曉得恐懼是什麼。之後米枚就退場了，然後最富詩意的場景開始了。齊格飛穿著緊身裝就寢，以應該有的漂亮姿勢躺著，不是沉默就是自言自語。他冥想著，聽見鳥兒歌聲就想模仿。為了這麼做，他砍下了蘆葦作笛子。天越來越亮，眾鳥兒高唱。齊格飛試著學鳥叫。聽得到樂團有模仿鳥聲，以音樂和伴隨著他說話的那些字眼相互交錯著。但是齊格飛並沒有吹笛子，而是吹他自己的號角。這個場景簡直是令人無法忍受。音樂，所謂扮演傳達情緒方式的藝術，作者本身感受的完全沒被提到。在音樂內涵裡有著令人無法理解的東西。

在音樂內涵中不斷地感受到希望，但是隨即就是失落，好像音樂的意義才剛剛開始，馬上就猝然中止。如果有很像音樂的開頭，開始的段落這麼短，又被複雜的和弦、配器與對比效果

攪和得凌亂不堪，一切既模糊又不完整，再加上舞臺上的演出是如此做作，很難會注意到音樂主題，更別說會受其感動了。最重要的是，作家從開頭到結尾的構思，以及聽到和呈現出來的每一個音，不是齊格飛也不是鳥兒，而是只有一種受限、自負、醜陋的音質，和對於詩句有最錯誤理解的德國人之品味，而且這個品味想以最粗俗、最原始的方式把錯誤觀念傳達給我。

每個人都很清楚作者明顯的意圖，希望激起不信任和反抗的感覺。這就好像說書人預先告知：請先做好哭泣或大笑的準備，結果卻是觀眾不會哭也不會笑；但是當各位看見作者十分自信地圖想使人感動的，不但不感動，而且還很好笑又令人反胃，同時當各位看見作者企認為他擁獲了各位的心，那種感覺是極為沉重而痛苦的，任何人都會感受到的，就像有位又老又醜的老太太身穿白衣，帶著微笑在各位面前轉來轉去，很確定她會得到各位的憐憫一樣。使我印象更深刻的是，在我身邊有三千多人，他們不只靜靜聽完了毫無表達意義的表演，而且還認為對其讚賞是個人應有的責任。

我還很盡力地坐到了有猛獸出場的下個場景，伴奏的低音與齊格飛的主題交錯著，這些和猛獸的交戰、咆哮、火焰、揮劍弄舞，讓我再也無法忍受，就帶強烈的嫌惡跑出戲劇院，那個倒胃的感覺至今我都還忘不掉。

聽這部歌劇的時候，我不由想到一位受人尊敬、聰明、有涵養的農村工人，他是我所認識的既聰明又具有真正宗教意識的人，想像如果他知道這個晚上我看到的，該會有多麼困惑的莫名感。

如果他曉得為了這場歌劇而付出的一切辛勞，看到了他向來所尊敬的有權勢、禿頭、白鬍鬚的老人，靜靜地坐了整整六個小時，仔細聆賞這些愚蠢的演出，他會怎麼想？不要說是成年的工人很難想像，就是七歲的小孩也不會願意花時間觀賞這部愚蠢、前後不連貫的故事。

然而，這些有涵養的觀眾，上層階級的優秀份子坐了這愚蠢表演的六小時之後，離開時還自認對於這個愚蠢表演有所貢獻，沾沾自喜地自視為先進、有涵養的一群。

我說的是莫斯科的觀眾。莫斯科的觀眾是什麼樣的觀眾呢？那是百中取一、自認最有涵養的一群，到了無法受藝術感動的地步，不但可以毫無困惑地欣賞這部愚蠢的虛偽表演，還可以大加讚賞。

在這部歌劇的起源地拜魯特（Bayreuth），觀眾來自四面八方，每人花費近一千盧布，為的就是要看這部歌劇，自認為非常聰明又有涵養的觀眾，連續四天，每天花六個小時去聆賞這部毫無意義又虛假的歌劇。

然而，從過去到現在，人們為什麼都會為了看這場演出而奔波？又為什麼讚賞它？我不得不提出一個問題：要怎麼解釋華格納作品的成功之處？

我把這樣的成功解釋為，要感謝當時他所處的特別條件——有國王下令的資金贊助。華格納非常善於運用所有長久以來編造仿冒藝術的方法，也立下了藝術仿冒品的範本。我之所以會拿這個作品來當例子，是因為在其他所有我所知道的藝術仿冒作品中，沒有一件是如此熟練地結合所有仿冒藝術的方法與力量：引用、模仿、感動和趣味。

從取自古代的故事開頭，以烏雲密佈的月亮升起和日出作結尾，華格納在這部作品中用了所有被公認的詩意手法。還有睡美人、美人魚、地下之火、侏儒、戰爭、寶劍、愛情、亂倫、猛獸和鳥鳴——所有詩意化所蘊藏的都用上了。

同時，這些全是模仿的，無論場景和服裝皆然。所有的製作，都根據建築資料處理得像在古代，就連聲音也是模仿的。沒有喪失音樂才華的華格納，編造出就是這些聲音：模仿錘子敲擊聲、炙熱鋼鐵的滋滋聲、鳥鳴等等。

除此之外，在這個作品裡的一切都顯現出最高度的感官效果——猛獸、神奇之火、在水中進行的活動、黑暗的觀眾席、看不見的樂團，以及先前從來沒有使用過的新和弦——凡此種種都以本身的特點使人驚訝目眩。

這一切讓人無法聚焦，注意力不斷被轉移。讓人心思分散的不只是誰殺了誰，誰又娶了誰，誰是誰的兒子，這個之後又發生了什麼事──還有音樂與文本的關係：萊茵河中翻滾的波浪，這在音樂中要怎麼表達？憤怒的侏儒出現了，音樂中要怎麼表現這個侏儒？如何交錯表達談話中的人物主題和他提及的人物的主題？除此之外，分散注意力的還有音樂本身。這音樂跳脫了所有之前大家遵守的規定，在其中出現了最不尋常、而且是全新的轉調（在沒有內在結構規則的音樂中，是很容易也很可能做到的）。新的不和諧音用新的方式解決，而這些都是很有趣的。

這就是在這部歌劇裡表現出來的詩意、模仿、感動和趣味，全歸功於華格納的特別天分以及他所處的有利條件，在完美的最高點對觀眾產生了影響，對觀眾施以催眠術，就好像是聽了好幾個鐘頭高調雄辯的瘋人瘋語之後，而被催眠了的人一樣。

有人說，沒有在拜魯特看過華格納的作品──在看不見音樂（因為樂池置於舞台下方）的黑暗觀眾席中欣賞最高完美層次的表演──就不能妄下評論。

但這正證實了問題癥結不在藝術，而在催眠術。行巫術的人也是這麼說的。為了要證實自己預知的真實性，通常他們會說：您不可以評論，您要感受，多體驗幾場，也就是安靜地坐在黑暗中幾小時，旁邊盡是半瘋的人相陪；然後反覆個十次，您就會看得到我們看到的

了。

怎麼會看不到呢？只要把自己放在這樣的條件下——想看到什麼就會看到什麼。還有更快達到這個境界的方法，就是灌醉自己或者大抽鴉片。聽華格納的歌劇也是這樣的。您連續四天和一群不太正常的人一起坐在黑暗中，經由聽覺神經讓腦子承受被認為是最刺激的聲響，您就很有可能會陷入不正常的狀態，開始讚揚眼前的荒謬。但是要有這樣的情況不需要四天，就像在莫斯科，只要在其中一個上演日看五小時的劇就綽綽有餘了。對於藝術沒什麼清楚認知的人來說，不用五小時，就是一小時也絕對足夠了，而表演之前他們就認定了在面前所看見的是非常棒的，那這個作品所呈現的冷淡和不夠精彩，就會成了他們涵養不夠以及落後的證據。

我觀察了我去欣賞的那場演出的觀眾，主導著觀眾並對其定論的人，是那些之前已經被催眠過，後來又陷入熟悉的催眠術當中的人。這些被催眠、處在不正常狀態的人，對演出欽佩得五體投地。除此之外，那些喪失了受藝術感動的藝術評論家，也因此總是特別珍視受爭議的華格納歌劇作品，而且還讚賞它們為智性豐富的作品。跟隨這兩組人馬的是那些廣大的都會群眾，對藝術沒有主見，觀念受到扭曲，被藝術感動的能力也逐漸萎縮；另外還有以公爵、有錢人和藝術捍衛者為首，像獵犬一般，緊緊追隨那些較大聲而且較果斷表達自己意見

的人。

「哦，真的，多好的詩句啊！真是不得了，尤其是鳥兒的部分！」——「對，對，我完全認同」，這些人異口同聲地重述他們剛剛從他人那裡聽到，覺得值得信賴的意見。

如果有因為內容空洞乏和虛假而生氣的人，這些人都是膽小地保持靜默，就像清醒的人在醉酒人當中膽怯又沉默一樣。

這些內容空洞、低俗、虛假，與藝術毫無關聯的作品，因著藝術仿冒大師流傳於全世界，演出耗費上百萬經費，而且越來越扭曲上層階級的品味以及他們對於藝術的認知。

註釋：

1　莫札特（Wolfgang Amadeus Mozart, 1756-1791），奧地利古典時期作曲家，留有六百餘件作品，其中包括有歌劇《後宮誘逃》（Die Entführung aus dem Serail, 1782）、《費加洛的婚禮》（Le Nozze di Figaro, 1786）、《唐喬凡尼》（Don Giovanni, 1787）。

2　韋伯（Carl Maria von Weber, 1786-1826），德國作曲家、指揮家、吉他手、評論家、浪漫學派作曲家。

3　羅西尼（Gioachino Antonio Rossini, 1792-1868），義大利歌劇作曲家，有《塞維里亞的理髮師》（Il barbiere di Siviglia, 1816）等作。

第十四章

我知道很多自認聰明的人，他們真的是非常聰明，擅於理解最艱澀的科學、數學與哲學論點，但是他們卻鮮少能理解最基本又容易明白的真理，這個真理的要求是必須承認，他們對於事物的判斷有可能是錯誤的——即便這些判斷有時候是費盡心力才建立的，是他們引以為傲並廣為傳授的，甚至是用以建造自己一生的基礎。因此我不太敢期望，我所提出關於社會中藝術和品味被扭曲的那些論點，能受到比較深刻的討論（更別說接受了），但我仍然要完整地解說下去，充分展現我對於藝術問題的觀察所歸納出來的結論。這樣的觀察讓我確信，幾乎所有在我們社會中被認定為好的藝術及藝術整體，不僅不是真的藝術、好的藝術、完整的藝術，甚至根本談不上是藝術，充其量只是藝術的仿冒品罷了。我知道，這種說法似乎有點怪異、甚至矛盾，但只要我們認同藝術是一種人類的活動，藉此將自己的感受有意識地傳達給他人，而不是只在表達美感或彰顯某種想法，那麼上述結論就應該被接受。如果藝術確實是一群人將自己親身經歷的感受，有意識地傳達給他人的方式，那麼我們就不能不承

認，我們社會中那些所謂上層階級的藝術——也就是那些被認定是藝術的小說、故事、戲劇、喜劇、繪畫、雕塑、交響曲、歌劇、輕歌劇、芭蕾等等——恐怕在成千上萬個作品中也很難找到一件是源自於作者親身感受的傳達；其他絕大部分都只是工廠的成品、藝術的仿冒品，其中的引用、模仿、渲染和趣味性取代了情感的感染力。真正藝術作品的數量相對於仿冒品，恐怕連十萬分之一都不到，接下來的計算就可以證明。我曾經在某處讀到，光是在巴黎就有三萬名畫家。我想，英國、德國也都達到這個數字，俄羅斯、義大利和其他小國加起來應該也有三萬。所以全歐洲應該大約有十二萬名畫家；至於音樂家和作家，也應該接近這樣的數字。如果這三十萬名藝術家每年至少創作三件作品（有些人每年創作十件或更多），那每年就會有百萬件藝術作品。算算看，十年來會產生多少藝術作品？自上層藝術從大眾藝術中區別出來之後，總共會有多少成品？顯然是數以百萬計的。在這些最頂尖的藝術專家當中有沒有人對這所有號稱藝術的作品都產生印象，或至少知道它們的存在？我們不用提對這些藝術一無所知的勞工人口；單單就上層階級而言，也沒有人知道千分之一的藝術作品，更糟的是，即便知道也記不住。這些物品以藝術的風貌呈現，卻無法對任何人產生任何印象，除了有時候讓有錢人感到愉悅之外，都是過了就忘得一乾二淨。通常會有人回應說：如果沒有這麼多失敗的嘗試，就不會有真正的藝術作品。但是這就好像麵包師傅在面對顧客責難麵

包糟糕時大言不慚地說：如果不是因為有上百個發壞的麵包，就做不出一個好麵包。沒錯，哪裡有黃金，哪裡就有很多的沙；但是我們不能因此推論，為了要表達智慧之語，就要先說一堆愚蠢的話。

我們被所謂的藝術作品圍繞著。成千上萬的歌曲、詩詞、小說、戲劇、繪畫、音樂作品不斷問世。所有的詩歌都在描寫愛情、大自然或作者的心靈，也都遵循著特有的格式和韻腳；所有的戲劇和喜劇都經過精心設計，並由受過優秀訓練的演員擔綱；所有的小說都以章節分段，主題都是愛情，包含一些感人的場景，並描述了真實的生活細節；所有的交響曲都包含快板、行板、詼諧曲和終曲，這些都是由轉調與和弦構成的，而且是由良好訓練的音樂家細膩地演奏；所有的畫都裱著金框，栩栩如生地描繪人物頭像和飾品。然而，在這些不同類別的成千上萬件藝術作品當中，總有與眾不同的一件──不是只比其他的好一點點而已，而是像玻璃中的鑽石一樣獨傲群芳。這件作品如此珍貴，無法用金錢衡量；至於其他的不僅毫無價值可言，還會帶來負面的影響。值得一提的是，對於一個藝術理解力扭曲或萎縮的人來說，這些作品從外觀來看是完全一樣的。

在我們社會裡，還有一個辨識藝術作品的難處，仿冒品在外觀上呈現的表面價值，不僅沒有比較差，而且經常比真實藝術品還要好；它們比真實作品更有渲染力，甚至在內容上也

顯得更為生動有趣。那要如何選擇呢？如何從上萬件在外觀上無法辨識的贗品（刻意作得維

妙維肖）中尋找那件難得的真實藝術品呢？

對於品味沒有扭曲、非都會貴族的勞動者而言，這就像動物以沒有損壞的嗅覺，在森林

或草原成千上萬的小徑中尋找自己需要的獵物一樣簡單。動物要找到自己所需要的是不會出

錯的；人也是這樣，只要他內在的自然本性沒有被扭曲，他就能從千萬件物品中不出差錯地

挑選出他所需要的真實藝術品，那個能讓他感受到藝術家情感經驗的作品。然而，對於品味

被生活與教養環境搞壞的人來說，問題就沒那麼簡單。這些人欣賞藝術的感覺衰退了，對於

鑑賞藝術作品，他們必須靠推理和學習引導，而這些推理和學習完全混淆了他們，以致於我

們社會裡的大多數人根本沒有分辨真正藝術作品和粗劣仿冒品的能力。那些人耗費漫長的時

間坐在音樂廳或戲劇院裡，聆賞新作曲家的作品，認為自己必須去閱讀新的名家小說，並欣

賞那些不知所云或了無新意的繪畫──還不如直接觀察實在界就好；更重要的是，他們還覺

得有義務要去讚賞那些作品，為它們冠上藝術的封號，對於真正的藝術品反倒視而不見，不

僅不關心，甚至還表達鄙夷的態度，只因為所屬的小圈圈不把它們視為藝術作品。

前幾天，我原本帶著沉重的心情走回家。快到家門時，聽見一群農婦的響亮歌聲。她們

正向我那出嫁後回來看我的女兒表達歡迎祝賀之意。在這伴隨著喊叫和農具拍擊的歌聲裡，

清楚表達了如此強烈的愉悅感，展現旺盛的歡樂與活力；我在不知不覺中感染了這股氣氛，腳步變得輕盈許多，精神抖擻、歡欣鼓舞地踏入家門。我發現家中所有聽到這首歌曲的人都處於同樣的興奮狀態。當晚，一位以彈奏古典音樂（特別是貝多芬的作品）聞名的傑出音樂家前來作客，為我們演奏了貝多芬奏鳴曲，作品一○一號。

為了避免有些人可能會把我對於這首奏鳴曲的見解視為不懂此曲，我必須特別說明：我是個潛心於音樂的人，對這首奏鳴曲及貝多芬其他的晚期作品，我和他們的理解是一樣的。我花了很長的時間調整自己，希望能夠對貝多芬晚期這些沒有曲式的即興作品產生興趣，但當我很認真地看待藝術，拿它跟那些能帶來愉悅、清晰、強烈之音樂印象的作品——例如：巴哈（詠嘆調）、海頓[1]、莫札特、蕭邦的旋律（其旋律未賦予複雜化及過多的裝飾），或者是貝多芬早期的作品，或者更重要的是，那些義大利、挪威和俄羅斯民謠、匈牙利舞曲以及其他簡單、清晰、情感濃烈的作品——相比時，在貝多芬晚期作品裡，以人為方式勉強引發的那種不明不白，甚至幾乎是病態的刺激就都消失了。

來訪音樂家的演奏結束時，顯然大家都覺得無趣，但基於禮貌，還是熱切地讚美貝多芬這首深奧的曲子，並不忘提及從前不瞭解他的晚期作品，現在才發現它是最棒的。當我拿那群農婦唱的歌對我自己及眾人產生的強烈印象與這首奏鳴曲相比時，貝多芬的愛好者只會嗤

之以鼻，覺得沒必要回應這種奇怪的論調。

然而，這些婦人的歌唱才是真正的藝術，傳達了確定且濃烈的情感。貝多芬的一〇一號奏鳴曲不過是失敗的藝術嘗試，沒有任何特定的情感，因此一點也沒有辦法感動人。

為了撰寫本書，我在這個冬季很努力認真地閱讀了全歐洲廣為讚揚的名家作品——左拉、布爾熱[2]、於斯曼、紀伯倫[3]等人的小說。同時，我在某兒童雜誌碰巧看到一位沒沒無聞的作家所寫的一篇故事，內容是關於一個貧窮的單親家庭如何準備過復活節。媽媽好不容易弄來一些白麵粉，將它撒在桌上準備揉成麵團，但還缺發粉，隔壁的鄰居小朋友跑過來叫地跑到木屋窗口，找他們一起去街上玩玩。這些小孩。媽媽出門去了，要顧好麵粉。於是出門前交代小孩不可以離開木屋，要顧好麵粉。媽媽出門去了，隔壁的鄰居小朋友跑過來叫地跑到木屋窗口，找他們一起去街上玩玩。這些小孩。媽媽忘了媽媽的叮嚀，就跑出去玩耍了。後來媽媽帶著發粉回家，在木屋裡的桌上有隻母雞正把最後剩的一點麵粉撥給地上的小雞吃。媽媽因失望難過而責罵小孩，小孩嚎啕大哭。後來媽媽覺得小孩可憐，但是都沒有白麵粉了，為了安慰孩子，媽媽決定用篩選過的黑麵粉個大圓型蛋糕，上面塗滿蛋白，旁邊放滿雞蛋。「黑麵包——是爺爺的特製麵包」，媽媽這麼說是為了安慰小孩，別因為大圓蛋糕不是用白麵粉做的而失望。

突然間，小孩就從難過轉變成興高采烈，你一句我一句地反覆著那句諺語，開心地等待大圓蛋糕烤好。

那麼，我是要表達什麼呢？閱讀左拉、布爾熱、於斯曼、紀伯倫和其他人的小說，雖然有著最煽情的主題，卻沒有一分鐘讓我感動；對於這些作家，我一直感到十分厭煩，就好像有人以為你很天真，毫不避諱地把玩弄你的花樣顯露出來。從第一行起就看出作者的意圖，那麼其他細節就相形見絀，作品因此變得無聊透頂。重要的是，你知道作者除了想寫故事或小說的慾望外，別無其他情感，也因此沒有辦法產生任何藝術印象。然而，那個不知名作家關於小孩和小雞的故事卻讓我愛不釋手，因為很明顯地，從閱讀當中就立即感染到作者經歷過、體驗過而想透過文字傳達出來的感受。

俄國有位畫家名叫瓦斯涅佐夫[4]。他畫了基輔大教堂的聖像，大家都稱讚他是某種崇高的新基督教藝術創始人。這些聖像他畫了好幾十年，獲得數十萬盧布的酬勞；但這些聖像畫是模仿模仿品的劣等仿作，本身內容沒有任何情感的火花。不過，同一個瓦斯涅佐夫也曾為屠格涅夫的《鵪鶉》故事畫插圖（故事是描述一個父親在兒子面前殺鵪鶉，後來為此感到惋惜），描繪一個突著上唇的熟睡男孩，在他上方有隻鵪鶉——仿佛在夢境一樣。這幅畫可說是真正的藝術作品。

在英國一所藝術學院的展覽[5]裡有兩幅畫：一張是達爾曼[6]描繪的聖徒安東尼的誘惑。聖徒正跪著禱告，他的後面站著一位裸女，還有一頭野獸。看得出來，畫家很喜歡那裸女，

他跟安東尼完全沒關係，誘惑對他（畫家）來說不但不恐怖，相反地，在最高境界而言是愉悅的。所以如果在這幅畫裡有任何藝術性的話，那就是非常劣等且虛假的藝術。在同一本畫錄裡，還有一幅蘭利[7]畫的小品，描繪一個路過的貧窮男孩，被一名同情他的婦人叫喚。男孩很可憐地盤著光腳坐在板凳上吃飯，婦人盯著看，好像在想他是不是還需要什麼；還有一個大約七歲的女孩以手支著頭，仔細而認真地端詳，眼神不曾離開飢餓的男孩，顯然這是她第一次明白什麼是貧窮，什麼是人與人之間的不平等，同時也是第一次問了自己：為什麼她什麼都有，而這個男孩卻要光著腳挨餓？她既同情又感到高興。她喜愛這個男孩和行善……感覺得出來，畫家喜愛上了這個女孩以及她所喜愛的。我相信這幅畫的作者鮮為人知，但卻是既美麗又真實的藝術作品。

註釋：

1 海頓（Franz Joseph Haydn, 1732-1809），奧地利作曲家，維也納古典樂派的奠基人。

2 布爾熱（Paul Bourget, 1852-1935），法國小說家、文學評論家，早期作品多心理哲學小說，晚期轉向社會題材。一八九四年當選法蘭西學院院士。

3 紀伯倫（Khalil Gibran, 1883-1931），黎巴嫩詩人，幼年隨家人遷居美國，曾師從羅丹學習藝術，後興趣轉向文學，初期用阿拉伯語，後以英語進行寫作，代表作有《先知》（The Prophet）。

4 瓦斯涅佐夫（Viktor Mizhailovich Vasnechov, 1848-1926），俄國油畫家，早期創作風俗畫，嘗試把十九世紀油畫技巧和品味用於教堂聖像畫。

5 根據莫德（Aylmer Maude, 1858-1938）在一八九八年的《藝術論》英譯本，托爾斯泰在這裡指的是一八九七年英國學院展覽。

6 達爾曼（John Charles Dollman, 1851-1934），英國畫家、插畫家。

7 蘭利（Walter Langley, 1852-1922），英國畫家，英國戶外氣氛（plein air）繪畫代表：紐林畫派（Newlyn school）創始者。

第十五章

在我們的社會裡，藝術已經被扭曲到不僅錯把粗劣的藝術認為是美好的，而且還失去了對藝術的真正理解。所以要談論關於我們社會的藝術，就必須先區別真實的和虛假的藝術。

區分真實和虛假藝術的一項指標，毫無爭議地就是——藝術的感染力。如果有一個人，在不特別費心改變自己的處境和立場下，當他閱讀、聆聽、觀賞別人的作品時，可以感受到那將他與作者及其他欣賞藝術作品的人相連接的心靈層面，那麼喚起他與其他人共享這種感覺的物品，就是真實的藝術作品了。不管一件作品多麼富有詩意，看起來多麼真實、多麼生動或多麼有意思，如果它無法激起某種獨特的歡愉感受，讓欣賞者能跟作者及其他欣賞同一作品的聽眾或觀眾之間產生精神上的結合，那麼它仍然不是藝術作品。

確實，這種指標是**內在的**。對於那些早已忘記真實藝術所產生之效果的人，以及那些對藝術抱持特別種期盼的人——這在我們的社會裡是占很大多數的，或許會認為是娛樂的情感以及從仿冒藝術所獲得的興奮感覺，就是美學的情感。我們無法勸阻這些人，就像無法說服先天

色盲，綠色不是紅色的一樣。不過，對於藝術感覺沒有扭曲、沒有萎縮的人來講，這種指標仍然是非常確切的，可以把真實的藝術感與其他感覺清楚區別開來。

這種感覺的主要特別之處在於，欣賞者達致與藝術家相融合的境界，以至於他所欣賞的物品不像是別人製作的，而像是自己創作的，而且這個物品所表達的一切，根本就是長久以來自己想要表達的東西。真正藝術作品產生的效用是在欣賞者的意識裡消除了介於自己和藝術家之間的界線；而且消除的不只是與藝術家之間的界線，還包括他與欣賞同一藝術作品者之間的藩籬。將自我從隔絕、孤單中解放出來，讓自我與他人相互融合——這正是藝術最主要的吸引力與特質。

某個人能夠有所感動，感受到來自作者的內心狀態，感受到自己與他人的融合，那麼引起這種狀態的物品就是藝術。反之，倘若沒有這樣的感染力，不能產生與作者及其他欣賞者之間交織相融之感受的作品，就不是藝術了。然而，不只感染力是藝術無可否認的指標，感染力的程度更是衡量藝術價值的唯一尺度。

談到藝術，無論其主題內容為何，感染力越強，藝術就越精緻——也就是說，藝術的好壞跟所傳遞之情感價值無關。

藝術感染力的強度，取決於以下三個條件：（一）所傳達之情感的特別度；（二）所傳

達之情感的清晰度；（三）藝術家的真誠度，意指促使藝術家傳達情感之親身感受的力道強度。

傳遞的情感越特殊，它對於欣賞者的影響力就越強。欣賞者所獲致的愉悅感越強，他所傳進的心理狀態就越特別，因此就會越積極地與之融合。

情感表達的清晰度會影響作品的感染力，是因為欣賞者在意識當中與作者融合為一的過程裡，如果傳達的情感越清楚，欣賞者就越滿足——彷彿那是他早已熟悉並親身經歷過的情感，直到現在才找到表達的方式。

然而，影響藝術感染力的最重要關鍵乃在於藝術家真誠的程度。只要觀眾、聽眾或讀者感受到藝術家本人也受到自己作品的感動，他是為自己寫作、歌唱或表演的，並不只是為了要去影響他人，那麼藝術家這種動人的心理狀態就會感染欣賞者；反之，只要觀眾、讀者或聽眾感覺到作者並不是為了自我滿足，而是為了欣賞者而寫作、歌唱或表演，並沒有感受到自己想表達的，那麼欣賞者的抗拒立即產生，即便最特別、最新穎的情感加上最精湛的技術，不但不能夠製造出任何印象，反而使人遠離。

我談到了藝術感染力和藝術價值的三個條件，事實上只有最後一個才是真正的條件，也就是藝術家必須感受到一股內在需求，想要表達作品傳遞的情感。這條件其實蘊含了前面提

到的第一項要件，因為如果藝術家是真誠的，他就會把他所接收到的感覺原本原樣地表達出來。既然每一個人都是獨一無二的，那麼以這樣的感覺對其他人而言都是特別的，而且藝術家所感受到的越強烈、越真誠，那麼呈現出來的感覺就越特別、越深邃。同時，這樣的真誠度也會迫使藝術家去尋找清晰的表達方式來傳遞他所想要傳遞的情感。

因此，第三個條件——真誠度——才是三項中最重要的。這個條件一向存在於大眾藝術中，產生強而有力的效果；但在為了貪圖利益或虛華而不斷創作的上層階級藝術中卻幾乎完全消失了。這三項條件可以用來區別藝術及其仿冒品，同時也可用來判定任何一件藝術品的價值，無論其內容為何。

三項要件中缺少任何一項，作品就不算是藝術了，而是藝術的仿冒品。如果作品沒有傳達藝術家個人獨特的情感，那麼作品就沒有特性；如果作品表達得不清不楚，或者它不是從作者內心驅動力而產生的，那它就不能算是藝術作品。反之，倘若這三項條件都存在，即便程度上極為輕微，也還是可以算是藝術作品（只不過是非常薄弱的藝術品）。

三項條件的不同程度——特別度、清晰度和真誠度——決定了藝術作品獨立於其內容的價值。所有藝術品的價值評比可以由其涵蘊之第一、第二及第三條件的程度來判定。或許在某件作品裡傳達的情感特別度很強，但在另外一件作品裡卻是清晰度特別明顯；也有可能在

第三件作品裡是真誠度特別強；第四件作品裡是真誠度和特別度很強，但是清晰度有所不足；在第五件作品裡，有很強的特別性和清晰度，但較缺乏真誠度等等，各種不同的程度和組合都有可能。

由此，我們可以區別藝術與非藝術，也能判定藝術作為藝術的價值，無論其內容為何，也就是說無論它所傳達的情感是好是壞。

但是要如何從內容上去判定藝術的好壞呢？

第十六章

要如何從藝術的內容去判定藝術的好壞呢？

藝術和語言一樣，是一種交流的工具，同時也代表著進步，因為它帶領人類追求完美的發展。語言使人能夠認識先前及當代的菁英用經驗和思考所獲得的事物；而藝術則使人能夠感受前人，以及現代優秀分子所經歷過的感受和體驗。就像知識的進步，較真實又必須的知識摒除且替代了錯誤又不必要的知識；同理，藝術所表達的情感也在演進，摒除較低層次的、較不良善的和較不需要的感受，取而代之的則是對人類較有益處、較為必要的。這就是藝術的使命。因此藝術內容的質地越好，就越能展現藝術的意義，本身內容越低劣，就越不能展現藝術的意義。

感受的評價──對於各種感受較好或較差的認知，也就是關乎人類益處或多或少的必要性──是以當時的宗教意識來論斷。

每個時代、每個社會都有在當時那個社會所達到的對人生意義的崇高理解。這樣的理解

就是特定時代、特定社會中的宗教意識。宗教意識通常是由社會裡幾個感覺比其他人靈敏的秀異分子清楚地表達出來。每一個社會都有這種具備本身表達內涵的宗教意識。如果我們認為在社會裡並不存在宗教意識，並不是因為它確實不存在，而是因為我們不想面對它。我們之所以不想面對它，往往是因為它揭露了我們那不被宗教認同的生活。

社會裡的宗教意識就像河流的流向。只要河流是流動的，就有流動的方向。同樣地，如果社會存在著，那就會有指示方向的宗教意識，社會裡的人多少有意識地依循其方向前進。

所以宗教意識一直存在於每個社會中，而藝術所傳達的感受向來是以這樣的宗教意識加以評量的。唯有以其時代的宗教意識為基礎，才能將當代傳遞宗教意識情感的藝術，從各式各樣千奇百怪的藝術裡區別出來。這樣的藝術一直都是被重視和嘉許的；傳達從過往時代宗教意識中湧流出來之情感的藝術，則被認為是落伍、過時的，一直都備受爭議且受到輕視。

至於其他傳達多元情感的藝術，這個人們用來交流的工具，只要沒有牴觸宗教意識，就不會引發爭議，而被接受。舉個例子來說，希臘人區別、推崇並嘉獎那傳達美、力量和勇敢的藝術（赫西奧德[1]、荷馬、菲狄亞斯[2]），批評、藐視那傳達粗魯情感、消沉和軟弱的藝術。

猶太人區別且嘉許那傳達猶太人對上帝的忠誠情感，以及對其和其誡命（創世紀、先知書、詩篇的某些部分）的尊敬，批評且藐視那傳達偶像崇拜的情感（金牛犢）；其餘那些沒有反

對宗教意識的藝術——故事、歌曲、舞蹈、房屋、用具、華服等等——就沒有被特別注意，也完全沒被批評。一直以來都是這樣，根據內容來評價藝術；也確實應該如此，因為這種看待藝術的態度是來自於人類天性的本質，而這個本質是不會變的。

我知道，根據當代廣為流傳的看法，宗教就是迷信，已經過時了，因此認為當代社會中沒有任何人類共同的、能用來評價藝術的宗教意識。我知道現代那些看似有教養的人之中，也普遍有這樣的看法。他們未能理解基督教的真實意義，因此給自己編造出各種遮掩其生活之無意義及墮落的哲學和美學理論。這些人有意無意地，會把對於宗教膜拜的理解和宗教意識的理解混淆，以為他們輕視膜拜，就可以以此來否認宗教意識。然而，這些對宗教的攻擊以及嘗試建立與當代宗教意識對立之世界觀的努力，反倒鮮活地證明了這個宗教意識的存在，它揭露了與之相牴觸的生活。

如果人類有進步，也就是指向前的發展，那麼就勢必要有人指示這個發展方向。而扮演這個指示者的一直是宗教。歷史證明，人類的進步是在宗教指引下完成的。如果人類發展不能沒有宗教，而進步又不斷在進行（包括當代也是如此），那就應該要有當代宗教的存在。

所以不管這些當代所謂有涵養的人喜不喜歡，他們都必須承認宗教的存在——不是指天主教、新教等宗教膜拜，而是宗教意識——是當代進步的領導者。如果我們當中有宗教意識，

那麼奠定這個宗教意識的基礎就應該是藝術的評價；同樣的，無論何時何地，都應該要從一般的藝術中區別出來，那些傳達從我們當代宗教意識流露出來之情感的藝術，應該受到高度的肯定與重視；而其他一般的、與此意識相牴觸、沒有被區別出來的藝術，就應該受到拒絕和藐視，也不需給予獎勵。

我們這個時代的宗教意識裡最普遍的就是對於幸福的意識，有物質和精神的；有個人和全體的；有暫時和永久的；幸福在於人類彼此的友愛之情，以及彼此間情愛的連結。這樣的意識不僅耶穌和其他過去最優秀的人士提出了，當代最傑出的人也從各種不同的角度、以不同的形式重複著，還扮演著連絡人類複雜活動的引導方針，一方面破除行為與道德上連接人們的阻礙，另一方面致力於恢復連結人類合而為一的兄弟之情的初衷。立於這樣意識的基礎上，我們必須審視生活裡的一切，在這當中及藝術之間，區別出來自這種宗教意識所傳達的藝術，給予高度重視和獎勵，並否定那些反對這種意識的藝術，不賦予其他藝術不屬於它本質的意涵。

所謂文藝復興時期上層階級所犯的重要錯誤，也是我們現在還在犯的錯誤，問題不在於他們不肯定和不賦予宗教藝術的意涵（當時的人無法賦予意涵，就像當代的上層階級人士沒辦法相信被大眾公認的宗教），而是把一個沒有價值的藝術放在宗教藝術的位置上，追求愉

悅是其唯一的目標；也就是說，他們開始像看待宗教藝術那樣，區分、肯定和獎勵那些完全不值得獲致評價及獎勵的藝術。

有個神父說，人最大的悲哀並不是他們不認識神，而是將不是神放在神的位置上。藝術方面也是這樣。當代上層社會人士令人惋惜的，不是他們沒有宗教信仰，而是用最沒價值、大多只對部分人士具備享受目的的劣等藝術，去取代那從其他的藝術中擷取出來、特別重要而珍貴的最崇高的宗教藝術。單是這個因素，就牴觸了當代宗教意識——對於基督教源頭追求全世界的合一性。取代宗教藝術的是空洞、且往往是頹廢的藝術，這隱蔽了人對於本來是要改善人們生活的真實宗教藝術的需求。

確實，當代宗教意識中使人需求獲得滿足的藝術，和過去的藝術是完全不同的。雖然有這樣的相異點，但是對於有深刻哲思、不會把自己拒於真理之外的人來說，當代宗教藝術的構成是非常清楚又明確的。在過去，宗教藝術所連結的雖不過是部分，但至少是很大一部分人的社會：猶太人、希臘人、以及羅馬帝國的公民。那時候藝術所傳達的情感是來自對於權柄、偉大、榮耀以及社會繁榮的渴望，而且藝術描繪的英雄們可能是運用權力、背信棄義、欺詐、殘暴去建立這種繁榮的人（奧德賽、約伯、大衛、參孫、海克力士及其他的俄國開國勇士），然而我們當代的宗教藝術並沒有區分任何「一種」人的社會；相反地，是要結合所

有人，完全沒有特例地結合所有人，並且在其他善事美德之上建立對所有人的手足之愛。所以當代藝術所傳達的不僅和過去藝術所傳達的不相等，而且還應該是相對立的。

真正的基督教藝術甚至到今日都還無法確立，正是因為基督教的宗教意識並不是人類社會平衡發展中諸多層面進展的一小部分，而是一項重大的轉折。如果還沒有成為改變的角色，那麼一定會成為所有人對生活意義和內在生命建構的改變力量。確實，人類的生命就像個體一樣規律地進展著，但是在這規律進展當中，有著劇烈的轉捩點，區分了過去和現在的生活。帶給人類社會這個轉捩點的就是基督教信仰，至少基督教是以在生活中實踐的方式把基督教信仰呈現給我們。基督教信仰帶給每個人情感另一種新的方向，而且完全改變了藝術的內容和意義。希臘人可以借重波斯人的藝術，羅馬人可以借重希臘人的藝術，同樣地，猶太人可以借重埃及人的藝術——基本的理念、理想都是一樣的。波斯人偉大和良善的理念，也是希臘人和羅馬人的偉大及良善的理念。同樣的藝術被轉換到另一種條件下，並使後人受益。然而基督教的理念所改變的，是如同聖經福音書裡面提到的：「凡是在人面前受尊榮的，在神面前是被憎惡的。」要達到的理想並不是法老和羅馬皇帝的偉大之處，也不是希臘人的美感或是腓尼基人的富裕，而是謙卑、正直、憐憫和愛。真正的英雄，不是有錢人，而是貧窮的拉撒路[3]；埃及的馬利亞之偉大並不是因為美麗，而是因她的悔過[4]；成為英雄的

不是累積很多財富的人，而是樂於施捨的人；不是那些住在宮殿的人，而是住在地下墓穴和小木屋裡的人；不是那些掌管他人的人，而是除了神以外，承認自己沒有任何權柄的人。最崇高的藝術作品——不是刻繪有勝利者雕像的教堂，而是刻繪那些殘酷和殺害生命的人回轉向愛的心靈，以至於能夠渴望並關愛自己的敵人。

所以對於基督教世界的人來說，很難跳脫他們一生成長中非宗教藝術的習慣。對他們而言，基督教宗教藝術的內容是如此新穎，與過去的藝術是如此地不同，以至於他們認為基督教的藝術是不好的藝術，拚命要持守住過去的藝術。然而，這個過去的藝術在當代不再具備宗教意識的根源，已失去了所有自身的涵義，不論我們想或不想，都必須要拒絕它。

基督教信仰的重點在於個人承認自己是上帝的兒女，藉由祂與神合一，也與人之間合一，就像《約翰福音》（第十七章二十一節）裡面說的——使他們都合而為一，正如你父在我裡面，我在你裡面，使他們也在我裡面，叫世人可以信你差了我來。因此，基督教藝術的內容是一種使神與人合一的情感。

前述所言「與神以及與人之間的合一」，對於那些習慣於這些字眼被浮濫使用的人而言，或許並不明確；然而這些文字其實蘊含著非常清楚的意涵：基督教之合一乃所有人的合一，別無例外，絕非針對特定人之部分的、具排他性的合一。

任何藝術本身都具有結合人的本質。所有的藝術都會讓感受到藝術情感的人先與藝術家有心靈上的契合，其次再與擁有同樣印象的人結合在一起。然而，非基督教的藝術，在結合部分人的時候，會用這樣的合一將自己與其他人區分開來。所以，這個部分的合一往往不僅是離間的源頭，而且還會引起對其他人的仇視。例如用國歌、愛國詩句、人物雕像的愛國藝術；運用聖像、人像、儀式、禮拜、教堂的教會藝術；以及軍事藝術。精緻藝術尤其令人反感，只有逼迫他人的人、閒懶的有錢階級才會喜歡。這樣的藝術是落後的藝術，並非基督教的藝術，它所結合的人只是為了讓自己與其他人更加區隔開來，甚至使他們處於與其他人敵對的情況。基督教的藝術就只是毫無例外地使所有人合一──或說，是激發所有人從他們與神的關係，以及與親人之間的關係都是同等地位的意識，或說，喚起人們最普遍共同的情感，但是沒有與基督教毫無例外使人合一的本質相抵觸。

這個時代好的基督教藝術無法被人理解，可能是由於形式上的缺陷，或是人們不夠重視的結果。但是，它應該是要能讓所有人感受到那些透過它們而想表達出來的情感。這樣的藝術不應只屬於某個圈子、某個階級、某個種族、某個宗教崇拜的。也就是說，藝術傳達出來的情感，不應透過特定形式只給那些受過教育的人，或是貴族，或是商人，或是只有俄國人、日本人，或是天主教徒、佛教徒等等才能接觸到。被傳達的情感應該是人人都能接觸

到。這樣的藝術在我們這個時代也許才能被公認是好的藝術，而且是從其他藝術中受到肯定而被區分出來的。

基督教藝術，也就是這個時代的藝術，指的應該是這個字的直接意涵，也就是全人類的，因此需要結合所有的人。只有兩種情感能結合所有的人：第一是來自屬神的兒女以及人人互為兄弟姐妹的情感，第二則是最基本的──共同生活的情感，例如快樂、溫順、振奮、平安等等，就是人人都可以接收到的情感。只有這兩種情感是構成這個時代好的藝術內容的主體。

這兩種看起來截然不同本質的藝術，其實效果是相同的。一是來自身為神的兒女與其他人互為兄弟姐妹的意識，像是堅信真理的情感，實行神的旨意的情感，自我犧牲的情感，尊重人性，以及來自基督教宗教意識對人之愛；另一種是最基本的情感，來自歌曲，或所有人都明白的笑話或動人的故事、圖畫、木偶的溫柔或快樂的情感，其產生的效果都是一樣──連接人們之間的愛。也有這樣的情況，或敵對或陌生的人在一起，突然因為故事、表演、圖畫，甚至是建築，最常見的是音樂，就把個人的情緒或感覺在剎那間結合起來了。而這些在過去是散離、甚至是敵對的人，因感受到聯結而變得相愛。每個人都會因為別人感受到和自己一樣感受的而快樂，而快樂的不只是他與當下其他人所建立的交流，還有現今獲得

同樣印象的人；除此之外，他也會感受到與所有已經入土的人，那些過去和他擁有同樣經歷的感動，以及未來和他會有共同感動的人之間交流的隱祕快樂。傳達對神以及鄰人之愛的藝術之效果，就像是日常的藝術傳達所有人類共同的、最素樸的情感的效果一樣。

這個時代和過去的藝術主要不同的評價點在於，當代的藝術──也就是以宗教意識為根基的基督教藝術──提倡人的合一。就藝術內容來看，應當將那些傳達特定之排他性情感，非但沒有聯結，反而區隔人們情感的部分，驅除於好的藝術內容之外，視這樣的藝術為劣等的藝術；相反地，納入好的藝術內容，就是那些在過去被認為不值得被區別出來，也沒有被尊為屬於全人類藝術的內容。雖然這樣的藝術所傳達的是最普通、最基本的情感，但是這能讓每個人接受，也因此而結合每個人的情感。

這樣的藝術在我們這個時代不可能不被公認為好的藝術，因為它所追求的目標，也是這個時代基督教信仰為人類所訂立的目標。

基督教藝術要不是激發那些透過對神和對親人的愛而吸引他們更加追求合一的人的情感，使他們有能力並預備達到這樣的合一，要不就是激發人的情感，那些情感會使他們看見自己已經因共同生活的樂與苦相連而合一了。因此當代基督教的藝術有兩種可能：（一）宗教的藝術──扮演來自宗教意識，人在世界上與神和與親人之間關係的角色；以及（二）全

人類的藝術——傳達最基本共同生活的情感的藝術，這些情感是世界上每個人都能接受到的。在當代只有這兩種藝術可以稱得上是好的藝術。

第一種宗教藝術，傳達的正面情感（比如對神和鄰人的愛）及負面情感（像是違背愛的侮辱、害怕），大多是以字句表現，部分還包括繪畫和雕塑的形式；第二種全人類的藝術，傳達每個人都可以接受的情感，則是以字句、繪畫、雕塑、舞蹈、建築，以及很大一部分是音樂的形式表現。

如果要我在新的藝術中各以這兩種舉例的話，那麼來自對神和對鄰人之愛的崇高宗教藝術中，在文學領域我會舉席勒的《強盜》；雨果的《窮苦人》（Les pauvres gens）、《悲慘世界》（Les Misérables）；狄更斯的《雙城記》（A Tale of Two Cities）、《教堂鐘聲》（The Chimes）等短篇故事和小說，以及《湯姆叔叔的小屋》[5]；杜斯妥也夫斯基[6]的《死屋》；艾略特[7]的《亞當貝德》。

新一代的繪畫作品居然幾乎沒有直接傳達基督教對神和對鄰人之愛的，特別是幾個重要知名的繪畫家可說付之闕如。福音故事的繪畫很多，但是它們傳達的是豐富細節的歷史事件，卻沒有、也無法傳達作者本身不具備的宗教情感。有很多繪畫則傳達不同人的個人感受，但是傳達的都是自我犧牲的精神，很少描繪對基督之愛。若真要舉例的話，大部分是比

較不有名的畫家還沒畫完的作品，而且通常是素描。克拉姆斯柯伊[8]有一幅素描，意境高出他的其他作品，描繪的主角站在臥房的陽臺上，列隊經過他眼前的是歸來的軍隊。陽臺上站著抱著嬰兒的保姆和小男孩。他們興高采烈地欣賞軍隊；而掉淚的母親，用手帕將臉遮住，倒在沙發椅背上。之前我提過蘭利也有這樣的作品，法國畫家馬龍[9]也有這樣的作品，描繪在劇烈的暴風雨中要搶救即將沉淪之遊輪的救生船。還有接近這樣性質的繪畫，帶著敬愛之意描繪工人。米勒[10]也有這樣的作品，特別是他的繪畫《拾穗》；布荷東[11]、雷爾密特[12]、德弗雷格爾[13]等人也有這樣的作品。在繪畫作品方面的範例，激發違背對神的及對鄰人之愛的憤怒和害怕的有：格[14]的《審判》；邁爾[15]的《死亡判決書》。這類的繪畫非常稀少，比較多的是過分關注繪畫技法和美感，因而取代了大部分的情感。比如說，杰羅姆[16]的《向下的拇指》並沒有表達出在行兇者面前的害怕感覺，反倒是畫面美感較引人入勝。

要在現代藝術中尋找第二類——屬於全世界共同生活的好的藝術——更難，尤其是在文學和音樂領域。如果就內容上來看，莫里哀[17]的《唐吉軻德》、狄更斯的《塊肉餘生記》和《匹克威克外傳》（Pickwick Papers）、果戈里[18]和普希金的小說，或是莫泊桑[19]的一些作品，或許勉強能歸為這類藝術。即便如此，它們所傳達的情感是特殊的，或是包含過多關於時間和地點的描述，在主要內容上是貧乏的，若與具有普遍性的古代藝術（比如說約瑟兄弟的故

事）相比，就顯得狹隘許多，大部分只能讓自己本族人或圈內人明白。關於約瑟的兄弟妒忌他受父親寵愛，把約瑟賣給商人；關於波提乏（Potiphar）的妻子勾引這個年輕人，之後這個年輕人居高位，憐憫兄弟和最愛的便雅憫，以及其他的故事——這些情感，無論是俄國人、中國人、非洲人、小孩、老年人、受教育的、沒受教育的都可以明白；而且這些記載對每地點的描寫都非常精簡，沒有過多的細節描述，所以可以把故事轉移到任何一個環境，對每個人來說，一樣很清楚明白又感人。但是唐吉軻德或是莫里哀的故事主角（雖然莫里哀幾乎是最具普遍性的，因而是現代最傑出的藝術家）的情感就不屬於這類，更別提匹克威克和他的朋友們。這些情感是很特別的，不是人類共同擁有的，所以為了要讓這些情感更有渲染力，作者就詳細描述時間和地點，讓它們變得豐富。這些豐富的細節讓這些故事變得更獨特，對生活在作者描繪的環境之外的人而言，反而是更看不懂的。

而約瑟的故事就不需要描寫得這麼詳細了：約瑟沾滿鮮血的衣服、雅各的屋子和穿著、波提乏妻子的身材和打扮，以及她撥弄左手的手鐲，對著約瑟說：「進到我房間來」等等，因為在故事裡的情感是如此強烈，以至於摒除所有不需要的細節。比如說，約瑟走到另一個房間哭泣——這些細節都是多餘的，只會妨礙要傳達的情感，因此這個故事才能讓每個人親近，能夠感動不同的民族、階級和年齡，流傳到現在，而且還會繼續流傳幾千年。然而，如

果把我們當代最優良小說中的細節去除掉後，還會剩下什麼呢？

所以在新的文學藝術裡，無法列舉出有哪些作品完全符合世界共同性。甚至那些存在的，符合這個要求的作品，大部分都受到所謂的現實主義（更明確地說是藝術中的地方性）的損害。

在音樂方面也和文學領域一樣，因為相同的原因而乏可陳。由於內容和情感的空洞貧乏，新音樂家創作的旋律如此空洞無趣。然後，為了讓人對創作出來內容空洞的旋律有更深的印象，新音樂家把每個微不足道的旋律，用複雜的轉調堆疊上去，不只是以某種地方民謠的曲調去轉調，還有用特別屬於音樂圈中某個特定的熟悉的轉調手法。旋律——任何的旋律——都是自由的，而且是大家都可以聽懂的；但是一旦旋律和特定的和聲聯結起來，並用這和聲去轉調，那個旋律就變成只有那些原來就認識這和聲的人才會欣賞。不只對其他民族是陌生的，對那些不屬於該特定圈子、不習慣該特定和聲形式的人來說，也是陌生的了。所以，音樂和詩句一樣，都周旋在同樣的虛偽圈子當中。為了要使平凡的旋律變成吸引人的，就用和聲、節奏以及管弦樂法使之複雜化，因而變得更特別。結果這樣的音樂非但不具普遍性，甚至也稱不上是民族性的。換句話說，只有少數人會欣賞，而不是所有人都會欣賞。

音樂方面，除了不同作曲家的進行曲和舞曲接近世界性藝術的要求之外，能夠列舉的只

有不同民族的民俗歌謠，從俄國到中國的民歌；其他音樂名作中，極少數勉強符合標準，如巴哈著名的小提琴旋律、蕭邦降 E 大調夜曲，以及——或許還可列舉十多首，但不是整首作品，而是樂曲中的部分片段，如海頓、莫札特、舒伯特、貝多芬、蕭邦等人的作品。20

在繪畫領域同樣重覆文學和音樂的情況，也就是說作品構思上是貧乏的，為了要使其變得較有趣味，就以時間和地點詳細描繪作為綴飾，而這些以時間和地點使作品有趣的因素，並沒有使這些作品增添普遍性。不過，繪畫畢竟比其他種類的藝術更能符合基督教世界性藝術的要求，因此比較能夠找到表達所有人共通情感的作品。

這些堪稱為具有普遍性的繪畫和雕塑，其作品內容或許表達的是動物或山水，或許是大眾都可以理解的諷刺漫畫以及各種裝飾品。這樣的作品在繪畫和雕塑（陶瓷娃娃）領域非常多，但是大部分這樣的作品，比如說任何種類的裝飾品，通常不被視為藝術，或者只被認定為劣等的藝術。事實上，這些作品只要真誠地傳達出藝術家的情感（無論看似如何微不足道），而且讓人人都可以理解，就可以算是真正好的基督教藝術。

我擔心這樣的觀點會招致指責，說我否定藝術品是由美的理念所製成，卻承認裝飾品是好的藝術，這當中充滿了矛盾。這樣的指責其實是不公平的，因為任何一種裝飾的藝術內容，其構成並不在美感，而是在線條和色彩配合起來所引起的驚歎情感和欣賞之喜。這些不

只是藝術家感受到了，而且他也以此去感染觀賞者。無論過去和現在，藝術指的是一個人將他感受到的傳達給其他人的感染力。這些感受當中也包含了視覺喜歡的愛好之感。視覺感官會喜愛的物品，有的是少數人喜愛，有的是多數人喜愛，也有人人都喜愛的。這樣的物品大部分是裝飾品。具特定區域性或內容很特別的的風景畫，不一定能讓人人喜歡；但是，從雅庫特（Yakut）到希臘的裝飾品能讓所有人親近，會激起每個人一樣的欣賞之情，所以這種在基督教社會裡受到忽視的藝術種類，應該比那些特定、做作的繪畫和雕塑受到更多的重視。

所以好的基督教藝術只有兩種；其他不符合這兩種，非但沒有結合世人，反倒使人離散的，就應該被視為不好的藝術，不但不應得到獎賞，反而應該加以驅除、否定和輕視。這樣的藝術在文學藝術裡包含了表達教會意識或愛國情操的戲劇、小說和史詩。除此之外，只屬於特定有錢閒散階級的情感，比如貴族的榮耀感、暴飲暴食、悲傷、悲觀主義以及來自肉體情慾那微妙和頹廢的情感，對大部分人而言是完全無法理解的。

這樣的藝術作品在繪畫方面包括所有虛偽的宗教畫及愛國畫，還有描繪有錢閒散生活中滑稽和樂趣的畫作，以及所謂象徵主義的作品。這些畫作的象徵意涵只有特定圈子的人士才會欣賞，更重要的是，所有表達濃情密意題材的，全是充斥在展覽會和畫廊，那些不成體統

的裸女畫像。我們當代的室內樂和歌劇幾乎都是屬於這類的，從貝多芬開始，到舒曼、白遼士、李斯特、華格納等等。這些表達出來的音樂內容，只有那些本身具備病態的神經質、會因這種虛偽又特殊的複雜音樂而興奮的人才會欣賞。

「第九號交響曲怎麼會屬於不好的藝術？」我聽到有人不平地說。「無疑就是！」我會這樣回答。我所有的闡述，目的只為了找到清楚的、合理的評量標準，根據這個評量標準可以評斷藝術作品的價值。這個評量標準與簡單又健全的理念吻合，它肯定地告訴我貝多芬的第九號交響曲不是好的藝術作品。當然，這對於那些被教育成要崇拜特定作品及其作者的人，那些因為崇拜而使鑑賞力受到扭曲的人來說，是很驚人又奇怪的。可是怎麼能不顧理智的指示和健全的理念呢？

貝多芬的第九號交響曲被視為偉大的作品。為了測試這種說法，首先我問自己幾個問題：這個作品有沒有傳達崇高的宗教情感？我的回答是否定的，因為音樂本身無法傳達這些情感；接著我再問自己：如果這個作品不屬於崇高宗教藝術的類別，那麼這個作品有沒有具備其他屬於這個時代的好的藝術本質──將所有人結合到相同情感的本質？能否算是具有普遍性之基督教的生活藝術？我沒有辦法不給予否定的答案，因為我不只沒有看見這個作品所傳達的情感可以結合那些沒有受過特別訓練、未受制於複雜催眠術的人；更沒有辦法想像一

大群人，能夠從這個又長又令人困惑的作品中提升什麼，除了被淹沒在不知是什麼樣的大海裡的短小樂段。所以，不由得下結論說這個作品是屬於不好的作品。值得一提的是，在這首交響樂尾聲結合了席勒的詩句，那詩句意涵雖然不夠清楚，但是所表達的思維正是結合人類，並激發他們的愛的情感。（席勒的詩句表達的就只有快樂的情感。）雖然這首詩在交響曲的尾聲演唱，音樂卻沒有呼應詩句的意涵，因為這首特別的音樂沒有結合所有的人，而是只結合部分的人，並將他們從其他人當中被區別出來。

依據同樣的方式，我們要來評價許多被我們社會上層階級認為是偉大的藝術作品。由此唯一確定的評量標準，也要來評斷知名的《神曲》和《解救耶路撒冷》、莎士比亞與歌德的大部分作品、繪畫裡任何關於奇蹟的描繪、拉斐爾的〈耶穌變容〉等等。被稱為藝術的作品，不管它是什麼樣的類型，不管如何受到人們的讚賞，若要知道它的價值，就一定得對其提問：它是真的藝術品，還是藝術的仿冒品？根據其感染力的特徵（即使是一小部分的人），我們承認某個特定的物品屬於藝術的範疇。接著，要以普及性的特徵來回答下一個問題：這個作品是否屬於不好的、與當代宗教意識相牴觸的排他性藝術，或是屬於基督教的、能夠結合人類的藝術？然後以這樣的基礎判斷一個作品是否有傳達對神以及對親人的愛，或只是普通的結合所有人的情感，因而將之歸類於：它是屬於宗教的或普遍生活的藝術。

唯有以這樣的檢視基礎，我們才能從許多被我們社會視為藝術的作品當中，揀選出真實、重要且必須的靈糧，徹底與那些環繞四周、有害無用的仿冒品區別開來。唯有以這樣的檢視基礎，我們才有能力避開無益藝術所帶來的嚴重傷害，獲得真正好藝術對人的靈性生活，以及對人性有益而且必須的影響——這就是好的藝術的使命。

註釋：

1 赫西奧德（Hesiod），公元前八世紀的古希臘詩人。

2 菲狄亞斯（Pheidias, c.480-430BC），古希臘的雕刻家、畫家和建築師，最偉大的古典雕刻家。雅典帕德嫩神廟的雅典娜女神雕像雕刻者。

3 拉撒路（Lazarus）是《約翰福音》中的人物，他病死後埋葬在一個洞穴中，四天之後耶穌吩咐他從墳墓中出來，因而奇蹟似地復活。

4 埃及的瑪利亞生於第四世紀後半，本為妓女，後來受到啟示而悔過向善，在沙漠中獨自過了四十七年隱修的生活。

5 《湯姆叔叔的小屋》（*Uncle Tom's cabin*）又譯作《黑奴籲天錄》，是美國作家史托（Harriet Beecher Stowe, 1811-1896）於一八五二年發表的一部反奴隸制小說。

6 杜思妥也夫斯基（Fyodor Dostoevsky, 1821-1881），俄國作家，對二十世紀世界文壇產生深遠的影響，作品有《死屋》（*Dead House*, 1861）、《地下室手記》（*Notes from Underground*, 1864）、《卡拉馬佐夫兄弟》（*The Brothers Karamazov*, 1880）等。

7 艾略特（George Eliot, 1819-1880），英國維多利亞時代小說家，著有《亞當貝德》（*Adam Bede*, 1859）、《米德爾

馬契》(Middlemarch, 1871-1872)。

8 克拉姆斯柯伊(Ivan Kramskoy, 1837-87),十九世紀後半葉俄國畫家和藝術評論家。創立獨立藝術組織(包括巡迴展覽畫派和聖彼得堡藝術家組織),是俄國藝術史上的重要人物,列賓是他的學生。

9 馬龍(Anthony Morlon, 1868-1905),法國畫家,多繪製海洋的主題。

10 米勒(Jean-Francois Millet, 1814-1875),法國十九世紀寫實田園、巴比松畫派畫家,作品有《拾穗》(Des glaneuses, 1857)等。

11 布荷東(Jules Breton, 1827-1906),十九世紀法國詩人、作家和自然主義畫家,善地方宗教和民間風俗畫。

12 雷爾密特(Léon Augustin Lhermitte, 1844-1952)法國現實主義畫家,描繪農民工和農村景色。

13 弗朗茨·馮·德弗雷格爾(Franz von Defregger, 1835-1921),奧地利學院派畫家,以風俗畫和歷史題材著名。

14 格(Nikolai Nikolaevich Ge, 1831-1894),俄羅斯現實主義畫家,擅用歷史與聖經的主題作畫。

15 邁爾(Sándor Liezen-Mayer, 1839-1898),匈牙利畫家、插畫家,有《死亡判決書》(Queen Elizabeth Signing the Death Sentence of Mary Stuart)等作品。

16 杰羅姆(Jean-Léon Gérôme, 1824-1904),法國學院派作家、雕塑家,有《向下的拇指》(Pollice verso, 1872)等作品。

17 莫里哀(Molière, 1622-1673),法國喜劇家、演員,法國芭蕾舞喜劇創始者,代表作有《唐吉軻德》(Don Quixote, 1605,1615)、《吝嗇鬼》(L'Avare ou L'École du mensonge, 1668)等。

18 果戈里(Nikolai Vasilievich Gogol-Yanovski, 1809-1852),俄羅斯現實主義文學奠基者,俄羅斯文學走向獨創性和民族性的關鍵人物。代表作有《欽差大臣》(The Inspector General, 1836)、《與友人書信選》(Selected Passages from Correspondence with his Friends, 1847)等。

19 莫泊桑(Guy de Maupassant, 1850-1893),法國十九世紀重要作家,被譽為「短篇小說之王」,代表作《脂肪球》(Boule de Suif, 1880)。

20 托爾斯泰註:當我列舉我認為是優秀的藝術作品的時候,並沒有給予自己的選擇特別的分量,因為除了對所有

不同領域的藝術不夠瞭解之外，我還屬於那個受到不當教育而品味扭曲的階層。因此我依已定性的習慣，把年輕時代讓我留下印象的東西當作是絕對的價值，而很有可能會評估錯誤。我所列舉的這些不同領域的作品，只是為了更清楚地闡明我的想法，呈現以我現在的觀點，根據作品的內容，我能瞭解多少。在這裡必須提出，我把自己的藝術作品歸類屬於不好的藝術，除了〈神看見真理〉（God Sees the Truth, 希望可以歸於第一類），以及《哥薩克》（*The Cossacks*）（歸類於第二類）。

第十七章

藝術是促使人類進步的兩個元素之一。人類藉由語言溝通思想，藉由藝術的形象與所有的人——不只跟當代的、也跟過去和未來的人——溝通情感。人類本質上就會運用這兩種溝通的元素，其中任何一項失調進而產生扭曲現象時，就會對社會有不好的影響。這個不好的影響有兩種：第一，在社會裡會缺乏必須由前述兩個元素執行的活動；第二，扭曲的元素裡包含損害性的活動。不幸地，這兩種影響都出現在我們的社會裡。藝術的元素被扭曲了，所以上層階級本來應該由藝術元素去執行的，結果大部分都被摒除在那些活動之外。在我們的社會中，藝術仿冒品正以極多的產量大肆普及，從某個角度來看，藝術仿冒品是人們的一種娛樂和墮落；從另一個角度來看，那些沒有價值的特殊藝術作品卻被認為是高尚的，它會扭曲我們社會裡大部分人感受真誠藝術作品的能力，進而剝奪了人們認識人類崇高情感的可能性——那些情感只能藉由藝術傳達給人。

對那些感受藝術情感能力被剝奪的人來說，人類在藝術中創造出來最好的部分已經變成

了陌生的東西；取而代之的是模仿藝術的贗品，或是毫無價值卻被人們公認為真貨的假藝術品。在詩人方面，當代的人醉心於波特萊爾、魏崙、莫黑、易卜生、梅特林克；畫家方面有莫內、馬奈、夏凡納、伯恩—瓊斯—司杜克、勃克林；音樂家方面則是華格納、李斯特、理查・史特勞斯等等——他們已經沒有能力欣賞最高等或最簡單的藝術了。

在上層階級的環境裡，受到失去感受藝術作品之能力的影響，人們在沒有藝術活動滋潤灌溉的情況下成長、養育、生活，不但沒有向完善的方向進步，沒有茁壯，反而在外在物質條件高度發展下，變得越來越野蠻、粗魯、殘忍。

這就是我們社會裡缺乏必須的藝術活動所產生的影響。不僅如此，藝術元素遭受扭曲之活動所產生的影響還更為嚴重，例子不勝枚舉。

第一個引起注意的影響，就是大量耗費勞工去做非但沒有用處、而且大體來說是有害的事；更別說他們在這些人類生活不需要又愚笨的工作上還得不到該有的報酬。想到有上百萬人背負著多少壓力，失去多少權益，沒有時間和機會為自己或家人做些該做的事，這是多麼可怕。他們花十個、十二個、十四個小時甚至一整夜，做空洞虛幻書籍的排版印刷，而這些就是扭曲人們想法的書籍。或是在戲劇院、音樂廳、展覽會、畫廊工作的人所服務的對象，大部分也就是那些道德敗壞的東西。最令人心寒的是，想到年紀輕輕、活潑、乖巧，各方面

都有良好資質的十歲或十五歲小孩，每天持續六個、八個、九個小時，有的人是彈音階；有的是翻扭臂肢，踮著腳尖走路，腳抬得比頭還高；有的是從事視唱練習；有的故意做作地吟誦詩詞；有的則是畫胸脯、裸體或素描；有的則是依據某個時代的風格寫作。就在這些不值得的、成年後仍然持續的頻繁課務中，他們耗費了所有的體力、心力以及所有生活上的理解。

有人說，看到年紀小小的雜技演員，把自己的腳蜷曲起來繞在脖子上，很可怕、也很叫人憐惜；但是，看到十歲就在音樂會演奏的小孩，或者十多歲就在苦背拉丁文法特殊規則的中學生……憐惜的感覺只有過之而無不及。這些孩子不只在體力和智力方面損失不少，在道德方面也有損失，變成沒有能力去做真正有利於人們的事務。他們在社會中扮演娛樂有錢人的角色，失去了人性的尊嚴。到了一個地步後，便在自己內心培養出追求公眾讚揚的愛好，以至於他們內心總是承載著對虛榮無窮盡的追逐和無可救藥的擴大，然後所有內心的力量就都只專注在滿足這些欲望。最令人感到悲哀的是，這些人為了藝術犧牲生命，不但沒有為藝術帶來什麼增長，反倒帶給藝術很嚴重的損害。在專科學校、中學、音樂院教導的是如何模仿藝術，隨著這樣的學習，人們就被扭曲，完全喪失創作真正藝術品的能力。他們被訓練成專門製造仿冒品、沒有價值或是使藝術惡化的作品，而這些作品正充斥著我們的世界。這就是引人關注之藝術元素惡化的第一項結果。

第二個後果是，這些由成千上萬個專業藝術家製造出來非常大量的藝術娛樂作品，提供了讓當代有錢人過著不自然生活的機會，與人性生活的原則相互抵觸。有錢又有閒的人，特別是女士們，在人工虛偽的環境下，過著遠離大自然、遠離動物的生活；他們的生理肌肉或者萎縮，或者因為體操練習而發展醜陋，整個身體機能逐漸弱化。如果沒有所謂的藝術，就不會有娛樂，讓這群有錢又有閒的人能夠從他們無意義的生活中轉移注意力，讓他們脫離淹沒他們的無趣生活。如果把這些人生活中的戲劇、音樂會、展覽、鋼琴、藝術歌曲和小說都拿掉（這些他們非常有自信地認為是精鍊又具美學的好活動），或是如果把贊助者在藝術領域扮演的重要角色（贊助藝術、購買畫作、資助音樂家與作家交流等活動）從生活中拿掉，他們就沒有辦法持續自己的生活，而且會因為無所事事而難過，並意識自己人生的無意義和不正當性而消亡。只有那些被他們認定為藝術的活動，才能提供他們破壞自然的生活條件的機會，不去注意自己生活的無意義和殘酷的一面，而繼續生活下去。這個支持有錢人虛偽生活的因素就是藝術被扭曲的第二種後果，也是頗嚴重的後果。

第三種藝術的扭曲就是它在小孩和一般人之間製造的錯亂。我們社會裡還沒有受到不實理論扭曲的人只剩下工人階級和小孩，他們對於人們為何能夠受到尊敬和讚揚有著很清楚的概念。根據一般人和小孩的理解，人們之所以受到讚揚和崇拜的基礎，若非是生理上的強壯

（如海克力士），就是心靈及道德上的強壯（如釋迦牟尼，拋棄了美麗的妻子和王室權力，

只為了拯救人們；或是耶穌，為了傳授真理而走上十字架，以及所有殉道者和聖徒）。不管

是前者或後者，對小孩和一般人都是可以理解的。他們明白不能不崇拜生理的強壯，因為生

理的強壯會使人不由得尊敬自己；一個善良之心沒有被破壞的人不可能不崇拜生理和道德

力強壯的人會受到讚揚、尊敬和崇拜，還有比生理強壯和良善英雄更多的人，也受到讚揚、

尊敬和崇拜，就因為他們很會唱歌、很會寫詩或很會跳舞。他們看見歌唱家、作家、畫家和

舞蹈家賺得百萬酬勞，於是社會對他們比對聖徒們有更多的尊敬，小孩和一般人因而產生不

解。

道德力是吸引靈性存在的原因。然而，這些小孩和一般人卻突然發現，除了因為生理和道德

普希金去世五十年之後，在民間廣為流傳他內容價值較低的著作，並在莫斯科為他設立

了紀念碑。我收到十幾封來自農民的信，大家都問道：為什麼這麼推崇普希金？最近還有一

位從薩拉特夫（Saratov，位於西伯利亞，靠近烏拉山的城市）來找我的商人，顯然因為這

個問題困惑不已而來到莫斯科，只為了向教會神職人員求教，為什麼他們要協助建造普希金

的紀念碑。

事實上，我們只需要想像一下這個屬於一般民眾的情況，他根據報紙和傳言收到的訊息

得知，在俄羅斯的神職人員、政府單位和所有俄羅斯的優秀人士都歡天喜地，為這一位號

稱俄羅斯之光的偉人及卓越貢獻者普希金（到現在他們聽都沒聽過）建造紀念碑。他從各個

方面閱讀或聽取這個消息，便想像如果大家給此人這麼多的崇敬，那麼這個人肯定一定做了

很不尋常的事，也許是很英勇的，也許是很美善的事。他很努力地要多瞭解普希金是誰，後

來得知的普希金既不是（俄羅斯童話裡的）勇士，也不是軍隊統帥，不過是個普普通通的

人，一位作家，他就下了結論說普希金一定是個聖人或良善的導師，於是就迫不及待地去閱

讀或聽取有關普希金的生平和他的著作。當他獲知普希金只是個性格膚淺的人，基於置另一

個人於死地的企圖而死於決鬥。普希金的一切功績就在於他寫了關於愛情的詩詞，而且還常

常是不雅的詩詞。

俄羅斯童話裡的勇士、馬其頓的亞歷山大大帝、成吉思汗或拿破崙是偉人，一般人都明

白其緣故，因為當中任何一位都可以打敗他或其他成千上萬的人；佛陀、蘇格拉底和耶穌基

督是偉人，他也可以明白，因為他曉得也感受到無論他或其他人都應該效法這樣的精神；但

是為什麼這位偉大的人之所以偉大，卻只是因為他寫了關於女人愛情的詩詞？──這是他無

法理解的。

再敘述一件發生在布列塔尼以及諾曼地農民身上的事。他得知要為波特萊爾樹立一座跟

聖母一樣的雕像。當他讀了或聽人講述了波特萊爾的作品《惡之華》後，感到非常驚訝。而當他讀到魏崙的詩詞後，曉得魏崙這個人過的是可憐又扭曲的生活，卻也要為他立個紀念碑，就更驚訝了。當這些民眾獲知某某帕蒂（Patti）或塔佑尼（Taglioni）一季的收入有十萬元，或是一個畫家一幅畫可以賣多少錢，以及很多寫愛情小說的作者可以拿多少酬勞的時候，會引起一般社會民眾多大的錯亂誤解啊！

小孩面對的也是這樣的情形。我還記得自己是如何承受了這樣的訝異和不解。如何將這些勇士以及道德英雄放在等同於藝術家的地位，給於讚揚？就只能在自己的意識中承認道德尊嚴的意涵，也承認藝術作品裡虛假的、不自然的意涵。當一個人得知給予藝術家奇怪的尊敬和酬勞的時候，前述的情況就會在每一位小孩及個人的心裡發生。這就是我們社會中看待藝術不正確態度所產生的第三個結果。

第四個藝術被扭曲的後果，其原因在於當美和善的觀點越來越常有對立意見時，上層階級為了要把美的理想定在最崇高的理想上，然後用這樣的方式把自己從道德要求中脫解出來。本末倒置的這些人，本來應該要誠實地承認他們所服侍的藝術是落伍的，卻反倒去承認道德是落伍的。這些道德無法對處在那個高度發展階段的人產生任何意義，而他們想像自己就是處在那個高度上。

這種不正確看待藝術的態度所產生的後果，在我們的社會裡早已存在的；但是近來，尼采和他的繼承者，以及與其觀點相符合的頹廢派和英國美學學派，他們用更厚顏無恥的方式表現出來。像王爾德[2]一樣的頹廢派和英國美學學者，為自己作品選擇的都是道德敗壞和頌讚淫蕩的主題。

此種藝術部分是源自天賦本性，部分則剛好和哲學理論相吻合。不久前我收到從美國寄來的書，書名叫《適者生存：力的哲學》，拉格納·雷德別德著，一八九六年芝加哥出版。[3]這本書的內容，就像出版者在序文裡提到的，認為根據希伯來先知與哭泣的救世主哲學來評斷良善是愚昧的。權利不是教導的結果，而是權力的結果。所有的法律、論說、教導，都在告訴人「己所不欲勿施於人」本身並沒有任何意義，從這個觀念而來的只是棍棒、監牢和刀劍。真正自由的人不需要順從於任何命令——不管是人定的或是神定的；順從就是退化的表徵，不順從才是英雄的表徵。人不需要被他們的敵人所編造出來的傳說羈絆。整個世界存在著狡猾的爭戰。理想的正義在於被征服者理當承受剝削、折磨與藐視；真正自由和勇敢的人可以征服全世界。所以世界上存在永恆的戰爭——為人生、為土地、為愛、為女人、為權力、為黃金。（幾年前著名且精鍊的學者伏居埃[4]已經說了類似的觀點。）世界的土地以及其中的寶藏是「勇士的獵物」。

顯然，作者是獨立於尼采的思想，自己下了個與現代藝術家觀點相吻合的結論。

用學術的形式來闡述這些觀點，確實讓我們很驚訝。重點是這些觀點包含在為美服務的藝術理想中。我們上層階級的藝術培養了人們有這種超乎人性的理想，而且盡自己的所有力量要讓大家信服這樣的理想。事實上，這就是羅馬皇帝尼祿（Nero Claudius Caesar Augustus Germanicus）、斯坦金·拉辛[5]、成吉思汗、羅伯·馬凱爾[6]、拿破崙以及其他同儕、忠實的追隨者及阿諛奉承者所認同的老舊觀點。

道德的理想被美即愉悅的理想所取代，這就是我們社會中第四種藝術被扭曲的可怕結果。如果這樣的藝術在大眾民間廣為流傳的話，人性會變成什麼樣子，想到這裡就很令人擔憂。但其實這樣的藝術已經在流傳了。

第五種，也是最嚴重的後果是：在我們歐洲社會上層階級當中漸發光彩的藝術，正以人性中最愚昧又最有害的感染方式──迷信的情感、愛國主義和感官肉欲的享受──直接扭曲他們的信念。當我們仔細探查大眾愚昧無知的原因，就會發現，重要的不在於我們習慣所想的──學校或圖書館的缺乏；而是在於那些迷信，像是教會以及愛國主義的迷信，就是他們從小被灌輸到大，也是不斷被各種藝術所創作出來的。教會的迷信有：祈禱詩句、詩歌、聖像的繪畫及雕像、人物像、歌曲吟唱、管風琴、樂曲和建築，甚至有用戲劇藝術作為教會侍

奉。至於愛國主義的迷信則有：在學校裡教導的詩詞、故事、樂曲、歌曲吟唱、歡樂的慶典、事蹟、軍事的圖畫、紀念碑等。

若不是因為常常有這些各式各樣的藝術活動，使人們變得愚昧和激動而來支持教會和愛國主義，普羅大眾早就可以達到真理的開化了。然而，藝術所扭曲殘害的不只在教會和愛國主義的迷信方面。

性愛關係可謂社會生活中最重要的問題，而藝術在這方面的扭曲也扮演了最主要的角色。我們從自己身上就可以明白這點，人們只因為放縱肉體情欲，而承受多麼可怕的心靈上以及肉體上的痛苦，又白白花費了多少的精神。

從盤古開天以來，從放縱肉體欲望而引發的特洛伊之戰以來，一直到現在，幾乎每一份報紙都有刊載為愛情自殺或相殘的情節，人類大部分的痛苦就在於這個肉欲的放縱之中。

所以呢？所有的藝術，不管是真正的或仿冒的藝術，都致力於用各種情愛的手法來描述、描繪和激發任何一種肉體的情愛，少有例外。只要回想一下那些以最雅緻和最低俗語言描述肉麻入骨的愛情小說，充斥在我們社會的文學中；那些繪畫和雕像，表現裸露的女性身體和所有不雅之事，這些後來都轉成了訊息的圖例和廣告；還有，再回想一下所有那些佈滿

在我們世界裡的淫穢歌劇、輕歌劇、歌曲、小說等，就不得不認同，現存藝術只有一個特定的目的——竭盡所能地廣泛散播肉體的情欲。

並不是所有的藝術都是這樣的，但這些是我們社會中藝術被扭曲最嚴重的結果。所以，在我們社會裡所謂的藝術，不但沒有對人類進步產生向前的推動力，反而比其他更會阻礙我們生活中良善的實踐。

所以，這個問題——可以由任何一個和藝術活動沒有關聯的人，或是和藝術存在的利益不相關的人提出——也就是我在這本書開頭提出來的問題：我們所謂的藝術，是只有少部分人能夠享受，卻要犧牲人們的努力、生命和道德原則才能獲得的，這樣公平嗎？我得到的答案是：不公平，也不應該是這樣。健全的思想和沒有被扭曲的道德情感會這樣回答。不但不應該這樣，不但不應該在我們所稱的藝術中帶來犧牲，而且相反地，所有想要過美好生活的人，都應該往消滅這種藝術的方向而努力，因為這樣的藝術壓迫人性，是最嚴重的禍害之一。所以如果問一個問題：對於我們基督教世界比較好的抉擇是什麼？要不要把現在公認的藝術（無論是否包含一些良好的成分）和那些虛偽的藝術一起摒除掉？或者要繼續鼓勵這種藝術，任由現存藝術發展下去？我想，任何一個聰明又有道德的人要解決這個問題，會採用像柏拉圖為自己的理想國，還有所有教會基督徒以及穆罕默德教派導師一樣的方式。也就是

說：「寧願沒有任何的藝術，總比持續現在被扭曲的藝術或其仿冒品好。」幸好，這個問題不是每個人都會面臨，也沒有人必須做這樣或那樣的選擇。一個人所能做的，以及理應瞭解生命意義的所謂知識份子所能做的，就是要明白身處的迷失錯誤，不是在其中頑固不屈，而是從其中找到出路。

註釋：

1 伯恩—瓊斯（Edward Burne-Jones, 1833-1898），英國前拉斐爾畫派畫家。

2 奧斯卡‧王爾德（Oscar Wilde, 1854-1900），愛爾蘭維多利亞時代劇作家、小說家、詩人、短篇小說作家，英國唯美主義藝術運動的倡導者。代表作有小說《道林‧格雷的畫像》（The Picture of Dorian Gray, 1890）、童話《快樂王子與其他故事》（The Happy Prince and Other Tales, 1888）、詩集《斯芬克斯》（The Sphinx, 1894）和戲劇《理想丈夫》（An Ideal Husband, 1895）等。

3 The survival of the fittest. Philosophy of Power, Ragnar Readbeard, Chicago 1896.

4 伏居埃（Eugène-Melchior, Vicomte de Vogüé, 1848-1910），法蘭西學院院士，早年曾參加普法戰爭，進入議會，致力於讓法國了解其他國家知識分子的狀態，特別是俄羅斯，也是第一喚起法國對杜思妥也夫斯基興趣的人。

5 斯坦金‧拉辛（Stenka Razin, 1630-1671），在一六六一~七○年期間，領導哥薩克人起義，反對貴族和沙皇的俄羅斯南部官僚。

6 羅伯‧馬凱爾（Robert Macaire），法國喜歌劇 L'Auberge des Adrets（1823）中的虛構角色。

第十八章

藝術墮落為虛假的原因在於上層階級失去了對教會真理——也就是所謂的基督教教誨——的信心，不願意接受真實的基督教教誨：神的兒女以及人與人之間為兄弟姐妹的關係。

上層階級因此過著沒有信仰的生活，並試著尋其他方式取代信仰的空缺：有一部分的人假裝自己仍然相信教會信仰的空洞意義，有一部分人則敢於宣告自己不相信，第三種人是修飾過的逃避主義，第四種人是回復崇尚希臘美學，承認自我主義的合理性，並將之融入宗教的教誨裡。

病因在於不接受基督真正、完滿的教導。治病的唯一方式就是承認這個教誨的所有層面。這樣的承認在現代不僅是可能的、而且是必須的。在我們這個時代擁有知識的人——不管他是天主教徒還是新教徒——已經不可能說他相信教會的教旨，相信三位一體、基督的神性、救贖等等，也不可能滿足於宣告不接受信仰，滿足於逃避主義或是回復崇拜美或崇拜自我主義，我們尤其不可能說我們不知道基督教教誨的真正意涵。這個時代的人都可以接觸到這

個教誨的內涵，我們的生命都充溢著這個教誨的精神，而且出於意識或潛意識，受著這個教誨的引領。

不管基督教世界的人定義人的使命的形式有多麼不同：他們或許把這個使命視為人類的進步，視為把每個人都融入社會主義國家或公社，他們或許認為這個使命是成立世界聯邦，或許把這個使命視為與耶穌結合，或是在一個教會的指引之下把人類結合在一起——不論定義人的使命的方式多麼歧異，我們這個時代的人都會承認，善是人的使命；而人所能獲致的最崇高的善就在於人與人能融合在一起。

上層階級覺得自己生命的意義建立在區別自己和他人之上，把有錢、有學識的人和工人、貧窮和沒受教育的人區分開來。不論上層階級多麼努力創設出新的世界觀，使他們得以保持優勢——回復古代的理想，或是神秘主義、古希臘主義、超人等——他們都必須承認一個在生命的各個方面都得到確認的事實：我們的善只在於人的結合與友愛。

在潛意識中，這個事實從溝通工具（如電報、電話、印刷）得到確認，而世界上所有的人類能得到越來越多的善；而藉著傳播知識真理、藉著當代最優秀的藝術作品表達了友愛的理想而有意識地摧毀了使人與人隔離的迷信。

藝術是人類生命中的心靈元素，是消滅不了的，所以雖然上層階級很努力地要遮掩那存

在於人心的宗教理想，這個理想確實越來越被接受，而且在我們反常的社會裡越來越被表現在科學及藝術中。尤其是從本世紀以來，除了人人都可接觸到的通俗日常藝術之外，在文學和繪畫作品中越來越常見到最有宗教意味的藝術作品，富有真正的基督精神。所以藝術本身明白我們這個時代的真正理想，並朝著這個方向前進。一方面，我們這個時代最好的藝術作品傳達的情感會讓人更加合一而友愛（狄更斯、雨果、杜思妥耶夫斯基等人的作品就屬這一類，繪畫方面有米勒、巴斯蒂安‧勒帕熱[1]、布荷東、雷爾密特等人）；另一方面，他們努力傳達的情感不僅是屬於上層階級，而是能凝聚所有的人。這樣的作品還很少，但是大家已經意識到有此需要。除此之外，最近越來越多人嘗試出版淺顯易懂的書籍和繪畫，也有開放給大眾的音樂會、戲劇表演。這些活動距離應有的水準還很遠，但是已經有個正確的方向了，藝術就可以根據這個方向發展，走出正確的道路。

我們這個時代的宗教意識在於把人與人之間的融合當作生命的目標，這點已經做了很多闡述，而我們只需摒棄虛假的美學理論——這理論把愉悅當成藝術的目標——而後宗教意識自然就會成為我們這個時代藝術的準繩。

宗教意識已經引領著這個時代的人們的生活，一旦宗教意識被人們有意識地接受，那麼把藝術分為下層藝術和上層階級的區別自然就會消弭了。一旦有普遍、友愛的藝術產生，第



一，傳達跟我們當代宗教意識不合的藝術情感會被淘汰——這個情感不是要結合人們，而是使人間離，第二，凡是不重要、獨有、卻又佔據不恰當重要性的藝術也會被淘汰。

這個情況一旦發生，藝術馬上就不會是現在這個模樣——使人變得粗魯和扭曲——而是會變回它一直以來且應該如此的模樣——也就是使人類合而為一並獲致福祉的手段。

說來奇怪，我們的藝術遇到的情形就像女子生來是要生兒育女的，卻出賣美色，去滿足那些受歡愉所誘惑的人。

我們這個時代及圈子的藝術已經成了妓女。這個比喻在最微小的細節也可以成立。它並不受限於時代，總是濃妝豔抹，總是隨時可以販售；它既誘人，又害人。

真正的藝術作品可以映現在藝術家的靈魂，只是這並不常見，像是前世修來的果子，像是母親所孕育的嬰孩。只要群眾需要，就會有匠師不斷製造虛假的藝術。

真正的藝術就如丈夫眼裡珍愛的妻子，是不需裝扮的。而虛假的藝術則像妓女，總是濃妝豔抹。

真正藝術之所以產生，是因為來自內心需要表達蓄積已久的情感，就像愛情使得交媾的女子成為母親一樣。虛假的藝術是出於商業利益，就跟賣淫一樣。

真正的藝術會在日常生活裡注入新的感受，就像妻子之愛的結果就是新生命的誕生。虛

假藝術所帶來的結果是使人扭曲、不知足，削弱人心裡內在的力量。虛假藝術造成人的墮落、耽溺於歡愉。

所以這個時代的人應該都要明白這一點，好叫我們能從這個充滿污穢，扭曲又淫蕩的藝術中逃離出來。

註釋：

1 巴斯蒂安・勒帕熱（Jules Bastien-Lepage, 1848-1884），法國自然主義畫家，其作品對蘇格蘭格拉斯哥畫派有較大的影響。

第十九章

人們談到未來的藝術時，意指一種特別精緻的新藝術，這個藝術是從某個社會階級裡被區分出來，現在被認為是崇高的藝術。但是這樣的未來新藝術從來沒有出現過，將來也不會有。

基督教世界裡由上層階級獨享的藝術已經走到盡頭。藝術在以前的老路上已經無法再向前進了。這個藝術曾經離開了藝術的重要原則（這是由宗教意識來引領），而變得越來越專屬，也因此變得越來越扭曲，最後是無路可走。將會出現的未來藝術不會是今天藝術的延續，而是從完全不同的新基礎上發展出來，跟那些現在由上層階級主導的藝術沒有任何關聯。

由於藝術會從人類的各門技藝中獨立出來，所以未來的藝術不會只傳遞只有有錢階級能碰觸到的情感，而是實踐我們這個時代宗教意識的極致。只有那些傳達讓人追求四海一家之情的、或是能讓人與人互通情感的作品，才會被視為藝術作品。只有這樣的藝術會被挑出來、受到贊同與散播。但是傳達承自過時的宗教藝術──教會的藝術、愛國的藝術和訴諸感官享受的藝術，還有傳達恐懼、驕傲、虛榮、英雄崇拜的迷信的藝術，還有激起只愛自己國

家的藝術——將會被視為不好的、有害的藝術，會被社會大眾所唾棄。其他的藝術若是傳遞只有某部分人才能接受的情感，會被認為是不重要的，既不會受到批評、也不會受到贊同。欣賞藝術的不會只限於有錢階級，而是人人都可欣賞；所以一件作品要被公認為好的作品，受到贊同並被傳播的話，就必須要滿足要求，這不是活在同樣且不自然的環境下的人所提出的要求，而是所有的人、在自然環境下勞動的大眾。

創作藝術的人也不會像現在，是一批特別從大眾裡挑選出來的少數人、有錢階級、或是與有錢人熟識的，而是大眾裡有天分、在藝術活動展現能力的人。

到了那時，藝術活動將是人人都能接觸到，因為第一，複雜的技巧耗掉藝術家的心力，使得當代的藝術作品醜陋不堪，但是未來的藝術不需要複雜的技巧，但卻需要清晰、樸實和簡潔——這些特質不是靠機械化的練習而獲得，而是靠品味的培養。第二，人人都可以接觸到藝術活動，因為不是只有在專業學校裡才能接觸到藝術活動，而是在一般的小學，每個人除了學閱讀和作文之外，還會上音樂課和繪畫課（唱歌和畫畫）。這樣一來，每一個習得繪畫和音樂基礎的人，如果有志於藝術、同時也有天分的話，就可以更求純青；第三，所有花在虛假藝術的力氣，都會用來把真正的藝術傳給所有的人。

有人認為，如果沒有專門的藝術學校，藝術的技巧將會衰退。如果所謂的技巧是指把藝

術複雜化的話，那麼技巧一定會衰退；但如果技巧是指清晰、美感和樸實與精簡，那麼就算沒有專門學校，就算在一般學校裡不教音樂和繪畫課，創作藝術的技巧非但不會衰退，反而會精進百倍。技巧之所以會精益求精，是因為現在藏身於大眾之中、有天分的藝術家將會參與藝術而不需要複雜的技巧，在他們眼前有真正藝術的範例，將會創作出真正的藝術，這對藝術家來說，將是最好的學校。即使是今天，真正的藝術家都不是在學校裡學的，而是從生活中學習，以大師為典範；當最有天分的人參與藝術的時候，這類例子將會越來越多，大眾也越來越容易接觸到這類例子，而未來的藝術家不在學院裡學習，將會從廣泛流傳於社會中的好的藝術得到補償。

這就是未來和現代藝術的一項差別。另外一個差別是，未來的藝術將不是由販售作品的專業藝術家來創作，這些人除此之外沒有做其他的事。未來的藝術將由社會大眾來創作，當大眾覺得有必要的時候，就會從事藝術創作的活動。

有人認為，如果藝術家衣食無虞的話，就會作得更多、更好。這個說法再次證明了，被公認為藝術的並不是藝術，而只是藝術的模仿。分工作業對做鞋子的或烤麵包是很好的，如果鞋匠和麵包師不需自己燒飯砍柴，就會做出更多的鞋子和麵包。但是藝術不是手工藝，而是藝術家傳達所感受到的情感。而人只有過著多面、自然、合於人性的生活時，才會有感

受。這是為什麼讓藝術家衣食無虞是對藝術家的創造力最糟的事，因為這會讓藝術家不用與自然搏鬥，就能供應自己和別人的生活，因而使他失去體驗人類最重要情感的機會。對於藝術家的創造力來說，沒有比物質條件充裕更具殺傷力的了，而我們社會中的藝術家往往就是處在這樣的情況下。

未來的藝術家會過著一般人的生活，以勞力謀生。崇高的心靈力量透過他結出果實，他會努力把這果實盡量傳達給別人，因為把他內心滋生的感受傳達給眾人乃是他的快樂和報酬。藝術家最大的快樂是來自盡量廣傳自己的作品，未來的藝術家甚至無法理解怎麼會有人願意只為了區區收入而賣出自己的作品。

除非把商販趕出殿堂，否則藝術殿堂就無法成為殿堂。未來的藝術將會把商販趕出去。

因此，我所想像的未來的藝術，其內容將與現在的藝術完全不同。未來藝術的內容將不會是特定的情感──各種形式的虛榮、悲傷、飽足和感官享受，這些情感只有那些強迫自己從人類與生俱來的勞動中脫離出來的人才會碰觸到、才會感興趣──未來的藝術表達的是人過了跟其他人一樣的生活之後所體驗到的感受，以及來自我們這個時代的宗教意識，或是所有人都可以體驗到的感受。

對我們周遭的人來說，他們不知道、也沒法知道，或根本不想知道未來的藝術所表達的

感受，他們認為這些內容與他們所熱衷的細膩藝術相比，是很貧瘠的。他們認為，「基督教裡對鄰人的愛，還有什麼新的可表達的嗎？人人都能碰觸到的情感是如此微不足道又單調無聊。」然而在我們這個時代，唯獨宗教、基督教的感受，以及人人都可碰觸到的感受才有可能是新的。來自我們這個時代宗教意識的感受、基督教的感受才是日新月異又豐富多樣的；有些人以為只限於描繪基督和福音書裡的故事，或是用新的形式反覆表達基督教的一統、友愛、平等和愛，但只要一個人是從基督教的觀點來看待，從舊有、普通、人盡皆知的層面生出最新、最出乎意外而動人的情感，都包括在內。

在夫妻之間、子對親、親對子、同胞之間的關係，看待外國人、侵犯、防禦、財產、土地和動物，有什麼比這更舊的嗎？但只要用基督教的觀點來看待這些事情，就會有種種最新、最豐富而動人的感受了。

同樣的道理，未來的藝術的領域不是越來越窄，而是越來越寬，所表達的是最單純的日常感受，這是人人都可以碰觸到的。在過去的藝術中，只有具備某種地位的人所表達的情感才會被認為值得用藝術來傳達，而且是以最講究、且大部分人所接觸不到的方式來表達；民間兒童藝術的廣大天地——笑話、諺語、謎語、歌曲、舞蹈、童玩、模仿——並沒有被認為值得用藝術來表現。

未來的藝術家會明白，編寫一則小故事、動人的歌曲、小調、好玩的謎語、逗人開心的笑話，畫一幅讓好多代人或讓成千上萬的孩子和成年人都喜歡的畫——會比寫些小說、交響曲，或創作那些只能一時討好有錢階級，但之後就被人遺忘的圖畫更重要、更有意義。這種表達單純純感受的藝術是人人都能接觸的——其領域極為龐大，卻幾乎還沒人涉獵。

所以，未來的藝術不會越來越空洞，反而在內容上會更加豐富。未來藝術的形式也是這樣，不僅不會低於現有的藝術形式，反而會無可相比地精進，精進不是指技巧的提升和複雜，而是指藝術家有能力用簡潔、簡單而清楚、不拖泥帶水地表達他感受或想傳達的情感。

我記得有一次跟一位有名的天文學家談話，他以銀河的光譜分析為題發表演說，我跟他說，如果他能以本身的知識和專長，講一場宇宙結構學，而且只講大家最熟悉的地球運轉就好，因為聽他講銀河光譜分析的觀眾裡頭，有很多人——尤其是女士——還不太明白晝夜、冬夏是怎麼產生的。睿智的天文學家露著微笑回答我：「是呀，這樣是蠻不錯的，但是很難。講述銀河的光譜分析簡單得多。」

在藝術領域裡也是這樣：要寫出模仿克麗奧佩托拉（Cleopatra）時代的詩句，或是臨摹那燒毀羅馬的尼祿皇帝，或是依照布拉姆斯或理查‧史特勞斯的風格寫交響曲，或是用華格納的風格寫歌劇，都比說簡要說一個故事，同時還能表達出敘述者的感受，或是畫出能感動

或逗笑觀者的素描，或是寫一句簡單清晰、但是可以傳達情緒、又讓聽眾印象深刻的的旋律，要來得容易多了。

我們這個時代的藝術家說，「照現在的發展，我們已經不可能回到原本的方式了，我們現在已經不可能再寫出像俊美的約瑟這樣的故事、像《奧德賽》這樣的史詩、雕出像米羅的維納斯（Venus de Milo）這樣的像、創作出像民間歌謠一般的樂曲。」

確實，對我們這個時代的藝術家來說是不可能的了，但是對於未來的藝術家卻非如此，未來的藝術家不知道用技巧來掩飾作品內容的匱乏，而且，未來的藝術家不是為了獲得酬勞而創作的專業藝術家，只有當感覺內心有抑制不住的需要時，才會進行創作。

未來的藝術在內容和形式方面將與現在所謂的藝術大不相同。未來藝術的內容只會表達讓人攜手相連或是已經相連的情感；至於未來的藝術形式，將會是人人都能明白的。所以，未來奉為完美理想的不是只有少數人才獨有的感受，而是放諸四海皆有的感受。它不是像現在所見的那般繁瑣、模糊和複雜，而會是簡潔、清晰和單純。只有當藝術達到這樣境界的時候，才不會讓人分心、墮落，耗費掉寶貴的精力，而成為應該有的模樣──藝術是把基督教的宗教意識從理智的範圍轉移到感性的範圍，讓人與人更親近，藉由宗教意識把人帶到完美與合一。

第二十章 結論

我已花了十五年的時間盡力在我熟悉的主題——藝術——上頭。我說這個主題花了我十五年，並不是說我花了十五年的時間寫這本書，應該說我是十五年前開始寫有關藝術的文章，本來以為可以一口氣完成；但我當時對這個主題還不夠明白，沒辦法讓自己滿意地講述出來。從那時起，我就不斷在思索這個主題，而且提筆了六、七次，可是每次寫了不少之後，就感覺自己沒辦法寫到底，於是就擱在一旁了。如今，我完成了這部作品，且不論寫得如何，我希望我提到關於藝術走偏、走偏的原因以及藝術真正目的的基本觀點是正確的。因此，我的作品雖然還稱不上完整，不會白費，還需要很多的解釋和補充，而藝術遲早會脫離它現在所走的那條不正確的方向。

科學和藝術有如心肺，也是彼此緊密相連著，如果其中一個器官衰退了，另一個也很難正常運作下去。

真正的科學探究，是把真理及某個時期、某個社會所認為最重要的知識引入人的意識

中。藝術把這些真理從知識的範圍轉換到感受的範圍。所以，如果科學所走的方向不正確，那麼藝術的方向也會不正確。科學和藝術就像以前在河上走的有錨帆船。科學就像行駛在前方的小船，拋出定錨來確定船的航行和方向，這方向是宗教所賦予的。藝術就像幫助帆船的錨機，拖拉帆船向定錨靠近以完成航行。所以不正確的科學活動勢必也會吸引不正確的藝術活動。

一般說來，藝術傳達各種感受，可是我們取這個字的狹義，只有在傳達那些我們認為重要的感受時才叫藝術。一般說來，科學則是傳達所有的知識。但是我們取其狹義，只有在傳達那些被我們認定是重要的知識時才叫科學。

藝術所傳達的感受和科學所傳達的知識，其重要程度是由某個時代和社會的宗教意識所決定——也就是該時代與社會的人對其生活的目標有什麼共同的理解。

最能達成這個目標的，就被研究得最透徹，也被認定為最重要的科學；對於達成人類生活目標完全沒幫助的，就完全不會被研究，即使有人研究，所研究的東西也不會被認為是科學。這個情況一直都是如此，也應該是如此才對，因為這是人類知識及人類生活的本質。但是屬於我們當代上層階級的科學，不但沒有承認任何一種宗教，反而認為所有的宗教都不過是迷信，這是科學在過去沒有辦法、現在也沒

有辦法做到的。

因此我們當代科學領域的人肯定地說，他們是均衡地研究所有的知識，但是如此一來，所有的知識實在是太多了（所有的——是指數不盡的題材），而且要均衡地研究所有的事物是不可能的，所以只能靠理論來確認觀點；以實際層面來看，大家並不是完整地，也不是很均衡地研究事物，而是從某方面來說，只研究必須的那些事物，從另一個方面來說，是科學領域裡大家喜歡的事物。屬於上層階級的科學家比較需要作的是維持秩序，好讓這些上層階級人士利用自己的特權；最能取悅人的就是滿足大家對無聊事物的求知欲，以及不需要耗費很多智力，就可以實際運用得上的東西。

所以，科學的一部分——包括神學、哲學——運用到現存的秩序裡，比如歷史和政治經濟學，大部分都是在證明現存的生活層面，它是靠不變的法則而繼續存在的，並不受人類的意志所左右，所以任何要破壞它的意圖都是不正當且毫無意義的。另一個部分——實驗科學，包括數學、天文學、物理、植物學，以及所有的自然科學，研究的就只有那些和人類生活沒有直接關聯，只是出於好奇，而且是可以運用在上層階級人士生活中的事物。為了要確立研究題材的選擇，那些選擇是當代科學家根據自己身處的地位而作的選擇，他們為了藝術編造藝術題材的選擇，為了科學編造科學理論。

根據為藝術而藝術的理論說法，那些所有我們喜歡而去創作的題材，就是藝術；同理，根據為科學而科學的理論說法，我們喜歡而去研究的題材，就是科學。

由此看來，有一部分的科學不但沒有研究人類如何過日子以達到人生目標，而是在證實不好和不正確的現存生活秩序有其正當性和不變性；另一個部分的科學——實驗科學——則只是用來滿足簡單的好奇心，或是技術的改善而已。

第一部分的科學是有害的，不只是因為它混淆人們的理解，因而作出不正確的決定，更因為它的存在，佔據了真正的科學本應有的地位。這種科學的害處在於，在所有人開始著手學習生活中最重要的事物的時候，他們必須先反駁在最實際生活中產生問題的所有謊言，那些謊言是過往堆積出來，也是受到有才有智的人士窮盡心力捍衛的。

第二部分的科學——也就是現代科學最感到驕傲的，也是很多人公認的真實科學——也是不好的，其壞處是把人應該放在真正重要題材上的注意力，吸引去注意無關緊要的題材，此外，最糟糕的是，在受到第一類科學所捍衛的錯誤秩序下，實驗科學大部分的技術發明並不是有益、而是有損於人類的。

只有那些耗費一生在這個研究領域的人才會認為自然科學的新發現是非常重要又有意義的。只有這些人會這麼認為，因為他們無視於自己周遭的事物，也看不見什麼是真正重要的。

的。他們應該要跳脫出心理顯微鏡，那個他們用來檢視研究的事物，審視自己周邊的人事物的顯微鏡，就會讓他們看見使他們獲得一種天真驕傲感的一切——還不談想像的幾何學、銀河星系的光譜分析、原子構造、石器時代人類的頭顱大小等無關緊要的事，以及微生物、X光等知識，和那些被扭曲的教授教給我們的神學、法學、政治經濟學、金融學等知識一比較，是多麼微不足道。我們只要看看四周，就會看見真正的科學活動的本質，並不是在於研究那些偶然間讓我們感到有意思的東西，而是如何建立人類的生活，只要宗教、道德、社會生活等問題沒有解決，我們對自然界的認識就是有害或是毫無意義的了。

我們感到非常高興而驕傲的是，科學給了我們機會運用瀑布的能量，然後將這個能量利用在工廠運作，或是我們能在山上造隧道等等。但是令人難過的是，這個瀑布的能量我們不是運用在給人增益處上，而是為了製造奢侈品，或是毀滅人類武器的資本主義者製造財富。我們用來炸開山谷的炸藥，是為了在山上造隧道，我們卻用在不希望發生、但卻視為不可避免的戰爭上頭，而且還不斷備戰。

如果我們現在擁有注射預防白喉的疫苗技術，用 X 光找到體內的一根小針、使駝背變直、醫治梅毒，施行令人感到不可思議的手術等等，如果我們全然瞭解科學真正的意義，那麼這些技術即使是毫無爭議的，我們也不會感到自豪。如果我們把現在花費在日常的好奇

心，以及運用在實際層面十分之一的力量，花費在造福人類生活的真正科學上，那麼大部分現在生病的人，就不會有醫不好的病；就不會有長在工廠裡的乾瘦又駝背的小孩；就不會有像現在這樣高達百分之五十的孩童死亡率；就不會有代代衰退的現象；就不會有賣淫的事業；就不會有梅毒；就不會有戰場上的無數死傷；就不會有發瘋和折磨人的痛苦，這些現代科學視為人類生活必有的狀況。

我們這般扭曲科學的定義，讓我們當代的人會覺得提及科學所能達到的——不會有孩童死亡，不會有賣淫、梅毒，不會有代代衰退現象和不會有大型的爭鬥死傷的——是很奇怪的。科學似乎不在這些情形下，才算是真正的科學：在實驗室裡把液體從一個玻璃瓶倒到另一個玻璃瓶的時候，分析光譜，解剖青蛙和豚鼠，將模糊語義的科學用語套入他自己都半知半解的神學、哲學、歷史法學、政治經濟學等相關句子的邊緣的時候，而那些句子的目的是要證明現在存在的，也就是應該存在的。

然而，真正的科學並不是如此。真正的科學是發現什麼應該相信、什麼不應該相信，發現整個人類的生活能相信什麼、不能相信什麼：如何經營兩性關係、如何教育小孩、如何善用土地資源、如何栽種土地又不會因此驅趕他人，如何與其他國籍的人相處、如何對待動物，還有其他對人類的生活很重要的事情。

真正的科學向來都是如此的，也應該這樣一直如此。這樣的科學正在我們這一代萌生；

但是，從一個角度來說，這個真正的科學被那些捍衛目前現實生活的學者否定、反駁；從另

外一個角度來說，科學被那些在科學領域很有成就的人認為是空洞、不需要、不科學的。

比如說，出現了一些文章和說法來證明宗教狂熱的陳舊過時以及空洞無義，並指出恢復

理性的必要性，是要隨著時間演變和說明宗教的世界觀，很多的理論家就特別著重於反駁這些文

章，而且一再耗費心智，為了要支持和辯說早就過時的迷信。或者有另一個說法，認為人民

貧窮的一個重要原因，是來自西方國家無產階級的無土地化。事實上，科學——真正的科學

——應該要瞭解這樣的說法，並研究出這個現象最終的結論。但是，我們當代的科學並沒有

任何作為：政治經濟學反而是在證實相反的說法，認為土地就像任何一種財產一樣，應該要

集中在少數人手中，就像現代的馬克思主義者強調的。同樣的情況，真正科學的責任應該是

要證實戰爭和死刑的愚昧和損失，賣淫的不人道及毒害，吸毒和吃葷的無意義、害處以及道

德喪失，或是愛國主義狂熱的不理智、惡性和過時。有這樣的文章，但都被視為是不科學

的。被視為科學的文章，不是那些證明這些現象是理所當然的文章，就是那些有關無聊求知

欲的問題，跟人類生活完全沒關係。

令人驚訝又顯而易見的是，我們當代科學正在逃避它原本真實的意涵，步上了部分科學

家為自己定下的方向，那些目標並沒有被否定，而且還受到大部分學者的認同。

這些理想目標不但在那些描繪一千、三千年後的世界的荒謬流行小冊中被傳講，也被那些自認是專業的社會學家傳講。這些理想的內容是講食物的來源，本來應該是取自土地擁有者和畜牧者的，將會被以在實驗室裡用化學方法製造所取代，而且人力將幾乎會被大自然力量的再生利用所取代。

人也不會像現在這樣，吃自己養育的雞所生的雞蛋，或是享用從自己田裡收成所做的麵包，或是從自己多年栽種的蘋果樹享用那看著它發芽成熟的蘋果，而是享用美味可口的食物，那些食物是自己參與極少，由許多人在實驗室共同付出製作的食物。

人們幾乎不需要工作，所以所有人就會沉淪到無聊的境況，那個境況就是現在上層有權力的階級這樣子。

沒有比這些理想更能鮮活地證明，我們當代的科學已經從真實之道偏離到什麼程度了。

這個時代的人，極大部分都沒有足夠的好食物（同樣缺乏還有住處、衣服以及所有最基本的需求）。除此之外，這批人還被迫放棄自己的物質生活，不停地工作。只要禁止爭鬥、奢華、不正當的財富分配，禁止虛假、有害的事物，建立理性的生活，這些不幸很容易可以消除。根據科學的看法，現存的秩序就如同宇宙運行，是不會改變的，所以科學的任務不在

於解釋這個秩序的錯誤，並重建一個新而合理的生活體系，而是如何維持現存的秩序，養活所有的人，並給他們機會成為像現在那些過著無聊、墮落生活的權力階級的人。

在這樣的情況下，人會忘記以自己的勞力在土地上耕耘而獲得的麵包、水果、物產是最讓人開心而健康的，也是對身體沒有負擔又自然的食物，而且運用自己的勞力，也是生活中必須要有的條件，就像血液中的氧必須透過呼吸獲得。

讓人在不正確的財富和勞力分配下，享受透過化學方法製作出來的食物，並利用大自然的力量取代自己的工作，就像是想辦法把氣灌到身處一個空氣不好的密閉空間的人的肺裡，其實只要別把那個人一直關在密閉空間就好了。

在動植物的世界裡就有為了製造食物而蓋的實驗室，沒有一個教授有辦法蓋出比它更好的實驗室，為了要食用這個實驗室的產品並參與其中，人們要做的就是放棄那總是令人愉快的勞動需求，而沒有勞動，人生會是痛苦的。科學家不但沒有全力投入消除阻礙人們利用這些為他們所準備、以增加他們財富的東西，反而去承認無法改變人被剝奪這些福祉，科學不但沒有安排人的生活，使之快樂地工作、被土地所滋養，反而想了法子，把人變得虛偽奇怪。這就像不但沒有把人帶出密閉的空間去呼吸新鮮空氣，反而想了辦法，把他需要的氧氣灌入體內，使他有辦法不住在屋裡，而是住在空氣不通的地下室裡。

科學正是處在偏離的道路上，才會有這些錯誤的理想。

然而，傳達情感的藝術是建立在科學的基礎之上的。

像這樣走向錯誤之途的科學，會引發哪些情感？一部分的科學會喚起人類已經歷過的落後情感，這種情感對當代來說是不好且排外的。另一部分的科學是研究物品，那些物品在本質上跟人類生活並沒有關聯，所以沒辦法擔任藝術的基礎。

因此，我們當代的藝術如果要成為藝術，就必須在科學之外走出自己的路，或是走正統科學所不承認的路。藝術至少還有部分實現其目的的時候，就會這麼做。

希望我在藝術方面嘗試做的工作，在科學方面也有人這麼做，指出為了科學而科學的謬誤，清楚顯出接受真實基督教教誨的必要性，以這個教導為基礎，重新評估我們擁有且引以為傲的一切知識，顯出實驗知識的次要和不值，以及宗教、道德、社會知識的優先和重要性，這些知識不會再像現在這樣，是被一部分上層階級所指引，而是成為所有自由而又喜愛真理的人的重要課題，這些人不是一味贊同上層階級，而是與其分道揚鑣，推動了生命的真實科學。

數學、天文學、物理學、化學、生物學，還有科技、醫學，只有當它們助人脫離宗教、法律以及社會欺騙，或是為所有人造福，而不是只為一個階級服務的時候，這些科學才會被

研究。

只有到那個時候，科學才不再扮演它現在扮演的角色：一方面來看，它是為了能支持過時的生活體制所需要的詭辯體系，另一方面，它是一堆碩大雜亂、完全沒用處的知識。科學將成為和諧、有機的整體，有著清晰而合理、人人都理解的目標——把來自這個時代宗教意識的真理引入人們的意識之中。

唯有如此，那向來依賴科學的藝術才能成為它能成為的、應成為的、又必須成為的角色——像科學一樣重要，是人類生活與進步不可或缺的一部分。

藝術不是愉悅、慰藉或消遣；藝術是偉大的事。藝術是人類生活的要素，將人的理性意識轉換成感受。在我們這個時代，人們共同的宗教意識就是四海一家的意識，以及相互結合的福祉。真實的科學應要指出將這種意識運用在生活中的各種方式。藝術應該將這樣的意識轉換為感受。

藝術的責任很重大：藝術，真正的藝術，藉著科學之助，受宗教引導，應該要讓人一起享有平和的日子，這一點現在是由司法、員警、慈善機構、工作單位的監督等外在形式來達到，但以後應該是由人自由而歡欣的活動來達成。藝術應該消除暴力。

只有藝術做得到這一點。

這一切使人能共同生活在一起，摒除恐懼暴力和懲罰（在當今的生活紀律有很大一部分是以為基礎）。這些藝術都已經達成了。如果透過藝術可以傳達對待宗教主題、對待父母、兒女、妻子、親人、陌生人、外國人，還有對待長者、長官、敵人、動物的方式──且由後世後代所維繫遵守，不但沒有使用任何暴力，而且是只有藝術才能將之動搖──藝術也可以造就的習慣，而與宗教意識更加呼應。如果藝術可以傳達尊敬標誌的感受，像是對聖像、聖餐、國王的敬仰，得罪朋友的愧疚感、對旗幟的忠誠感、被侮辱的復仇感、為了教堂重建及裝潢而貢獻自己勞力的需要，維護自己的榮譽感或是維護祖國的榮耀，那麼，藝術也就可以激發要敬重每一個人的尊嚴，看重每一種動物的生命，也可以激發對於追求奢華、暴力、報復，還有藉由強迫他人，來滿足自己的利用手段等的羞恥感；藝術可以使人自由、快樂、不知不覺地犧牲自己以求服務大眾。

藝術應該這麼做，把那原本只有秀異分子才能享受到的友愛之情以及對鄰人的愛，變成人人都可直覺感受到的感受。在訴諸四海一家的想像下，宗教藝術能讓人在現實中體會到四海一家的感受；它會深植人心，人的行為是自然遵循其軌道。全人類的藝術把各種人的同一種命藩籬而合而為一的快樂。感受加以調和，消弭分歧，引導人追求合一，在生活中讓他們看見，而不是用說理，超越生

當代藝術的使命就是把「人類的福祉就在於合而為一」這個真理從理智的領域轉到感受的領域，以神的國度——也就是愛的國度——取代以暴力統治的王國。我們都把這視為人類生活最高的目標。

或許在未來，科學將會為藝術開啟更新、更崇高的理想，而藝術會將之付諸實現；但在我們這個時代，藝術的目標是清楚而明確的。基督教藝術的工作就是要實現人類的合而為

一。

附錄一

歡迎

如果你要我今晚在火邊歡迎你，
先把花扔掉，花瓣從你手中掉落，
香味會黯淡我的憂傷；
也別回頭看著黑暗，
因為我要你忘掉森林
忘掉風、忘掉迴聲，忘掉會對
你的孤獨，還有對你沉默的眼淚
說話的聲音！
你影子在前，

傲然站在我門口，臉色蒼白，

彷彿我已死，或彷如你一絲不掛！

亨利‧德‧雷尼耶（Henri de Régnier）

《樸素而神聖的遊戲》（*Les jeux rustiques et divins*）

藍鳥

你知道如何忘掉

徒勞的美夢，

愛嘲笑的林中鳥？

白日漸退，

夜幕低垂，

在我心中

陰影在哭泣；

哦，我唱

你狂野的音調，

因為我睡了

一整天。

我的靈魂

在興奮頹弛之處

因無聊而啜泣

白日漸逝……

你知道這首歌

她的話語

她的聲音，

你在日落重複

你在正午所唱的

輕浮歌調？

哦，唱著

他的愛之旋律，

我孤獨的願望，

與黃金

及烈火

徒勞而舒服的日子

將在今晚消逝。

維勒・格里芬（Francis Vielé-Griffin）

《詩及詩》（Poèmes et poésies）

有著明亮臉龐的艾儂

艾儂，靈魂和肉體在你的美麗中合而為一

我更加愛上你的美貌，

心智越來越堅定，

以致永不磨滅，

從不曾創造過，既非冰也非火，

並非某部分不美而別的地方醜陋；

我還在為美麗的和諧感到高興

這是我以最好與最壞的做成的，

就如歌者珍視讚美詩，

調和高低音調，從

七弦琴發出如此崇高的聲響。

但是，哎呀！我的勇氣如死去一般無力，

箭讓我愛上別人

卻非來自一張輕鬆可彎的弓

由男性所生的維納斯所射出，

而是受心志懦弱、由柔弱母親所生的

維納斯所苦，

然而那邪惡的男孩，那熟練的獵人，

他把箭袋添滿精緻羽箭，

整天笑著，晃動著火把，

誰下車後招標花朵，

以迷人的表情擦乾眼淚，

他還是個神，艾儂，這個愛神。

但就讓春天的鳥兒飛走吧，

我所看見的陽光逐漸柔和。

艾儂，我的悲傷，和諧的臉，

極為謙卑，溫柔誠實的話語，

我昨日在結冰的湖面看著自己

在花園的盡頭被樹葉所覆蓋，
我在自己的臉上看到日子已經逝去。

尚・莫雷亞（Jean Moréas）
《熱情的朝聖者》（Le Pèlerin passionné）

陰影搖籃曲

形式，形式，形式
白色，藍色，粉紅和金色
將從榆樹樹梢掉下
落在哄著回去睡覺的孩子身上。
形式！

羽毛，羽毛，羽毛
用來築個柔軟的巢。
正午敲響鐵砧
停；噪音止息……
羽毛！

玫瑰，玫瑰，玫瑰
為她的睡眠添芬芳，
你的花瓣沉著臉
就在她寶石的笑容旁。
哦，玫瑰！

翅膀，翅膀，翅膀
在她眉頭低聲鳴叫，
蜜蜂和蜻蜓，

擺動她的節奏

翅膀！

樹枝，樹枝，樹枝

織成樹蔭，

只有少許純潔的光

會照在少女身上。

樹枝！

夢想，夢想，夢想

在她半開的思緒

溜出小小謬誤

從中可以看到生命。

夢想！

仙女，仙女，仙女

要從幻像，從白雲

之間脫身

在他們的小腦袋裡。

仙女！

天使，天使，天使

在以太中帶走

這些奇怪的小孩

他們不想留下……

我們的天使！

孟德斯鳩伯爵（Comte Robert de Montesquiou-Fézensac）

《藍繡球》（Les Hortensias bleues）

附錄二

以下是《尼貝龍根指環》的內容。

第一部分講的是因為某種原因，萊茵河的女兒成了萊茵河黃金的守護者，她們唱著：

「嘩！嘩啦！波浪滔滔，浪濤聲響徹源頭！嘩啦啦！嘩啦，嘩啦，嘩！」等等。她們在這麼唱的時候，侏儒尼貝龍希望擁有她們，便來追求她們，但是追不上她們。然後，守護黃金的女妖把她們應該隱瞞的事情告訴了侏儒——只要有人放棄了愛，就可以竊取她們所守護的黃金。矮人放棄了愛情，把黃金帶走。這便是第一景。

在第二景中，一對男女神祇躺在草地上，可以看到遠方的城市；然後，他們醒過來，巨人替他們建了城市，讓他們很高興，他們說會把女神芙蕾雅獻上，作為回報。但是沃坦並不想把芙蕾雅給他們。巨人很生氣。諸神得知，侏儒偷走了黃金，於是承諾會把它送回去，還會給巨人報酬。但巨人並不相信，還抓走了女神芙蕾雅。

第三景是在地下。偷黃金的是侏儒阿爾貝里希，他因為某種原因，把侏儒米枚打了一

頓，還把他的頭盔拿走，這頂頭盔能讓戴著的人隱形，或把他變成其他動物。沃坦和眾神來了；他們彼此爭吵，也和侏儒吵，想把黃金拿走，但是阿爾貝里希不讓他們這麼做，就跟其他人一樣，盡力毀掉自己：他把頭盔戴上，變成一條龍，然後又變成蟾蜍。眾神抓住蟾蜍，脫掉他的頭盔，把阿爾貝里希帶走。

在第四幕，眾神把阿爾貝里希帶回家，要他命令其他的侏儒，把所有黃金拿來。侏儒照做。阿爾貝里希把所有的黃金都給了他們，但留了一只魔戒給自己。阿爾貝里希為此在指環下了詛咒，只要是擁有它的人，就會招致不幸。諸神把指環也拿走。巨人把芙蕾雅帶來，並要求贖金。他們量了芙蕾雅的身高，把黃金堆起來──這便是贖金。結果黃金不夠。他們加上了頭盔，還要指環。沃坦不想把指環給他們，但此時艾達女神來了，要他拿出指環，因為它會帶來不幸。沃坦照做。芙蕾雅獲釋，而拿到指環的巨人開始打鬥，彼此互相砍殺。這是序幕的結束；然後第一天開始。

舞台中間放了一棵樹。西格蒙跑出來，疲憊不堪，躺了下來。女主人西格琳達出場，她是亨丁的妻子，給了他一杯神奇飲料，便愛上了對方。西格琳達的丈夫來了，得知西格蒙是敵族，想要次日跟他打鬥，但西格琳達給了丈夫一劑藥水，去找西格蒙。西格蒙獲悉西格琳達是他的妹妹，而他的父親把一柄劍插入樹中，沒有人可以將之抽出。西格蒙德把劍抽出，

與妹妹亂倫。

西格蒙在第二幕與亨丁決鬥。眾神討論應該把勝利饒給誰。沃坦想饒過西格蒙，准他與妹妹亂倫，但沃坦又受到妻子佛麗卡所影響，告訴女武神布倫希德把西格蒙殺掉。西格蒙赴約決鬥，西格琳達昏厥過去。布倫希德現身，要殺死西格蒙，西格蒙要把西格琳達也殺掉，但布倫希德阻止他，於是他就與亨丁打鬥。布倫希德幫西格蒙，而沃坦幫亨丁特；西格蒙的劍斷掉而遭殺害。西格琳達逃走。

第三幕。女武神在舞台上。她們是女戰士。女武神布倫希德騎著馬登場，帶著西格蒙的屍體。沃坦因為布倫希德不聽話而生氣，把她抓起來，將她逐出女武神。他下了咒語，讓她睡著，直到男人將她喚醒。等她醒來的時候，會愛上這個男人。沃坦親了她，讓她睡著。他起了火，將她圍住。

第二天的內容包括在森林裡鍛劍的侏儒米枚。齊格菲登場。他是西格蒙和西格琳達兄妹亂倫所生的兒子，由森林裡的侏儒養大。齊格菲得知身世，以及斷劍是他的父親所有的；他要米枚重鑄，然後就退場了。沃坦喬裝成流浪漢。他說，不知恐懼是何物的人就能重鑄斷劍，天下無敵。侏儒猜他就是齊格菲，並打算毒死他。齊格菲回來，重鑄父親的斷劍，然後就走了。

在第二幕，阿爾貝里希坐著照看變成龍的巨人，龍在看守黃金。沃坦進場，在沒有明顯

的原因下，宣稱齊格菲會來殺龍。阿爾貝里希喚醒了龍，要拿戒指，答應會保護他，免受齊格菲傷害。龍沒把戒指給他。阿爾貝里希退場。米枚和齊格菲進場。米枚希望龍能教會齊格菲什麼是恐懼。但是齊格菲並不害怕；他趕走米枚，殺死了龍，然後他舔了沾到龍血的手指，讓他能知道人心中的祕密想法，也懂鳥語。鳥兒告訴他寶藏和指環在哪裡，也告訴他米枚想毒死他。米枚登場，他大聲說他想毒死齊格菲。這必定表示了齊格菲嚐到龍血，了解人藏在心裡的想法。齊格菲知道米枚的念頭，就把他殺掉。鳥兒告訴他布倫希達在哪裡，齊格菲去找她。

在第三幕中，沃坦召喚艾達。艾達預言，並勸告沃坦。齊格菲進場，和沃坦爭吵打鬥。事出突然，齊格菲的劍斬斷沃坦的長矛——這是世上最強大之物。齊格菲走到布倫希德置身的火，他吻了她，便醒來了，她不再具有神力，投入齊格菲的懷中。

第三天。序幕。三位命運女神編了一條金繩，談著未來。命運女神退場，來了齊格菲和布倫希德。齊格菲向她道別，把戒指給她，就退場了。第一幕是在萊茵河上，國王想要成親，並把妹妹也嫁出去。他拿到愛情魔藥，能讓他忘記過去的一切，並愛上古楚恩，還跟岡瑟一起去迎娶布倫希德。換景。布倫希德戴著指環坐著；一個女武神來找她，告訴她，沃坦的長矛

已經斷了，建議她把指環給萊茵女妖。齊格菲到來，用魔法頭盔變成岡瑟的模樣，跟布倫希德要指環，把指環搶走，把她帶走同眠。

第二幕。在萊茵河，阿爾貝里希和哈根商討如何拿到指環。布倫希德到來，認出在齊格菲手上的指環，透露了跟她在一起的是他、而非岡瑟。哈根讓眾人反對齊格菲，並決定次日打獵時殺了他。

岡瑟得到新娘，並與她過了一夜，把劍放在兩人之間。布倫希德到來，認出在齊格菲手上的指環，透露了跟她在一起的是他、而非岡瑟。哈根讓眾人反對齊格菲，並決定次日打獵時殺了他。

第三幕。萊茵女妖再次訴說所發生的一切。迷路的齊格菲進場。女妖跟他要指環，他不會把它交出來。獵人進場。齊格菲講述他的故事。哈根給他喝了藥，讓他恢復記憶，他訴說他如何醒過來，得到布倫希德，讓大家都感驚訝。哈根刺中他的背，場景又變。古楚恩看到齊格菲的屍體，岡瑟和哈根為指環起爭論，哈根殺了岡瑟。布倫希德哭泣。哈根想把指環從齊格菲的手取下，但是他的手舉了起來。布倫希德把指環從齊格菲的手取下，當齊格菲的屍體放在柴堆時，她策馬躍入火堆。萊茵河漲起，淹到火堆。河裡有三個女妖。哈根撲向火堆取指環，但女妖抓住了他，把他帶走。其中一個女妖拿到指環。

整部作品到此結束。

我的印象當然是不完整的。但即使如此，也會比任何人從出版的四本小冊所得到的印象還要好。

譯後記

在《藝術論》中遇見托爾斯泰

古曉梅

記得在俄羅斯莫斯科音樂學院就讀期間，俄語老師挑了幾部托爾斯泰的文學作品做為我們俄語課程教材的一部分。讀到托爾斯泰生平時，我立即被他廣泛淵博的學識涵養、多國語言才能（流利運用的有五種語言，僅用於閱讀的有四種語言）、精彩的人生閱歷、豐厚的藝術造詣和犧牲自己成就他人的胸襟與勇氣深深的吸引了。他不僅是俄國人心目中具有崇高地位的大文豪，更是名副其實的 Renaissance Man（文藝復興人，形容一個人多才多藝，具備非常多元又全面的知識涵養），如此完備的全才在我們現今生活的時代真是非常罕見，使我對托爾斯泰既景仰又敬佩，心裡甚至曾經幻想——如果托爾斯泰出現在現代，可以跟他有什麼樣的對話？最想與他交談的話題是什麼？

藉由翻譯的過程，我彷彿與托爾斯泰進行了一場超越時空的世紀對話，聆聽他從不同層

一　藝術的價值

托爾斯泰說，為了能夠正確地給藝術下定義，首先必須停止將藝術視為享樂的工具，應當視其為人類生活的一種條件。用這樣的態度看待藝術時，我們就能明白藝術是人與人之間交流的一種溝通方式（藝術論第五章）。藝術是文字以外的情感體現或傳達，做為精神層次的溝通方式，因此需要以一顆沉靜、誠摯的心去了解和交流。然而，當今崇尚物質主義，生活節奏快速的社會似乎已逐漸失去了心靈沉澱的本能，人活著並不單靠物質，如果能常常接觸真善美為本質的精神食糧，人心是否會更有滿足感？社會氣氛是否會更平和？人與人之間是否會更有愛？

面闡述自己對藝術、哲學思想和人生價值的看法，與他一起回憶過往的藝術體驗或趣事，原來盤旋在心中的一些疑問或追求都從托爾斯泰的字句中得到了答案。更確切的說，應該是獲得了啟示，這些啟示提供了我後來追求藝術的方向以及信心。對我個人而言最重要的啟迪可以從下列三個層面與大家分享：

二　個人的價值

法國思想家笛卡爾說：「我思故我在」，而「我思」的主體是什麼？「我在」的意義又是什麼？這是托爾斯泰終生思考、探究，甚至付諸現實生活（解放農奴，為農民建立學校等被當代視為前衛叛逆的行為）的課題。如果藝術是一種人類的活動，目標是傳遞生命中最崇高、最美好的感受，那麼在人類這段漫長的歲月裡，從不信任教會的教誨開始一直到現代，怎麼會沒有包含如此重要的活動呢？取而代之的只是藝術中帶給人們愉悅但無價值的部分？（藝術論第八章）托爾斯泰提醒了我非常重要的個人價值觀——從事藝術者當有使命感，需將生命之崇高及美好傳達給他人，也就是期許自己用生命影響生命的個人存在價值。這不是一項容易的功課，卻是值得一生追求的目標。

三　人生的價值

藝術的責任很重大：藝術，真正的藝術，藉科學之助，受宗教引導，應該要讓人一起享有平和的日子，這一點現在是由司法、警察、慈善機構、工作單位的監督等外在形式來達

到，但以後應該是由人自由而歡欣的活動來達成，藝術應該消除暴力，只有藝術做得到這一點（藝術論第二十章）。托爾斯泰將藝術定義在改變人類社會、施行四海一家的理想國高度和境界，乍聽之下也許覺得過於崇高、甚至不切實際，但是如果人人心中都懷著追求真善美人生價值之願望，那麼向上、向善的積極力量肯定能產生其潛移默化的功用。藝術指引了人生命的價值，我很慶幸自己在藝術裡找到了生命的方向，在《藝術論》裡確定了生命的價值。

感謝遠流出版公司對於經典文學的重視，並大力支持再版發行《藝術論》。這本托爾斯泰耗費十五年才完成的巨作，不僅是他學識淵博加上人生體驗的結晶，更是留給全世界後代的豐富思想遺產，但願讀者們都能從閱讀中獲得鼓勵，得到智慧，堅持理想，找到屬於自己的路。

綠蠹魚叢書 YLI035

托爾斯泰藝術論
Что Такое Искусство?

作者／列夫‧尼可拉葉維奇‧托爾斯泰（Лев Николаевич Толстой）
譯者／古曉梅
總監暨總編輯／林馨琴
特約編輯／劉佳奇、傅士哲
主編／吳家恆
編輯協力／郭昭君
封面設計／陳文德

發行人／王榮文
出版發行／遠流出版事業股份有限公司
　　　　　地址：臺北市南昌路二段81號6樓
電話：（02）2392-6899
傳真：（02）2392-6658
郵撥：0189456-1

著作權顧問／蕭雄淋律師
2013年8月1日　初版一刷
2019年11月1日　二版一刷
新台幣售價320元（缺頁或破損的書，請寄回更換）

遠流博識網
http://www.ylib.com
E-mail: ylib＠ylib.com.tw

國家圖書館出版品預行編目(CIP)資料

托爾斯泰藝術論 / 列夫‧尼可拉葉維奇‧托爾斯泰（Лев Николаевич
Толстой）著；古曉梅譯. -- 二版. -- 臺北市：遠流, 2019.11
　面；　公分
ISBN 978-957-32-8671-4（平裝）

1.藝術

900　　　　　　　　　　　　　　　　　　　108017252